出發！

全台 **42** 家
寵物友善民宿之旅

帶毛小孩去
民宿住一晚

專業狗奴才
必備的工具書！

　　毛孩子的一天，其實都在等主人回家，主人不在家，他們就是睡覺，一直等到主人回來了，他們的一天才開始。所以，放假的時候，就多帶他們出去旅遊吧！

　　終於有這樣的一本書可以告訴我們北中南東各地的寵物民宿！每次都是上網查，也只能查到不一定準確的資訊，《出發！帶毛小孩去民宿住一晚》寫得非常詳細，吃喝玩樂幾乎都有了！

　　更棒的是，確確實實的呼籲我們毛爸毛媽的公德心，這也是很重要的觀念啊！

　　這是一本專業狗奴才必備的工具書！

　　我想「雙污」應該已經迫不及待指定我帶他們去書中介紹的民宿玩耍了吧！

　　不過需要擔心的是，有這麼多隱藏的優質狗狗民宿被寫出來了，這以後要訂房訂不到怎麼辦啊！！

演藝圈首屈一指狗奴

毛孩子是家人，
學習彼此尊重的過程

對於一個家中有養貓狗的人來說，每次出遊最掛心的，莫過於家中的小朋友。相信一定有非常多人經歷過，出遊要找寵物能夠入住的民宿找到一個頭兩個大！感謝作者Lulu親自走訪全台各個友善動物的民宿和景點，完整的照片和資訊，甚至介紹了民宿的主人（或毛孩主人），成為我們未來旅行的指南針。

和一般民宿推薦不一樣的地方，這些能夠帶著自家寶貝入住的環境，不僅僅是一個空間，還是故事屋，裡頭隨時有民宿主人和寶貝的軌跡，讓我們不僅僅是旅行，而是認識不同的生命故事。若家中沒有毛孩，但有小孩的家庭，也非常推薦，因為這才是最踏實的生命教育！人和動物的互動，動物和動物的互動，都是一種學習彼此尊重的過程，能夠有一個放心交流的空間，真的非常重要。

「毛孩子是家人」，透過和毛孩子一起旅行，除了能增加彼此的回憶，還能訓練毛孩子對環境的適應能力。但究竟該如何挑選居住的地方？人要住得舒適，毛孩也能自在，還能交朋友，這實在是非常棒的工具書阿！

POP RADIO FM91.7 台北流行廣播電台 DJ

跟毛小孩一起**旅行台灣**

　　毛小孩給我們的，遠比我們想像的還要多更多。在網路的領養資訊平台上，我先後邂逅了博美犬Bibi與甜甜，一隻以食為天，眼睛比鼻子小，有著如同傻大姐般的個性；一隻總是吐著小舌頭，不僅黏人黏翻天，還愛撒嬌愛吃醋。從前我傻傻的覺得狗就要從小養起，直到遇到了牠們，才體會給毛小孩一個永遠幸福的家才是最難能可貴。支持領養代替購買，任何時刻都是生命最美的相遇時間點。

　　因為把Bibi和甜甜當作是家人，旅行時將牠們暫時送去寵物旅館或留在家從不在選項之內，牠們在相機裡的身影，是我和我先生最幸福的旅行回憶。但每次最大的煩惱就是住哪裡好呢？除了一定要能讓牠們兩隻一起進房睡，更希望環境乾淨舒適像個家，且民宿主人對毛小孩親切又歡迎；而不是因為帶了牠們就只好在住宿品質上委曲求全，甚至在民宿主人和其他旅客的眼光下畏畏縮縮。

　　知道許多毛爸媽都有尋覓住宿的相同困擾，我認真地做了功課，發現台灣其實有不少家民宿明確標示接受寵物入住。但我也發現，不少民宿因為毛爸媽入住時沒有注意到毛小孩應遵守的禮儀，造成民宿和其他旅客的嚴重困擾，一次次的打擊之下，最後只好掛起「禁止攜帶寵物」的牌子。我心想，這樣對台灣的寵物友善環境，絕不是良好的循環。

　　因此我精選了網路上評價不錯，又別具特色的42家寵物友善民宿收錄於本書，我和我先生一起帶著Bibi與甜甜實地環

台訪查,與民宿主人深談,見證他們都是喜歡且非常歡迎毛小孩。這些民宿有位於海邊或山上,可以看到日出、夕陽、夜景的,也有位在如世外桃源的郊外,亦或生活機能便利的市區。有些本身就有養貓養狗,有些甚至是因為毛孩子而創立民宿。我聽著他們訴說與毛小孩間的情緣,內心也感謝Bibi與甜甜帶我走上這趟出書的旅程。

　　每家民宿都遇過一些帶著毛小孩住一晚後,退房時才發現令人倒抽一口氣的可怕景象。遇多了,他們也曾猶豫是否不要再讓毛小孩入住,但想到絕大多數守規矩又可愛的毛小孩,和懂得將心比心的毛爸媽,民宿主人都說那是支持他們繼續的正面能量。最讓我感動的是,儘管開放讓毛小孩入住使民宿流失非常多的客源(過敏、怕狗、堅決不住寵物住過的房間),但他們還是很堅持,要給把毛小孩當家人一起帶出來旅行的毛爸媽們,一個溫暖又放鬆的空間。

　　我們每一個帶毛小孩出去用餐、住宿、旅行的人,都代表全體養著毛小孩的族群,任何行為舉止皆會被放大檢視,甚至影響著未來這家店、這家民宿是否還願意歡迎毛小孩。希望本書除了介紹台灣各地的特色寵物友善民宿外,也幫助大家認識在公共場合以及住宿時,應該為毛小孩注意的禮儀。台灣的寵物友善環境還有很多進步的空間,請珍惜現有的友善店家並以身作則,讓更多店家與業者願意敞開歡迎毛小孩的大門。

目錄 CONTENTS

Part I
Let's travel!
出發前你該注意的事

Part II
Let's stay!
來去各縣市特色寵物友善民宿住一晚

毛小孩去旅行 — 北部

毛小孩去旅行 — 中部

本書圖示
使用説明

🐾 隻 數
🐕 體 型
🏛 清潔費
$ 保證金

•亮燈：有限制／收費
•暗燈：無限制／收費

Part III
Let's play!
毛爸媽出遊經驗分享 204

Part IV
Let's do it!
全台灣寵物友善民宿列表狗狗領養／認養網路資訊大統整

毛小孩去旅行 ── 南部

毛小孩去旅行 ── 東部

🐾 本書為清楚分辨民宿主人與毛小孩的代稱，故毛小孩的第三人稱皆以「牠」表示，但毛小孩在我們心中就是家人 ❤

🐾 書中介紹之房價可能有調幅波動，在此僅供參考。實際房價請以民宿公布為主或向民宿洽詢。

出門玩了！
毛小孩和你都準備好了嗎？

台灣的大自然非常適合帶著毛小孩一起出去玩，或在所居住城市的公園踏青，一起上寵物友善餐廳吃飯，都是很棒的小旅行安排。

你可能會問：帶毛小孩出門會不會很麻煩？其實，只要你和毛小孩的心理狀態都準備好了，出門在外只有無窮樂趣、拍不完的照片與幸福回憶。

一起來看看，帶毛小孩出門之前，你該先考量什麼呢？

隻數：

如果你不只養一隻，總共要帶幾隻出門呢？如果全帶的話，這隻想往東，那隻想往西，你是否有辦法掌握牠們，並且照顧的來呢？出門前請務必衡量評估並且量力而為喔！

健康與體力：

最佳出遊狀態就是毛小孩身心狀況良好，且近期都沒有出現任何異常症狀。預防針是否有定期注射？有些地方或搭乘交通工具時會需要出示注射證明喔；老犬的體力是否能負荷這趟旅程？幼犬至少要打完第二劑疫苗的一星期後再出門(請諮詢醫生)。

若毛小孩未結紮，是否在發情期呢？

發情期的毛小孩當然還是可以帶出門，只是爸媽一定要更～加注意。幫母狗穿生理褲或尿布，可以避免經血滴漏，也減少舔舐和細菌感染。要注意牽繩和眼睛目光不要離開毛小孩，以免牠們被其他狗兒騷擾或是去騷擾對方。

個性：

　　毛小孩的個性是否適合這趟旅程的安排呢？有些毛小孩對外面環境較敏感害怕，有些則是會極度興奮。了解後，相關的準備與預防措施就可以在出門前先準備好。例如有些狗兒會有分離焦慮症或是吠叫問題，到了不熟悉的新環境可能問題會更嚴重，可以選擇獨棟民宿房型降低對其他旅客的干擾。

水瓶

應變能力：

　　對於毛小孩在外可能發生的意外，你是否都有基本知識以及應變能力呢？例如台灣的夏天炎熱，若毛小孩出現中暑症狀，你知道當下該怎麼處理嗎？對於這些較常見的意外狀況，預先做好準備發生時才能避免慌亂。

尿墊台

外出用品：

　　當然並不是帶毛小孩本身出去而已這麼簡單啦，有些相關用品是一定不能少，有了這些工具的幫忙，反而會讓你們的旅行更加順利呢！

訓練：

　　如果毛小孩個性或是舉止上並不是100分最佳旅伴，請不要灰心放棄，這是可以訓練的！先從近一點、當天來回、人和狗都不是那麼多的地方開始，再逐步增加旅行的深度與長度。交通工具也是喔，千萬不要第一次帶毛小孩出門就是環島或開蜿蜒山路。試試自行車、機車、汽車、火車等各種大眾運輸，你就會看到毛小孩的穩定性和最適合你們一起旅行的方式。像是吠叫問題、如廁方式（是否會定點，還是一定要在戶外），這些都是可以透過訓練來達到期望的。

　🐾 毛孩小知識：生理褲即是小褲子裡面黏上裁剪過的衛生棉或護墊，以便吸附母狗經血或尿液，定時更換即可保持乾淨。在寵物用品店即可購入，價格從一百元到數百元不等。

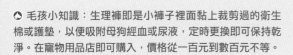

Part I

Let's travel!

出發前你該注意的事

帶著毛小孩旅行在外，不論是旅途中、住宿、用餐都有許多禮儀需
要遵守，不僅要隨時注意毛小孩的健康、安全狀況，還有行李清單
一樣也不能少。別擔心！準備好之後，透過毛爸媽與民宿旅館之間
常見的Q&A化解你心中的疑問，讓你放心帶著毛小孩出遊囉！

帶毛小孩一起出遊吧！

旅行、住宿、用餐的乖小孩禮儀

每個店家對於毛小孩入內的規定與考量大不相同，縱使毛小孩可以進入，也不能像是當自己家一樣為所欲為。將心比心、尊重店家與其他客人是很重要的原則。為了不要讓店家將毛小孩拒於千里之外，有些放諸四海皆準的禮儀和公約希望毛爸媽都可以一起遵守喔！

旅行時當個乖小孩

規畫期

交通工具

　　帶著毛小孩出門，你們的交通工具是什麼呢？除了自家的車子可以不受關籠限制，凡是大眾運輸工具，為了不影響其他乘客，毛小孩都需進入籠子、提袋或推車裡，且頭和四肢不得露出；不同的大眾運輸工具有不一樣的搭乘規則，像是有些客運就需要付費。前往綠島、蘭嶼、澎湖等離島，可以選擇搭船或飛機，所需要出示的疫苗注射、晶片、檢疫證明等文件也不盡相同，除了及早規畫旅程，搭乘前若有任何不清楚之處，都應先向該運輸公司詢問。

1.若搭乘大眾運輸工具出門，推車或提袋是毛小孩必備用品喔！2.提袋也是毛爸媽的好幫手。

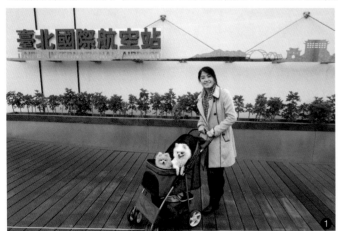

排行程：

　　殘酷的事實就是，你想去的地方，毛小孩不見得可以去！行前一定要先透過網路或電話確認，想去的風景區、景點、餐廳，毛小孩是否可以隨行。有些地方雖不能進去，但有提供毛小孩關籠託管服務，你能接受嗎？若不行，請安排毛小孩都可以去的地方行程吧！

旅遊天數：

　　請考量毛小孩的身體狀況，規畫最適合的旅行天數。而該季節的天氣因素也要考慮進去，若是在炎熱夏天或冷冽冬天出遊，都要特別注意毛小孩是否能適應。

1.帶毛小孩入店前應先詢問告知店家並遵守規定。
2.有些店家會直接在門口放上寵物可否入店的標示。

用餐：

　　吃吃喝喝也是旅行裡很重要的回憶，通常小吃店較可接受毛小孩入內，咖啡店、餐廳等則不一定。用餐前都應事先告知與詢問毛小孩入內的相關規定，以不影響其他客人用餐為最基本準則。

● 重要提醒：由於前些年狂犬病疫情的影響，截至2016年7月31日止，林務局所轄森林遊樂區及平地森林園區禁止犬、貓等哺乳類動物進入。另外棲蘭、明池、惠蓀森林遊樂區等地也公告寵物不得進入。2016年7月31日到期後，會再公告隔年度的規定。

為了毛小孩在外的安全起見,牽繩不離手。

出發囉

如廁:

　　出門在外,一定要隨手清理毛小孩的排泄物,尤其是便便,即使是在草地上也要撿起來丟掉,才不會讓別人踩到或造成環境髒亂;注意不要讓毛小孩在騎樓、店家裡面以及店面門口上廁所。因公狗有占地盤的習性,進入室內,應幫公狗繫上禮貌帶或尿布,避免牠們抬腳到處小便。

牽繩牽住毛小孩,不僅讓他人較為安心,也可以防止毛小孩走失;牽繩還可防禦大狗、野狗、車子的逆襲,以免造成不可挽回的遺憾。眼睛要緊盯著毛小孩的一舉一動,避免讓牠們食用髒水、地上食物碎屑,或任何來路不明的食物而中毒。

行走時的安全:

　　跳脫飼主立場,多站在他人的角度去思考,像是有些人天生怕狗,在人多的地方用

如果你的狗狗是**男生**

請先包上禮貌帶 或尿布
才可進入民宿內

謝謝你們的配合

🐾 毛孩小知識:「禮貌帶」即是一塊長條的布綁在公狗的腰上,可以用上面的魔鬼氈調整適合的鬆緊度。裡面黏上裁剪過的衛生棉或護墊,以便吸附公狗的尿液,定時更換即可保持乾淨。可自寵物用品店購入,價格為100元到數百元不等。

住宿時當個乖小孩

規畫期

確認與溝通：

可以讓毛小孩入住的民宿與飯店並不多，建議出發前一定要先找好住宿並且訂房，事先閱讀民宿或飯店對於毛小孩入住的限制。若網頁上沒有說明，有任何不清楚的地方記得先以電話詢問，以免到了現場才有認知不同的糾紛。也請一定要先明確告知有攜帶毛小孩，體型大小以及數量，讓民宿可以安排適當的房型。絕對不要偷帶或是臨時更改毛小孩的數量，會喪失民宿業者對毛爸媽的信任。若無法接受該業者的相關規定，那就努力一點找到自己理想的住宿吧。

周圍環境：

如果你家的毛小孩是屬於一定要到戶外才上廁所的，請先查好住宿地點附近是否有公園、綠地等。

1.坐車時讓毛小孩待在習慣的專屬位置，可減緩毛小孩的不安。2.在陌生環境時，有自己味道的鋪巾可消除毛小孩的緊張。3.旅行時帶著毛小孩習慣的窩，讓牠們睡得安穩。

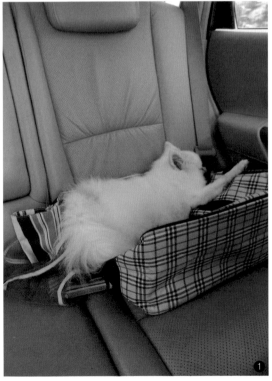

出發囉

　　若要讓毛小孩跟你一樣有個開心的旅程，安心在外一夜好眠，「給西（台語）」一樣也不能少。除了必備的食物、水等物品外，把毛小孩習慣的窩、棉被，或鋪巾帶去，可以讓牠們睡起來較有安全感。另外將毛小孩平常吃的鮮食或飼料，帶上計算好的足夠分量。

在外住宿時請勿讓毛小孩上床，幫牠們準備一個舒適的窩吧！

■ 勿讓牠們上床，萬一流口水、尿尿、留下腳印等，都可能需要負責賠償。

■ 勿讓毛小孩在室內大小便，即使在浴室尿尿了也要馬上沖洗。退房前，再次巡視房間，檢查有沒有遺漏的毛小孩大小便痕跡。

■ 勿使用民宿或旅館提供人使用的毛巾擦拭毛小孩，或拿餐具碗盤給毛小孩使用，若有需要請自備。

■ 進房間前，若毛小孩玩耍後腳變得較髒，請先幫毛小孩擦腳或洗腳。

■ 長毛或是正在換毛的毛小孩，進房前可以先在戶外梳梳毛，勿在房間內梳洗；若掉毛真的很嚴重，退房前可以利用膠帶或黏毛滾筒清理過多掉落的狗毛。

■ 勿讓毛小孩啃咬、扒抓房間的家具與裝飾。

■ 不把毛小孩單獨留在房間。

■ 幫毛小孩在房間內的浴室洗澡都應先詢問民宿，洗完澡也要清理排水孔的毛髮。若房間內有泡澡浴缸，原則上那是給人使用的，不是毛小孩喔！

■ 許多民宿的園區備有草地，讓毛小孩玩耍之餘，也要清理牠們的便便。

■ 在公共區域，若有必要請繫上牽繩，或置放在袋子推車內，以尊重其他沒有帶狗或是怕狗的旅客，也避免陌生狗兒之間的衝突。

■ 若毛小孩有損壞任何用品，請誠實以告並道歉，這是一種尊重的表現。

用餐 時當個乖小孩

在訂位時事先確認店家是否可讓毛小孩進入，以及告知數量和體型，如此也能讓店家事先安排座位；每家餐廳、咖啡館的規定不一，請進一步詢問相關規定，例如毛小孩是否需要裝在袋子或推車裡，是否可以落地等。

1.若毛小孩可入店，需進一步詢問是否可落地或要裝在袋子裡。2.平時便可訓練毛小孩的用餐禮儀，外出時毛小孩才不會失控或不安。

■ 請事先確認毛小孩沒有吠叫等影響他人用餐的問題。

■ 除了部分正港的寵物餐廳有販售或提供毛小孩餐點，其他寵物友善餐廳原則上都不會提供喔。如果覺得毛小孩眼巴巴的看著你吃美食很不捨，可以幫牠準備一些小零食帶出門。

■ 勿讓毛小孩上餐桌，若未經過店家允許，請不要直接讓毛小孩上椅子或沙發，最好可以放在提袋推車裡，或是帶條鋪巾墊著。

■ 勿讓毛小孩使用餐廳內提供給客人使用的餐具碗盤，如果毛小孩有需要請自行準備。

■ 若店家允許毛小孩落地，請先帶毛小孩在店外上廁所，進入餐廳後幫公狗穿上禮貌帶或尿布，發情的母狗穿著生理褲。視線不要離開毛小孩，避免干擾到其他的人、狗，或破壞店家物品。

毛小孩出遊時的

健康注意事項

毛小孩不會説話，身為爸媽的我們有責任要為牠們在出遊過程中把關身心狀況。如果有身體不適症狀，一定要先保持冷靜，觀察毛小孩的情形，輕微的話可以自行看顧，若嚴重一定要馬上送醫。

中暑（熱衰竭）

台灣的夏天氣溫普遍皆高，對汗腺在腳底的狗兒來説較容易中暑，尤其是鼻子短的短吻犬種，或肥胖、有心臟病、年紀較大的狗兒。

絕不把毛小孩單獨留在車上，尤其是在夏天又沒有空調的車子，車內溫度容易高於動物體溫，導致牠們不容易散熱。

中午至下午2～3點期間，應避免在大太陽下直接曝曬，或是讓毛小孩的腳底肉球直接接觸滾燙柏油地面或沙灘。如果不確定地面對毛小孩來説是否過燙，請直接用手掌心摸地親身感覺；若連人都覺得燙，那就更不應該讓毛小孩下來行走囉。

■ **中暑現象**：當毛小孩出現沒有食慾，喘氣異常或頻繁，呼吸心跳過度的狀況，進一步可能伴隨坐立難安、口吐白沫，舌頭發紫缺氧、脫水的狀況，這代表牠已經出現體溫過高、中暑的症狀，嚴重甚至會有發抖、癲癇、昏迷等情況。

■ **中暑處理**：立刻把毛小孩帶到陰涼通風的地方，浸泡或是潑灑涼水，再送到最近的醫院進行檢查。

1.絕不可將毛小孩單獨留在車上，避免發生危險。2.當毛小孩出現中暑現象，請先將牠們帶至陰涼通風處再行處理。

暈車

狗跟人一樣,可能會不習慣坐車的感覺和震動,自然而然就會出現暈車情形。有些狗兒會因為過去的經驗,對坐車有了不好的印象,也更容易產生壓力,進而導致暈車。

■ 讓牠們逐步適應坐車,先從短距離的車程開始,觀察其反應,逐漸增加車程範圍;也可將牠們習慣的墊子或玩具帶上車,分散注意力。

■ 不建議讓狗兒在車內隨意走來走去,不僅車身晃動可能造成牠們更緊張,若鑽到駕駛座下更可能造成行車意外。最好讓牠們待在固定的位置(如墊子上或座位下方),或是準備運輸籠。狗狗安全帶也是很好的固定安全措施。

■ 暈車症狀包含焦慮緊張、坐立不安、喘氣頻繁、分泌過多的口水和鼻水、呼吸困難、嘔吐等。如果有類似症狀發生,應該先停車休息,減緩牠們的情緒。

■ 出發前一小時盡量不要大量餵食,避免因緊張刺激腸胃蠕動。適度讓牠們休息、釋放壓力情緒,下車走走、上廁所,也順便呼吸新鮮空氣。

■ 如果狗狗的暈車症狀真的很嚴重,建議可以事先向獸醫諮詢,開立暈車藥適量服用。

長途車程需適度讓毛小孩下車走動休息,呼吸新鮮空氣。

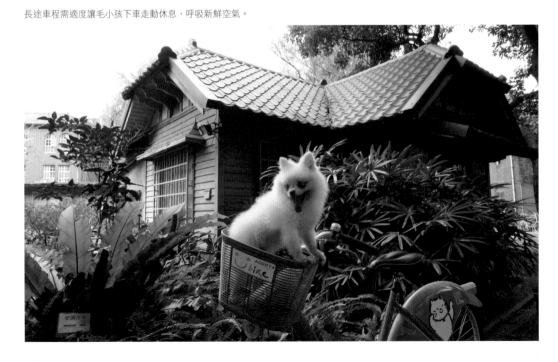

嘔吐

旅行中來到新的環境，狗狗常出現的不適應症狀之一可能就是嘔吐。有時候是東西吃太快導致消化不良的生理性嘔吐，或是暈車也有可能導致嘔吐，吃到不該吃的東西更是要注意嘔吐的症狀發生，這些情形都可能是狗兒身體不舒服的前兆。

若發生嘔吐現象，除了先禁食之外，也要觀察狗兒的精神和活動力。嘔吐物形態與其顏色也是注意重點，若只是吐出唾液、食物、飼料，可以先觀察，不用去看醫生。黃綠色的嘔吐物代表是膽汁，若在進食前吐出可能是因為餓過頭了；但若在進食後，可能有胃潰瘍或腸道問題，建議送醫。若是吐出帶血的咖啡色，甚至口吐白沫、吐鮮血，一定要馬上送醫。

1.坐船時也應隨時注意毛小孩的身體狀況，以免因船身晃動出現暈船症狀。2.若毛小孩的暈車症狀很嚴重，建議可先向獸醫諮詢開立適量暈車藥服用。3.若毛小孩因暈車或暈船嘔吐，請先禁食並觀察毛小孩的嘔吐物以便判斷是否需即刻送醫。

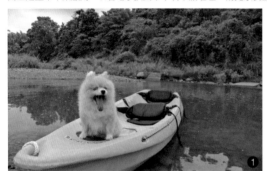

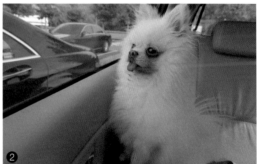

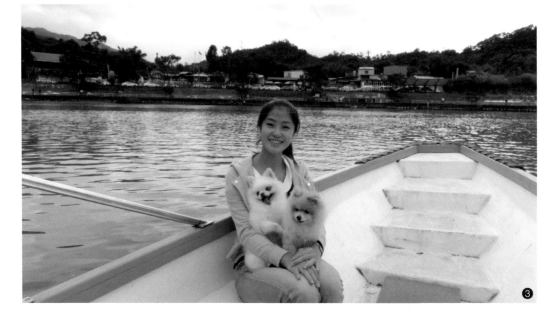

毛小孩出遊時的

安全注意事項

夏天時，若想帶毛小孩到海邊或溪邊戲水，首先必須清楚你的狗狗是否會怕水、會不會游泳，並在玩水前衡量牠們的身體狀況，開心玩樂之餘，也要為狗狗注意安全性喔！

■ 若狗兒生病初癒，或是剛打完疫苗，這時候身體比較虛弱，請先不要帶牠們去游泳玩水。若皮膚有問題或有疾病的狗兒，請先向醫生諮詢是否適合玩水。

■ 狗兒可以泡溫泉嗎？熱呼呼的溫泉水對散熱不易的狗兒來説溫度過高，不建議讓牠們泡溫泉。

■ 海水中的鹽分對狗兒的身體健康負擔不小，不要讓牠們喝到太多海水了。沿岸礁石也可能會劃傷狗狗的腳，仔細考察環境後再讓牠們下水，也先準備好簡單的急救用品。

■ 游泳後的清潔非常重要，尤其海水較具刺激性，幫狗狗洗澡後要特別注意是否有殘餘沙子留在狗兒的身上、腳趾間。用自來水洗淨後一定要吹乾，降低皮膚病和過敏的發生。

■ 狗兒吃飯的前後1～2個小時內，請勿進行劇烈運動，如跑步、游泳等，尤其是中、大型犬易發生胃扭轉現象，狗兒吃完飯最好就是讓牠們休息。胃扭轉症狀包含乾嘔、呼吸困難、流口水、坐立難安等，需立即就醫。

■ 替牠們選擇一個安全的游泳地方，尤其是到海邊游泳，浪大難以預測，請幫牠們穿上專用救生衣或是繫上胸背式牽繩，別讓牠們離開自己的身邊。

■ 如果可以的話，盡量挑選人較少的水域，避免影響到一些天性怕狗的遊客或孩童。

■ 現在有開設不少狗兒專用的游泳池，飼主也可以一起下水，不管環境或是清洗設備都很乾淨方便。

毛小孩出遊時的

行李該帶什麼？

帶毛小孩出門在外，不像我們自己的東西方便購買，事前的準備是很重要的喔！我們為你準備了行李清單，出門前一項一項仔細確認打✓，快來看看要幫毛小孩準備什麼物品吧！

必備物品

提袋／推車／運輸籠	水和水杯
衛生紙／濕紙巾	拾便袋／塑膠袋
牽繩／胸背帶	項圈／名牌

視外出天數與行程而定的物品

窩／墊子／鋪巾	尿布墊／報紙
生理褲（母狗）／禮貌帶（公狗）／尿布	飼料／鮮食／點心
碗／餐具	刷牙用品
黏毛滾筒／膠帶	防蟲液／防蚤噴劑
毛巾	洗毛精
梳子／蚤梳	吹風機／吹水機
熟悉的東西或玩具（用來安撫或使狗狗分心）	口罩／嘴套（若毛小孩喜歡亂咬亂吃東西，或有吠叫問題可使用）
衣服（救生衣、季節性衣服）	車內椅墊／毛小孩專用安全帶
詳細預防注射證明紀錄	平常保健品或藥品
醫藥箱（請先諮詢獸醫師，勿自行將人的藥品給毛小孩用）	

毛爸媽與民宿旅館業者

之間的常見Q&A

毛爸媽與民宿旅館業者之間的溝通常會發生什麼問題及狀況呢？先學會這幾招，出外住宿便可當個有禮貌又貼心的好旅客喔！

Q1

我的毛小孩在家很乖，不會亂大小便，不怕狗也不怕人，住民宿應該不會有什麼問題吧？

A 當然每隻毛小孩在家一定都是最乖最棒的孩子，但是出外到了陌生環境，陌生人或狗兒都會帶給牠們心理壓力和緊張，有些家裡沒有的脫序行為可能會不自覺發生，例如尿尿占地盤、抓咬物品，與別的狗兒打架等等。要知道，任何脫序行為的錯並不在毛小孩，而是沒有看好牠們的主人。曾有民宿遇到不同組旅客的狗兒之間發生衝突，也有民宿的貓咪和兔子被入住的狗兒咬死。所以到民宿更要注意牠們的行為和舉動，並且為牠們事先做好預防措施，例如包尿布和在公共場合牽繩不離手。

Q2

毛小孩又不占什麼空間，電話訂房時不用事先告知，直接帶去入住應該沒關係吧？

A 若是沒有事先告知要帶毛小孩入住，這樣不尊重業者的行為，民宿是有權拒絕旅客入住的。一定要提早讓民宿知道入住毛小孩的體型大小與隻數，讓他們在房間安排上更為彈性，有帶狗和沒有帶狗的旅客都有舒適的住宿環境。

那是外星人嗎？
設計對白

Q3

我想讓毛小孩跟我一起上床睡覺，就像在家裡一樣，可以嗎？

A 民宿和旅館的床都是給人睡的，不是給毛小孩。許多民宿遇過毛小孩上床或是沙發，結果不小心在上面大小便、咬壞枕頭、床單上留下腳印痕、遺留的寵物毛髮非常多且難清理等，遇到這些損壞或難以清洗的情況，只能更換新的棉被、床單或枕頭，嚴重甚至連床墊或沙發都要整組換掉，所費不貲。且動物的細微毛髮殘留在床上若沒有經過特別的清洗和殺菌，下一位房客可能會過敏。

雖然我們都認為自家的毛小孩最乾淨最乖，在家裡是一起睡覺，但是出門旅遊不過就一兩個晚上，請尊重民宿，尊重接下來要入住的房客，幫毛小孩準備一個屬於牠的睡窩吧！

Q4

什麼是清潔費／寵物住宿費？為什麼民宿要對毛小孩收此費用？

A 每家民宿收的清潔費用不一，有些是針對毛小孩數量收費、有些是一個房間收取固定價錢、有些則是攜帶超過幾隻毛小孩才開始收費，當然有些也不收，業者都有各自的考量。毛小孩住過的房間，在打掃上會需要更多的時間和心力（清理毛髮、氣味等）。清潔費的用途主要包含備品損壞的汰換、草皮或環境維護、慰勞房務人員打掃的努力等。按照隻數收取，則是因為有些民宿是考量到訪的愈多隻，對環境的整潔也是等比例影響。

當然，付了清潔費絕不代表毛小孩就可以在民宿裡為所欲為，不受控制。旅客和業者之間彼此互相尊重是非常重要的。有些民宿不收清潔費，改收取保證金，意即入住前先繳交房價之外的一筆費用，退房時若毛小孩沒有造成任何損壞，這筆費用就完全退還給旅客。

曬太陽好舒服呀
ZZZ 設計對白

Q5

毛小孩若不小心大小便在民宿裡，應該留給房務人員清理就好了吧？

A 這是很糟糕的想法和行為喔，不管是在民宿公共區域或是房間內。做爸媽的我們都有責任清理毛小孩的排泄物，加上排泄物若留到退房才清理，可能味道、顏色都已經殘留在地板上，是非常難以恢復原狀的，因此一定要馬上清理。曾有民宿因為這樣，房間沒有辦法立即提供給下組旅客入住，造成營業損失。最好的預防方法，就是給毛小孩穿尿布或禮貌帶，讓牠們就算不小心尿尿了，也不會用髒地板。

Q6

我想要去吃飯、泡溫泉等不方便帶毛小孩去的地方，把狗兒留在房內，這樣可以嗎？

A 毛小孩來到新環境，多多少少都會感到緊張和壓力。若是親愛的爸媽離開牠們身邊，可能會變得非常焦慮不安，甚至哀鳴吠叫、瘋狂抓門等。曾有民宿遇到主人離開多久毛小孩就哭叫多久，有的甚至抓壞房門，狗兒的指甲也受傷了。真的若不得已要離開房間，建議爸媽輪流外出喔。

Q7

為什麼民宿不提供毛小孩的餐點、用品和睡墊呢？

A 帶毛小孩出門，爸媽本來就有義務要為牠們準備餐點和用品，民宿是沒有義務一定要提供的。每個毛小孩吃的東西都不一樣，有些吃鮮食，有些吃飼料，或是有的會對某些食物天生過敏，民宿很難在不了解毛小孩的習性下準備餐點。至於不提供用品和睡墊等，是考量到使用的毛小孩皮膚狀況不同，可能會交互感染。

握手後要給我吃的喔！
設計對白

Q8 毛小孩髒了，拿房間裡的毛巾來擦一下可以嗎？

A 只要是提供給旅客使用的大小毛巾，都不能拿來擦毛小孩，以避免沾毛，更不能拿去擦狗兒的大小便或是腳印。曾經有民宿的毛巾被拿去擦狗狗腳印和大小便，造成汰換毛巾上的困擾。

Q9 我的狗兒玩髒了，可以在房間幫牠梳梳毛，或是在浴室裡洗澡嗎？

A 在梳理毛小孩的時候，會造成牠們的毛髮在空氣中飛揚，堆積在床上或家具上，增加房務人員的清理不易，因此請在戶外幫狗狗梳毛喔。洗澡也是同樣的道理，毛小孩的毛髮容易積在浴室排水孔，曾經就有民宿遇到水管被寵物毛髮堵塞，甚至造成房間淹水。若有清洗需求，一定都要先詢問民宿，有些民宿甚至有規畫自助清洗的區域呢。

Q10 房間的浴室有泡澡浴缸耶，我可以跟我的狗一起泡澡嗎？

A 同Q9的回答，一樣是不行的，會有毛髮堵塞排水管的問題，加上浴缸是給人舒舒服服泡澡用的，讓毛小孩進去泡澡會有衛生上的問題。想想，我們也不希望自己正在泡的浴缸，前一天才被別的狗兒泡過吧？同理可證，民宿內若有提供給人的游泳池，也是不能讓毛小孩下去的喔。

好想出去散步。
設計對白

Part II

Let's stay!
來去各縣市特色寵物
友善民宿住一晚

旅行時可以帶上最親密的夥伴毛小孩是多麼幸福的事，
本單元精選全台灣北、中、南、東各地的42家寵物友善民宿，
帶著毛小孩從台灣頭玩到台灣尾吧！

毛小孩去旅行

北部

我們來到各種溫馨、華麗等不同樣子的住處，
並且在那裡與其他毛朋友相遇，一起玩耍。

幸福就是曬著太陽發著呆

日和。
Maison B & B

聽真誠又健談的夫妻倆分享打造民宿的過程，可以感受到他們對於這個家的歸屬感，彼此間的眼神交會也代表著夢想實踐的踏實。

素雅中帶點歲月痕跡的巷角白色建築，院子裡有棵跟戶外樓梯一樣高的玉蘭樹。天氣好時，室內各個角落都充滿陽光的色澤與溫度。日式原木的溫潤色調，愛犬開心地追球跑，將喜愛朋友來家作客的感覺揮灑在老屋改造後的每一處，這是年輕的民宿主人夫婦阿嘉和Vianne夢想中家的樣子。

原居住在台北的這對夫妻，夢想是打造一間讓人來了心靈會飽足的舒適民宿。曾以為會落腳花東，卻在尋屋幾年後，一眼看中位於宜蘭冬山的老房子，當晚就迅速規畫出空間設計。日和的部落格上詳實記錄改造的過程點滴，原本光線難以透入的老屋搖身一變為明亮溫暖的類日式鄉村民宿，融入夫妻倆許多喜好與巧思。他們珍惜復古舊物並加以利用，如保留舊窗框與老花磚，搭配白色和原木色家具，與散落屋隅的馬卡龍色系小物，構成一個溫馨療癒的空間，也因成功改造老屋，更吸引唱片公司與平面廣告業者前來取景。

Maison就是我們的家

取名「日和‧Maison」，如同民宿空間給人溫柔陽光的感覺，更甜蜜感動的是，Maison是法文「家」的意思，也是阿嘉與Vianne婚戒裡刻著的重要字詞。他們希望旅客在這裡曬著太陽發著呆，充飽電後又能帶著滿滿力量再回到生活和職場。3間客房尤以一樓的小草四人房最受歡迎，除了寬敞的空間外，偌大的落地窗外有著如日劇裡常出現的木陽台，台前就是青綠草皮與院子。儘管成立之初並沒有主打寵物友善民宿，但卻因為小草房而吸引許多旅客帶著毛小孩入住。

1.手繪的日和餐桌風景，就擺在房間的一角。2.小草四人房的小客廳區域，布置很典雅溫馨。3.日和二樓區域可讓旅客享用早餐，白天陽光從落地窗透入照亮整個空間。

2隻領養來的愛犬Oreo和FiFi，雖從台北移居到宜蘭，但不改的是一個愛吃，一個球來瘋的鮮明性格。奶油色的FiFi是隻愛追球又自high的小狗，有趣的是到訪日和時，把牠帶進小草房，超high的牠想也沒想就往陽台紗窗撞上去，逗得大家當場笑翻。

和其他毛朋友的早餐交流時光

也因為開放讓毛小孩來住，民宿曾經接待了與FiFi極為相似的狗兒，和其主人閒聊後，這才發現竟然是同一胎的姐妹。滿腹育狗經的阿嘉和Vianne，慢慢摸索寵物友善民宿的經營要點，為了7成以上帶狗的旅客，用心地訂定寵物入住公約，更在每間房的門口提供毛小孩專用的擦腳毛巾。一樓的院子是狗狗放風與交朋友的好地方，讓毛小孩在木陽台上拍照，也成為來日和一定要打卡的風景。

入住日和，雖然房價沒有包含早餐，但建議可以付費預定一份由擁有廚藝執照女主人Vianne做的豐盛餐點，體會在晨光甦醒、慢活的感覺。早餐時間也是和民宿主人，與其他帶著毛小孩入住的旅客互相交流的絕佳時刻。

最受歡迎的小草四人房，有個廣大的木地板區域適合席地聊天。

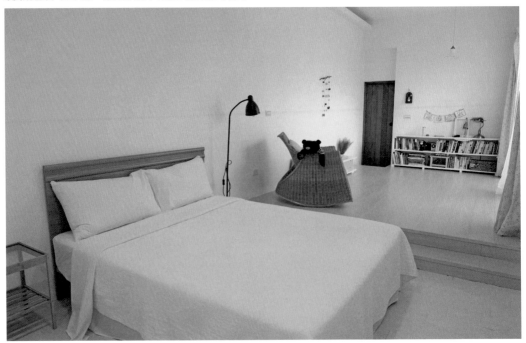

民宿資訊

🏠 宜蘭縣冬山鄉廣安路125巷17號
☎ 0978-798-797
ⓑ yilanmaison.pixnet.net/blog
f 宜蘭日和。maison B & B

毛小孩入住資訊
🐾隻數：最多2隻／房🐾體型：大型犬僅開放入住小草房，中小型犬則無限制🐾清潔費：小草房／300元，樹梢、晨光房／200元🐾保證金：1000元🐾訂房時請主動告知毛孩同行，詳細寵物同宿公約請見官網。

時段 房型	二人房	四人房
平日	2000元	3600元
假日	2400元	4600元
春節	3500元	7000元

早餐採預約制，100元／份。

帶毛小孩順遊吧

羅東文化工場

由宜蘭知名設計師黃聲遠所設計，以高18公尺的鋼鐵大棚架，穿梭交錯成為藝文展示的天空藝廊，在半開放的空間可以觀看羅東景色。大廣場的隔壁有一個高出地面的懸空操場跑道，設計和文化工場一樣別出心裁又前衛。

🏠 宜蘭縣羅東鎮純精路一段96號 ☎ 03-9577440
◉ 週二至週日09:00-17:00（週一與每月最後一日休館）

內埤海灘

在南方澳的內埤海灘，有情人灣的別名，是在地人喜愛來散步看海的地方。左右兩側各有一座小山，礫石沙灘勾勒出一個圓弧狀。雖然沿岸地形與海溝險灘不適合戲水，但氛圍恬靜，景致優美，躺臥在沙灘上就是旅途中最舒暢宜人的片刻。

🏠 宜蘭縣蘇澳鎮內埤路（北濱公園旁）

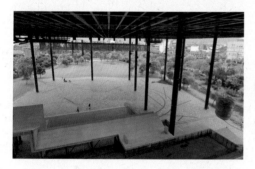

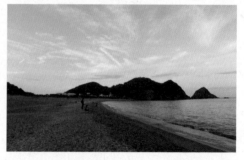

羅東林業文化園區

曾經是林業重鎮的宜蘭，羅東林場過去扮演著太平山木材砍伐後的集散地，現在轉為保育林木。綠意盎然的園區裡，有自然生態池、貯木池、木棧步道、蒸汽火車展示區等，日式木造房也化身為展示館，結合文化與休閒的功能。

🏠 宜蘭縣羅東鎮中正北路118號 ☎ 03-9545114
◉ 園區06:00-19:00；展示館為週三至週日09:00-12:00、14:00-17:00

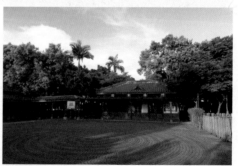

更多順遊景點 梅花湖風景區、冬山河自行車道、新寮瀑布、羅東運動公園、仁山植物園、柯林湧泉生態圳路教育園區

來吧！在宜蘭最美麗的花園裡散步
芯園 我的夢中城堡

強烈的歐式城堡風格，堆砌在宜蘭最美麗的花園中。在這裡盡情享受當一天歐洲貴族的異國奢華，滿足曾出現在童年幻想羅曼蒂克場景的夢。

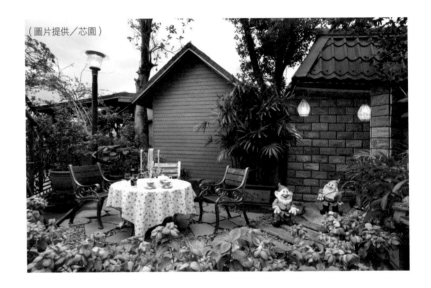

（圖片提供／芯園）

　　還沒踏進芯園，城堡般的外觀就已令人忘卻自己身在台灣。在號稱「宜蘭最美麗的花園」中漫步，濃密綠意和婉轉鳥鳴瀰漫在偌大的莊園裡。最精采的一刻是在打開房門那瞬間，像是突然穿越時空來到歐洲，古典浪漫的氛圍喚醒每個人潛藏的公主夢王子心，驚喜就是發自內心的連聲讚嘆與停不下來的相機快門，還有小孩在室內溜滑梯上流連忘返的歡樂笑聲。

　　對喜歡「拈花惹草」的曹菀芯來說，夢想就是在故鄉宜蘭擁有一個美麗的花園，並且在裡面彌補結婚時沒有拍攝婚紗的遺憾。夫妻倆一起打拼努力，在一畝地上孕育出充滿繽紛花草的園地，也獲頒宜蘭縣第一名花園的殊榮。秉持分享的心情，加上國外設計師因緣際會下的協助規畫，唯美的歐式風格漸漸定調。千坪花園與各個散發獨特風格的房型、媲美飯店等級的員工服務品質、精緻味美的

餐點，讓現在的芯園沒有淡旺季之分。難能可貴的是，芯園對毛小孩也是相當友好，雖因顧及環境與其他客人，須限制入住狗兒的隻數與大小，但每間房都能入住，花園更是旅客和毛小孩最喜歡的活動空間。

如童話故事般的夢幻房間

芯園的每個房型都有獨立進出處和如家般的大坪數空間，其中有度假必備的客廳和泡澡浴缸。不少精雕細琢的家具和擺飾遠從國外挑選，高貴典雅的設計讓人舉手投足也優雅了起來。12間如童話故事的房型名稱和不同設計，光是選擇要入住的房間就是個難題。「皇后城堡房」裡金色雕花大床貴氣逼人、「國王城堡房」裡低調沉穩的用餐區、「凱特王妃房」有浪漫的皇家馬車、「安妮公主房」布置色系粉嫩、「仙杜瑞拉房」設置南瓜馬車兒童床等，令人

1.芯園在花園裡打造了一座純白的證婚亭，讓新人可以在這裡舉辦婚禮。（圖片提供／芯園）2.奢華貴氣的皇后城堡房型。（圖片提供／芯園）3.仙杜瑞拉房型裡可愛的南瓜馬車兒童床。（圖片提供／芯園）

每次來訪都想入住不同的童話夢境。走過黃金15年，曹菀芯夫婦交棒給年輕二代經營，與時俱進加入創新的親子元素，不惜自歐洲重金添購多座造型設計皆不同的室內溜滑梯，讓芯園擠身熱門親子民宿之列。

　　不同的季節到訪芯園，一定要撥出時間走一趟民宿最初的起點「夢幻花園」，感受曹菀芯至今仍親力親為照顧的用心。園區中規畫數個休憩區，高低錯落的花草樹木中，有歐洲神話風格的陶器裝飾和童話趣味的七個小矮人。來到歐式裝潢的迎賓大廳與用餐區，可以享用英式三層下午茶和有機香草料理，一邊欣賞女主人從各國旅行帶回的紀念品。為了讓大家有更難忘的體驗，芯園設置了一個禮服換裝專區，再搭配配件便可讓每位旅客變身歐洲貴族；女生換上夢寐以求的公主服，在園區與房間拍照留念，也成為來到芯園必備行程之一。

豐盛的英國式早餐，不僅餐具講究且擺盤非常精緻用心。（圖片提供／芯園）

民宿主人想跟你說
歡迎帶著毛孩子來入住，但也希望入住時要發揮同理心，因為區域是公用的，需要大家一起維護。

民宿資訊

🏠 宜蘭縣冬山鄉珍珠村富農路一段312巷120號
☎ 03-9590565
ℯ www.xinyuan.com.tw
🅕 芯園 我的夢中城堡

毛小孩入住資訊
◐隻數：1隻／房 ◐體型：4公斤以下小型犬 ◐清潔費：無
◐保證金：無

房型 時段	二人房	四人房
平日	5000～5700元	6500～10800元
假日	6000～6700元	7500～13800元
連續假日	6500～7200元	8000～16800元
住宿均含早餐。加床、包棟及其他優惠請向民宿洽詢。		

宜蘭·五結

流浪哈士奇帶來的幸福奇蹟
晴天娃娃

一個飯店經理，遇上一隻流浪的哈士奇，讓彼此的生命都有了轉變。宜蘭多了一家歡迎毛小孩的寵物友善民宿，也有好多人，藉由「拿鐵」的陪伴獲得心靈上的平靜與安慰。

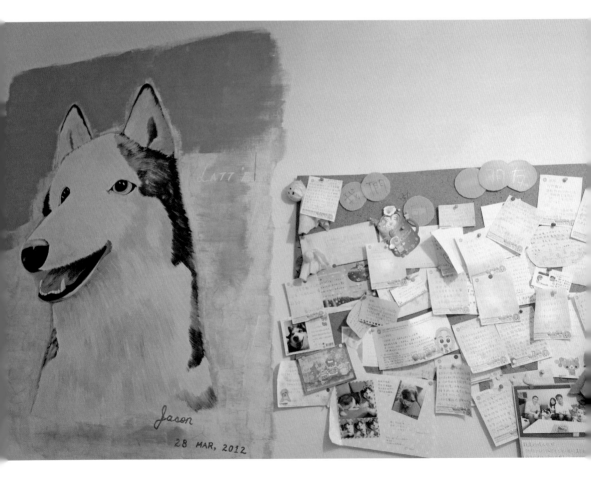

Jason
28 MAR, 2012

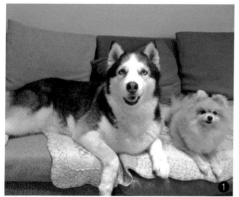

1.招牌犬哈士奇「拿鐵」個性非常溫馴穩定，對陌生的毛小孩也很親切。2.民宿外的招牌，呼應Jason夫妻倆鼓勵大家帶著毛小孩一同出遊的理念。

　　打開晴天娃娃的門，一隻哈士奇漫步過來聞一聞，再靜靜地走到旁邊，這就是招牌犬拿鐵的打招呼方式。民宿主人Jason說，拿鐵的個性非常穩定，不管是誰來訪牠都不會緊張，更不會試圖咬人或欺負別的狗兒。也因為養了拿鐵，民宿打開了寵物友善的大門，串起了許多人與狗之間的橋樑。

　　故事從一個寒冷的冬天開始說起，時任飯店高階經理的Jason，在礁溪某條路上遇見一隻落魄的流浪哈士奇，於心不忍之下，給牠食物、帶去洗澡，做健康檢查時，這才發現牠有子宮蓄膿、心絲蟲等疾病。Jason和太太Penny決定將牠收養，取名為拿鐵，希望牠像鐵一樣堅毅與健康。Jason不久便辭去飯店工作，夫妻兩人專心經營民宿與陪伴拿鐵。

　　拿鐵完全康復後，Jason希望牠可以回饋社會，因此帶拿鐵去上課而拿到狗醫生與治療犬的證照，在社福機構服務和陪伴人群。Jason深深感觸，拿鐵兼具治療和療癒的能量，很多長輩因為喜愛溫馴的牠，打從心底願意開心地做復健。回到民宿，拿鐵擁有超人氣和忠實粉絲，許多人帶愛犬前來和拿鐵交朋友，也讓Jason認識不同品種狗的個性與問題，進而深入了解狗狗的想法。他會仔細觀察每個旅客和狗的互動，適時點出問題並給予建議，避免某些衝突的發生。不禁令人大呼，來這裡住宿還有機會做狗狗行為諮商，真是太划算了！

一起旅行，就是好的開始

養了拿鐵後，Jason夫妻帶著牠上山下海，經常舉辦狗兒出遊活動，如賞鯨、露營、溯溪、泡溫泉等，更已連續3年舉辦哈士奇雪橇大賽，鼓勵大家帶毛小孩走出家裡，釋放狗兒的活力；難能可貴的是，活動與自製商品的所得全數捐出給公益團體。此外，Jason夫妻對於帶毛小孩出門的旅客給予正面的評價，他們認為一起旅行背後的積極意義，是主人會幫愛犬做很多思考和準備。

Jason談起拿鐵，眼神充滿溫柔，好像拿鐵就是家裡的小公主，但他並不是會慣壞女兒的爸爸，相反地，他讓拿鐵發揮所長。因為希望旅客來到多雨的宜蘭，不管天氣如何都能在晴天娃娃感受到如晴天般的溫暖，民宿裡充滿著夫妻倆的親手彩繪，拿鐵當然也是畫中的主角之一。房間各有不同風格，如蔚藍星空、夏日草地、粉嫩公主風等；雖然房間不大，但是溫馨可愛，配上許多雜貨風的裝飾，讓人重新找回遺忘的童心。

> **民宿主人想跟你說**
> 我們喜歡狗，也喜歡大家帶著狗狗一起來這裡旅行！

1.藍色系的蔚藍天空四人房充滿可愛的裝飾小物。（圖片提供／晴天娃娃）2.八人和式套房布置簡潔且帶些日式禪味。3.夏日微風雙人房以代表夏天的綠色和繽紛色彩點綴房間。（圖片提供／晴天娃娃）

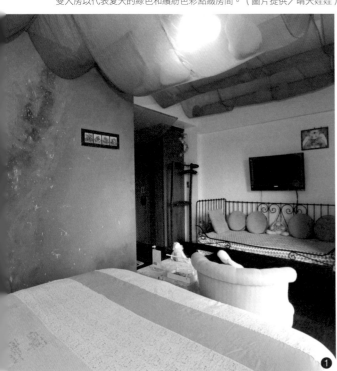

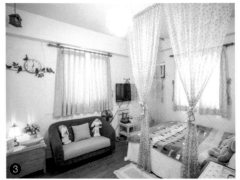

民宿資訊

🏠 宜蘭縣五結鄉親河路二段103巷1弄1號
☎ 03-9504284、0936-333-742
📧 www.pennyhouse.com.tw
📘 晴天娃娃民宿-100個幸福的故事

毛小孩入住資訊
🐾隻數：最多2隻／房🐾體型：無限制🐾清潔費：無🐾保證金：500元／隻🐾入住費為500元／隻（含毛小孩早餐）

時段 房型	二人房	四人房	八人通鋪
平日	1600～1980元	2400元	3800元
假日	2000～2680元	2800元	4800元
春節	2400～2980元	3600元	5800元

住宿均含早餐。包棟、加床價格或其他優惠請向民宿洽詢。

帶毛小孩順遊吧

幾米主題廣場

宜蘭火車站的南側，廢棄的台鐵宿舍除保留部分建築，其餘空間改造成幾米主題廣場。在這裡可找到許多幾米的經典著作人物和故事片段的裝置藝術，例如「向左走·向右走」、「星空」等，像掉入繪本的世界，白天與夜晚都有不同意境。

🏠 宜蘭市和睦里光復路1號

冬山河濱公園

河濱公園沿著冬山河，是可以通往傳統藝術中心的自行車道和人行步道。相較親水公園，這裡的旅客顯得較少，得以優閒地和毛小孩來場河畔漫步。

🏠 冬山河親水公園的對岸

國立傳統藝術中心

位在冬山河畔的藝術群聚地，致力推廣台灣不同特色的傳統藝術，在此以新世代的方式展現，演藝展示區、傳統小吃、工藝坊、藝術表演等，讓不分國籍與年紀的旅客可以在這裡親近傳統藝術之美。

🏠 宜蘭縣五結鄉季新村五濱路二段201號
☎ 03-9507711、0800-868676 ⊙ 開放時間：09:00-18:00 💲 普通票150元、優待票100元，詳細票價資訊請上官網查詢。❌ 園區內務必上牽繩，毛小孩不便進入演藝廳、展示館等密閉展場。

更多順遊景點
冬山河親水公園、香草菲菲、津梅磚窯、羅東運動公園

宜蘭·三星

在田野間的神奇小屋
貓天空寵物鄉村民宿

女主人將室內室外布置得有如國外鄉間小屋,處處是焦點,處處都有驚喜。隨意坐在室外涼椅,放任毛小孩在院子奔跑,配上眼前綠油油的景色,原來這就是在鄉下度假的幸福滋味。

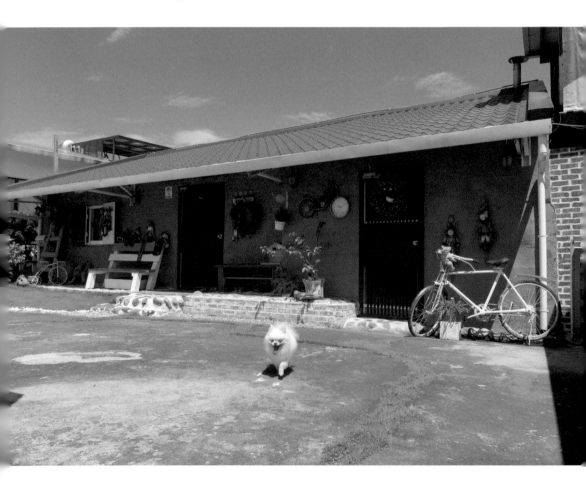

　　沿著安農溪彎進鄉間田野，遠遠看到兩幢紅屋頂的矮房和低矮的白色圍籬，被翠綠的稻田包圍，就像驚喜的魔法盒若隱若現。這裡是民宿女主人曾春香為自己打造的退休天地「貓天空」，雖非設計出身，但她卻像變魔法般讓老屋充滿彩色鄉村魅力，規畫出數個區域給旅客自在休憩，屋外的空間更是適合讓毛小孩盡情跑跳。

　　本是台北人的曾春香，守護孩子長大後，開始和先生計畫退休生活，夢想房子有前庭草地，讓6隻貓咪舒服曬太陽。喜歡老房子的她，在宜蘭陸續相中幾間老屋，其中一間正是保有木樑構造和石頭牆壁的貓天空。也因鍾情手作溫度及美式鄉村隨性但跳躍的風格，貓天空裡外充滿豐富色彩和童趣雜貨，如木頭、拼布、乾燥花、造型燈等元素，令人無法想像在田間竟有這樣活潑熱情的小天地。

1.一早起來打開窗就是遠方的山色與三星稻田美景。2.民宿裡在椅子上曬太陽的慵懶貓咪。3.貓天空八人房採類似通鋪的設計。（圖片提供／貓天空）

1.兔兔窩客廳裡的大兔子裝飾。2.兔兔窩一樓雙人床空間，晚上點個小燈就很有美國鄉村的味道。

像貓咪一樣隨處探險

　　一天只接待一組旅客的貓天空，擁有2個房間，最多可以容納12人，其中溫馨的獨立小客廳是曾春香最喜歡的地方。輕鬆窩在沙發上望過去，電視就擺放在仿壁爐設計的磚架上，外加屋頂的橫樑以及廚房中保有台灣早期的大灶，在在流露出貓天空期望帶給旅客的溫度。寬廣的八人房，適合好友們深夜談天直到入睡。屋外的公共空間更是讓人可以像貓咪一樣隨處探險，有後院草地、吧檯、二樓觀景陽台、前院等，讓旅客從不同角度來體會田園的魔力。晚上也可以在庭院烤肉乘涼，包含像野炊、傳統炭火、石板烤肉等多種選擇。為了讓毛小孩安心入住，院子有白柵欄圍繞，並且在水泥地原有的裂縫種上草皮，兼具美觀又讓狗兒的腳不易用髒。

　　2015年，在貓天空的隔壁又多了一棟曾春香親手布置的「兔兔窩」。延續和貓天空一樣的美式鄉村風格，大大小小的可愛兔子裝飾出沒其間，細心的人更會發現這裡的每盞吊燈皆獨具創意。同樣是一天僅供一組旅客入住的兔兔窩，一樓進門處是讓人驚豔的吧檯與小廚房，挑高的客廳與雙人房區域相連。步上二樓，有2張雙

1.兔兔窩裡隨處都可見到各種不同樣式的兔子出沒。2.兔兔窩一樓的挑高客廳,晚上就是要在這裡看電視、聊天、吃零食。3.充滿活潑色彩的吧檯區,就位在兔兔窩一進門的區域。

人床、獨立衛浴和小客廳隔間,連帶一個露天陽台。這樣的設計,最推薦舉家出遊,長輩住一樓,小孩們則可以在二樓熬夜歡樂。隔天一早起床,拉開窗簾,與藍天合而為一的青綠稻浪,足以使流動的時間霎時靜止;接著就在曾春香依照季節性食材烹調的元氣養生早餐,畫下一個令人滿足的句點。

民宿主人想跟你說
我們很歡迎有禮貌愛乾淨的毛寶貝來入住喔!

民宿資訊

🏠 宜蘭縣三星鄉行健村行健五路88巷15號
☎ 0937-245-170
ℯ www.catskybnb.com/index.htm
f 貓天空寵物鄉村民宿

毛小孩入住資訊
🐾隻數:無限制🐾體型:無限制
🐾清潔費:大型犬╱300元,小型犬╱200元🐾保證金:無

時段 房型	貓天空12人包棟	兔兔窩二人房	兔兔窩六人房
平日	10000元	3500元	7500元
假日	12000元	4000元	8000元
定價	15000元	6000元	12000元

住宿均含早餐;毛小孩只能入住貓天空和兔兔窩的一樓。

夢想的源頭都是為了你！

七妹小院子

沉浸在淡雅的鄉村風格色系，感受每件家具背後不平凡的經歷，譜出一段黃金獵犬「七妹」與女主人Sharon的相伴故事。

位在宜蘭三星的一個寧靜社區裡，七妹小院子的外觀和周圍民房一樣低調樸實，唯獨有個充滿綠地的小院子特別引人注目。推開大門，一隻名叫「Hana」的黑狗怯生生地望著，還來不及跟牠打招呼，目光所及就已經被滿屋子的手作物品占據。

民宿女主人Sharon離開新竹科技城，回到充滿慢活步調的故鄉宜蘭，一切的源頭初衷就是為了愛犬七妹。不捨七妹隨她舟車勞頓往返兩地，Sharon下定決心打造一個屬於她們的安穩家園。結合自己的DIY興趣，以及過往帶著大型犬七妹出遊住宿諸多不便的經驗，她一腳踏入了民宿經營。在這個她與七妹的家，有很多規畫上的考量都是以七妹為出發點，包含庭院、圍欄、屋內的耐磨地板設計，甚至家具上的漆都必須要安全無毒。

充滿細膩溫度的手作品

在以白色和原木色為基調的民宿，Sharon融入了手作的風格與老件的溫度，營造出簡約鄉村風氛圍。在一樓挑高客廳，櫥櫃裡有

1.民宿一樓的交誼廳兼用早餐的空間，在燈光與窗外陽光的交融之下，與木頭家具相互映照出溫柔的鄉村感。

2.Sharon特別製作黃金獵犬「七妹」的大型立牌，一起守護著這個家。

「七妹手創」品牌的拼布和皮革設計作品，搭配柔和的採光，吸引女孩們駐足欣賞許久。一旁燒柴火的老式暖爐竟是真的可以使用，冬天還兼具烤箱、除溼、保溫食物的效果。

而映入眼簾可見的移動式家具或小物，幾乎都是由Sharon將舊物改造或親手製作，展現獨特的層次美感與新生命；其中不得不提到一個大型的扮家家酒木製吧檯，是給來訪的小旅客最大的驚喜。

每間房內都有親手製作的木作家具

Sharon希望七妹小院子帶給大家「帶毛小孩來就跟回家一樣放鬆」的感覺，因此簡化房間的繁複裝潢，如同房名「日雲、暮雨、朝陽、曉霧」呈現素雅細膩的氣息。同時她也落實手作民宿的夢想，每間房間至少都有一件她親手製作的木作家具。

民宿主人想跟你說

己所不欲，勿施於人，今天若一個人把方便當隨便，明天大家就會因為這個人而到哪裡都不方便。

1.雙人房裡有個小巧的沙發區，讓旅客可以舒適的休息。2.入住時，注意房間裡的杯子上也都有七妹的身影喔！3.雙人房在Sharon的設計布置之下，簡約中帶著令人暖心的回家感覺。

Gooood News~!!
So I say a little prayer
And hope my dreams will take me there

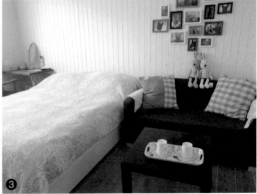

與從小養到大的七妹相依，再一起從新竹遷回宜蘭，相信一切都因牠引導而走向一個充滿正能量的人生方向，Sharon在民宿開業後的半年又養了Hana陪伴七妹，也認識許多旅客與他們的乖巧狗兒。令她印象最為深刻的是，有旅客帶著全身癱瘓的17歲老狗入住，那份悉心照顧不分離的情感令人動容。儘管招牌犬七妹已經去天堂當小天使了，但在民宿各個角落仍隨處可見七妹的身影，感覺牠一直都在這裡陪著Sharon，守護著這個因牠成立的家。

民宿資訊

宜蘭縣三星鄉三星路二段99巷67弄10號
☎ 03-9898680、0935-759-767
chimei.gogobnb.com
七妹小院子 手作&民宿

毛小孩入住資訊
隻數：最多2隻／房　體型：無限制
清潔費：200元／房　保證金：1000元

房型 時段	二人房	四人房
平日	2000元	3200～3400元
假日	2400元	3600～3800元
春節	3000元	4600～4800元

住宿均含早餐

毛小孩看過來

Sharon提醒帶著毛小孩入住的旅客要定時帶牠們施打預防針和驅蟲，因為這是對狗兒應盡的義務，以及避免一些出門旅遊的風險。

帶毛小孩順遊吧

安農溪自行車步道

沿著安農溪北側堤防平緩好騎的柏油路腳踏車道，全長約十多公里，從水源橋到歪仔橋頭的分洪堰，沿途盡是鄉野風情且絕少觀光客。溪畔白蒼蒼的芒草是秋天最美的一抹風景。

宜蘭三星鄉水源橋（分洪堰風景區）

天送埤鐵道公園

這裡曾經是日治時期輸送木材與載客的車站，雖然現在火車已沒有行駛，但也因偶像劇的取景而知名度大增。外觀不但保留了日治時期的木造風貌，天藍色的外觀使車站更顯得寧靜樸實。

宜蘭縣三星鄉福山街福山橫巷27-41號

更多順遊景點　安農溪分洪堰風景區、龍泉登山步道、長埤湖風景區、清水地熱、玉蘭茶園

海之濱的巴哥犬七爺與Mickey
七·海之隅

將繽紛色彩融入民宿，海洋的驚喜不因為旅客踏入室內而間斷，伴隨的還有招牌犬「七爺」的好客，在這裡累積一個與海，還有和一隻巴哥犬互動的回憶。

1.民宿女主人Mickey和招牌犬「七爺」與招牌貓「貓咪」。（圖片提供／七‧海之隅）2.房間內的壁貼營造出活潑趣味感。（圖片提供／七‧海之隅）3.一樓大廳的牆壁上有Mickey為旅客設計的海洋小驚喜。

　　第一次聽到「七‧海之隅」這個名字，嘴裡彷彿出現淡淡的海水鹹味，鼻子也嗅到一股海風的味道。心想這間民宿必定離海不遠，也應該不非常顯眼張揚。果真，望向一排整齊的房屋，七‧海之隅悄悄地坐落其中，給喜愛大海的旅客一個低調卻沉穩的避風港。

　　年輕率真的女主人Mickey，因想要轉換生活環境與心情，隻身從熟悉的台北，搬來沒有朋友的衝浪聖地──宜蘭頭城。完全沒有接觸過民宿行業，對未來也沒有既定規畫，全憑著一顆大膽而執著的心的她，踏入了鄰近大海的這個角落。幸好在這個孤單時刻，一隻巴哥犬走進她的生命，圓了她從小想要有狗在身邊的夢想。為了迎接七爺到來的這天，她甚至已經收看知名寵物電視節目「報告狗班長」好一陣子，想要先了解養狗後可能會遇到的問題。

　　乖巧親人的七爺，最愛咬著玩偶找人玩，吸引許多旅客為了牠專門前來，最遠甚至從香港飛來。當穿著室內拖鞋走在民宿裡，感覺到腳後有東西突然偷襲你時，不用懷疑，一定是愛咬被人穿著的拖鞋的七爺！別看在臉書專頁上盡是客人開心抱著七爺在大門口與衝浪板的合照，以為這裡是牠當家，其實除了七爺，還有一隻名叫「貓咪」的貓遊走在民宿裡，牠和七爺可是相處得融洽呢！

活力十足的設計風格

　　儘管Mickey強調她對民宿事先毫無規畫，全是走一步算一步，但有時候沒有規畫和期待，反而會創造出更多驚喜與收穫。民宿設計走的是簡約現代居家風格，學美術的她融入最愛的繽紛色彩，活潑點綴民宿的角落。例如一樓公共空間餐桌旁的牆就別有玄機，透過數個鏤空的圓洞，搭配海底世界的底圖，打開牆上的燈，有如身處水族館。循著樓梯往上，會看到好多朋友和七爺合照的拍立得，另一旁則有充滿塗鴉的黑板牆與衝浪特色的貼紙牆。為了讓旅客有吹風的地方，每個房間都有小陽台。目前最受歡迎的是二樓的四人房，空間大且有個小客廳。若想眺望海洋與龜山島，頂樓的陽台是最佳位置。

　　Mickey熟知許多一般人找不到的私房景點，若剛好碰上她有空，便有機會跟著她到處走訪。櫃台放的商家名片也是Mickey親身體驗後，私心覺得CP值高才推薦給旅客。儘管Mickey不擅衝浪，但她建議有興趣的初學者，可以先租一塊衝浪板，僅數百元又含專人教學與大遮陽傘，能夠體驗衝浪的快感與充分享受海洋的美景。

民宿主人想跟你說

不要去寵狗狗，因為牠是狗不是人，讓狗狗彼此互相接觸，牠們會調整自己的心態。

1.四人房裡有個區域可讓旅客聊天，低矮座椅非常鮮豔吸睛。2.很搶鏡頭的貓咪，一旁桌上是以七爺為設計發想的房間鑰匙圈。3.雙人房的床為加大尺寸。

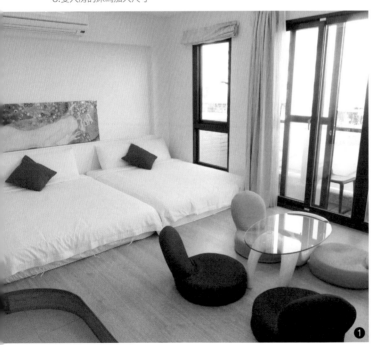

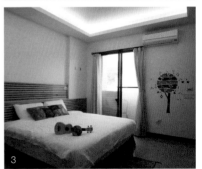

民宿資訊

🏠 宜蘭縣頭城鎮環鎮東路2段600巷7號
☎ 03-9776163、0936-186-668
📧 house.ilantravel.com.tw/bnb/7nook.htm
📘 七.海之隅

毛小孩入住資訊
🐾 隻數：無限制 🐾 體型：無限制 🐾 清潔費：無
🐾 保證金：500元／隻

房型 時段	二人房	四人房	包棟
平日	2000元	3600元	12000元
假日	3000元	4500元	15000元
定價	3600元	5400元	21000元

住宿均含早餐。包棟限16人以下，加人價格請見官網，攜帶毛小孩恕無包棟服務。

帶毛小孩順遊吧

烏石港賞鯨

緊鄰蘭陽博物館，烏石港北側的外澳沙灘滿滿是衝浪戲水的旅客。在船隻往返的烏石港，也設有漁貨直銷中心，可以大啖美味海鮮！若帶毛小孩前來，評估精神體力沒有問題的話，還可以出海賞鯨喔。

🏠 宜蘭縣頭城鎮港口里港口路

礁溪湯圍溝溫泉公園

兼具景觀公園以及溫泉公園，半露天戶外的大眾泡腳池每15分鐘注水一次。公園設計富有禪意，穿過小橋流水和碧綠垂楊，突然出現在眼前的浴缸造型大花器和高跟鞋藝術裝置，令人會心一笑。

🏠 宜蘭縣礁溪鄉德陽路99-11號

礁溪五峰旗瀑布+聖母朝聖地

因瀑布後方有5座山巒而得名，瀑布共分為3層，順著登山階梯而上，每層都有不同的氣勢。瀑布從陡峭的山壁奔洩而下水花四溢，大自然氣息令人感到身心舒暢。步道中有岔路可以順著抵達聖母朝聖地，相傳聖母曾顯靈保佑登山客平安下山。圓形天壇造型的天主教堂，比起傳統的教堂多了點東方味道。

🏠 五峰旗瀑布：宜蘭縣礁溪鄉五峰路
🏠 聖母朝聖地：宜蘭縣礁溪鄉五峰路91巷10號

更多順遊景點
蜜月灣、外澳飛行傘基地、北關海潮公園、頭城老街、頭城文創園區、林美石磐步道

汪！這裡有黃金嗎？
溪邊小築

坐落在溪邊，樸實又淡雅的小築，見證
當地人說不完的黃金故事。或許只有在
這裡住上一晚，才能徹底體會山、海、
天交織融合的感動。

　　相較於觀光人氣一直居高不下的九份，同是金礦開採源地的金瓜石，顯得寧靜與愜意許多。保存良好歷史建築、廢棄礦坑、悠長的石階、起伏的海岸山城，綜合起來營造出一個寫實卻又懷舊的氛圍。以帶毛小孩去旅行來說，閒靜的金瓜石也較人潮洶湧的九份老街來得更合適，可以一起漫步，有體力的甚至可以結伴前去征服步道。

　　是否聽說過金瓜石的祈堂老街呢？順著黃金博物館園區內一旁的石階而下，跟隨指標就會來到號稱昔日金瓜石「銀座」，如今卻已洗淨鉛華的祈堂老街。這裡遊客和商店絕少，循階梯蜿蜒上下，溪邊小築就隱身在山城聚落裡。已作外公外婆的民宿主人林政雄和彭秀榛，十多年前退休回到老家，將空房整理與大家分享。其中一

毛小孩看過來

請帶毛小孩到祈堂老街尾端的停車場空地上廁所，才不會影響到鄰居喔！

1.黃金博物館的正字標記。2.寧靜的祈堂老街，任何一個角落都是照相取景的好地方。3.沿著山城地勢起伏的祈堂老街，少了九份的人潮，多了一分懷舊氣息。

民宿主人想跟你説

大人出門沒有帶上毛小孩，會捨不得。如果能狗像對待孩子一樣照顧牠們，便非常歡迎帶狗兒來這裡玩。

間，甚至是林政雄出生的房間。喜歡狗的夫妻倆，養了一隻高齡超過14歲卻仍精神奕奕，並且多才多藝的博美犬「安安」。安安因曾經中暑瀕臨休克，彭秀榛情急之下將牠壓入水缸救回，從此牠就跟前跟後，寸步不離地伴隨著最愛的媽媽。

一次看盡白天、夜晚、清晨的山城風景

「溪邊小築」如其名，門前有潺潺河流，屋後是蒼翠群山，建築亦飄散古色古香的氣息，前庭擺放著許多木桌椅。晚餐可以預訂美味的鄉土風味餐，飯後一邊聽蟲鳴、喝著茶，一邊聽主人林政雄漫談金瓜石的歷史和採金礦經驗。若旅客達一定人數，富有冒險精神的人亦可跟隨他夜遊金瓜石看夜景，欣賞夜晚的海與點點燈火，感受不一樣的黃金之鄉。清晨看日出從海平面緩緩升起，和山城一

1.可以加床的二人房，在這裡就像回到家一樣的感覺。

2.客廳裡的櫥櫃擺滿了民宿主人夫妻的收藏。

3.大書櫃裡滿是經典書籍，牆上也掛有舊時金瓜石的照片。

起迎接新的一天。也難怪，女主人彭秀榛說有人會帶著論文來這裡住上好一段時間，靜心寫作。

客廳玻璃櫃擺放許多當地挖出的礦石，牆上懸掛著不同角度的金瓜石照片。溪邊小築沒有華麗布置或特殊風格，但就是這樣的樸實氣息，讓旅客很輕易地融入。踏上階梯步道，穿過祈堂老街，看過無數個寧靜片段後，在這裡住上一晚，與最原始的金瓜石不期而遇，遙想當年的風華絕代。

民宿資訊

🏠 新北市瑞芳區祈堂路131號
☎ 0912-486-333、02-24961191
📧 www.siban.com.tw

毛小孩入住資訊
◆隻數：最多2隻／房◆體型：限中、小型犬
◆清潔費：無◆保證金：無

時段 \ 房型	二人房	三人房	四人房
平日	1600元	2100元	2600元
假日	2000元	2500元	3000元

*住宿均含早餐（鄉土風味餐須另向民宿預定）
*僅限定桂花二人房（限1隻）和蘭花二人房（限2隻）可攜帶毛
　小孩入住

帶毛小孩順遊吧

金瓜石黃金博物館園區

將金瓜石過往的歷史人文、自然景觀、礦區風貌保存在幅員廣大的園區裡，內有黃金博物館、展現日式建築之美的太子賓館、體驗昔日採礦的本山五坑，順著園區還可以登高黃金神社，一覽山海美景。另一頭沿著蜿蜒階梯，跨進祈堂老街的寧靜山城時光。

🏠 新北市瑞芳區金瓜石金光路8號 ☎ 02-24962800
🕐 開放時間：週一至週五09:30至17:00（假日開放時間延至18:00）※毛小孩不便進入黃金博物館、太子賓館、本山五坑

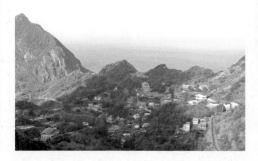

黃金瀑布

氣勢磅礴的黃金瀑布就在金水公路一旁，礦區重金屬的礦砂使水質氧化，溪床因此呈現有如黃金般的古銅褐色，瀑布景觀蔚為奇特。

🏠 新北市瑞芳區金水公路距水湳洞1.2公里

更多順遊景點 九份老街、十三層遺址

北海岸上，溫暖的遮風避雨處
5熊的家民宿
support TNR guest house

從寵物友善餐廳到民宿，在與人的互動中，全面性地從食衣住行育樂來宣導TNR理念，無形中也慢慢建立旅客帶毛小孩出門的正確觀念。

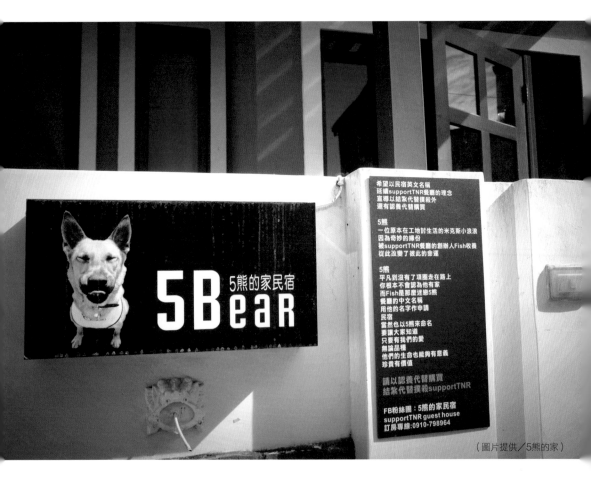

5熊的家民宿
5BeaR

希望以民宿英文名稱
延續supportTNR餐廳的理念
宣導以結紮代替撲殺外
還有認養代替購買

5熊
一位原本在工地討生活的米克斯小浪浪
因為奇妙的緣份
被supportTNR餐廳的創辦人Fish收養
從此改變了彼此的命運

5熊
平凡到沒有了項圈走在路上
你根本不會認為他有家
而Fish是那麼迷戀5熊
餐廳的中文名稱
用他的名字作申請
民宿
當然也以5熊來命名
要讓大家知道
只要有我們的愛
無論品種
他們的生命也能夠有意義
珍貴有價值

請以認養代替購買
結紮代替撲殺supportTNR

FB粉絲團：5熊的家民宿
supportTNR guest house
訂房專線:0910-798964

（圖片提供／5熊的家）

　　關懷流浪動物，對Fish來説是日常生活的一部分，秉持推廣TNR的理念（Trap捕捉、Neuter結紮、Return放回），她的車上總是備有飼料、罐頭、水，隨時餵養遇到的流浪貓狗。直到米克斯「5熊」走入她的生命，帶給她許多想法和力量，去將一直堅信的理念發揚光大。

　　一開始Fish只是單純利用下班後的時間當TNR義工，出生在工地的5熊和牠的媽媽都是Fish每天固定餵養的流浪狗之一。有天清晨，Fish發現5熊和媽媽隔著矮牆哭泣對望，心疼5熊的她決定先收養並帶去醫院做健檢，竟發現5熊得了犬瘟。好不容易療程結束，卻找不到合適的送養人，Fish毅然決然擔負起5熊的幸福。

　　2009年Fish開設了名為「supportTNR」的餐廳，一一向每個

1.二樓的陽台充滿濃濃峇里島風情和色調。（圖片提供／5熊的家）2.5熊的家民宿外觀。（圖片提供／5熊的家）3.頂樓露台是晚上看星星的好去處。（圖片提供／5熊的家）

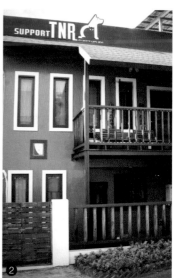

（圖片提供／5熊的家）

來客解釋店名之意，藉此傳達TNR，達到推廣與教育。此外，她也希望餐廳可以提供給有小孩和毛小孩的家庭同時安心用餐的地方，因此特別規畫了親子區域與寵物區域。在4年的開業期間，不僅送養不少流浪動物，更透過寵物用餐公約，建立飼主對於毛小孩出外用餐應有的認知與禮儀。5熊也帶來了開民宿的啟發，Fish曾為了帶牠去台東，打了數個鐘頭的電話找民宿，才發現帶毛小孩出門，尤其是中、大型犬，找住宿非常困難。

寬敞的包棟式空間

「5熊的家」民宿落腳於離台北市只需一個小時車程的三芝芝柏山莊內，幽靜的社區裡有藝術家進駐開設的特色小店與咖啡廳，人文色彩濃厚並且散發慢活氣息，周圍更有不少靠海的自然景點，吸引許多大台北市民來這裡充電度假。民宿採一次只接待一組旅客的包棟式，不僅管理方便也減少陌生毛小孩之間的摩擦。

> **民宿主人想跟你說**
> 5熊的家民宿歡迎毛小孩，並且不加收任何費用，希望大家帶寶貝們外出旅行時，都能遵守各家民宿的相關規定，才能讓店家們願意提供更多的寵物友善環境。

1.招牌犬「5熊」是隻帥氣的米克斯。（圖片提供／5熊的家）2.Fish幫5熊慶祝生日，兩人緊密的情感連結表露無遺。（圖片提供／5熊的家）3.Fish特別在民宿裡規畫了一間寵物房。（圖片提供／5熊的家）

兩層樓的寬闊空間裡，峇里島風格的原木家具，搭配顏色鮮明的被單，帶出充滿心靈能量的空間設置。這裡總共有3間客房、一間和室通鋪和一間毛小孩專屬的寵物房；一樓則是客廳和廚房，備有休閒椅的二樓陽台和頂樓露台也都是旅客的活動空間。為了方便帶嬰兒的旅客，二樓備有嬰兒床和盥洗用具，因此不方便讓毛小孩上樓。

尊重每一個生命

　　支持TNR的理念也被放在民宿正門的招牌上詳細解說，民宿內提供小朋友閱讀的繪本主題也是關於流浪動物。Fish希望藉由民宿和5熊的故事，讓大家知道就算不是純正品種的米克斯，只要賦予牠名字、項圈與愛，一樣是個獨特的生命個體，並呼籲大家以領養代替購買。其中令Fish印象最深刻的是，有旅客每天餵養自家社區的狗兒，儘管沒有能力給牠一個家，但不捨牠一輩子就只生活在原地，決定帶牠一起出門旅行。Fish也鼓勵大家，若想要為流落街頭的貓狗做些什麼，可以從自己能力範圍內著手，例如每天固定餵養。對她來說，TNR不是只有「結紮代替撲殺」的表層意義，而是無時無刻都尊重每一個生命。

1.民宿裡的雙人房空間。（圖片提供／5熊的家）2.一樓的間有廚房還有吧檯和餐桌。（圖片提供／5熊的家）3.客廳是夜晚談心聊天的溫馨聚集地。（圖片提供／5熊的家）

民宿資訊

🏠 新北市三芝區茂長里芝柏一街3-1號
☎ 0910-798-964
f 5熊的家民宿support TNR guest house

毛小孩入住資訊
◉隻數：最多3隻 ◉體型：無限制 ◉清潔費：無
◉保證金：1000元

時段	房型	二人包棟
平日		4500元起

更多人數或假日價格請向民宿洽詢。住宿不含早餐。

帶毛小孩順遊吧

白沙灣

順著目光望去，綿延的白色沙灘在台灣較少見，藍天白雲下，清澈沁涼的海水成為炎夏戲水消暑的好去處，也適合從事海上活動。每年9月這裡會舉辦石門風箏節，聚集世界各國的特色風箏與好手，把天空點綴得五顏六色。

🏠 新北市石門區德茂里八甲1-2號

石門洞

北海岸最具代表性的天然地標，貝殼沙灘緊鄰著常年經由海浪沖鑿的天然海蝕洞，巨大又壯觀，一旁有階梯可走到石門洞的頂端。當地亦規畫木棧步道和觀景平台，海邊還有小拱橋連接海蝕平台。退潮時是觀察潮間帶生態的最佳時機。

🏠 新北市石門區尖鹿里台二線（淡金公路）28.7公里處

富貴角燈塔+老梅綠石槽

有著黑白色調的富貴角燈塔，是台灣最北端的燈塔；走上海濱人行步道，吹著海風欣賞海天一色的無敵海景，順著路就可抵達。步道中間也有小徑可通往海邊的老梅綠石槽，尤其以4、5月，綠石槽的景觀如海邊的一幅魔幻奇畫，十分特別。

🏠 新北市石門區富基里
　　富貴角燈塔

更多順遊景點 芝柏藝術村、大坑溪三生步道、淺水灣、牧蜂農場、福德水車生態公園、橫山蓮花池、蕃婆林觀光花園、石門婚紗廣場

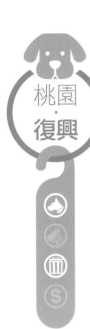

桃園・復興

在台灣最美的山林公路上住一晚
普拉多民宿

北橫，台灣最美公路之一，一年四季總有令人屏息的變幻。普拉多民宿的歐洲鄉村居家風格與獨特的西式料理，如畫龍點睛般襯托在北橫旅行的日子。

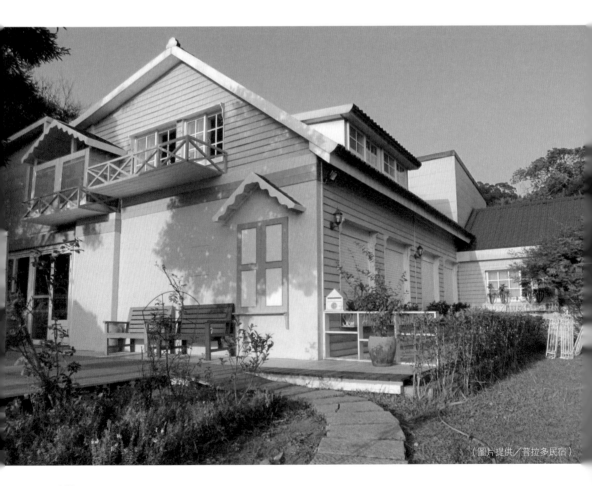

（圖片提供／普拉多民宿）

1.普拉多山丘假期民宿設有戶外庭院。2.融入夏威夷的創意靈感，普拉多民宿的異國餐點只要吃過就很難忘。（圖片提供／普拉多民宿）3.普拉多山丘假期民宿的用餐空間。

　　洋溢著濃厚歐洲鄉村氣息，且有著令人意猶未盡獨到餐點的普拉多民宿，無疑是北橫公路上最美麗的焦點之一。民宿管家曾子文給普拉多民宿設定顯著的定位與特色，瞄準女性族群，打造一個歐洲鄉村般溫馨家居的體驗。民宿所擁有的優美四季風景，結合一泊二食的完整配套和對毛小孩的友善度，讓許多旅客慕名而來，一訪再訪。

　　普拉多民宿共有「鄉村步調」與「山丘假期」相隔不遠的2個館，都是採用歐洲鄉村風設計，家具乃親自尋訪或特別訂製，有些更是從國外旅遊時精心挑選帶回，讓每個物件多了真摯的溫度，少了匠氣的設計距離感。即使時間久了遇到木頭掉漆，反而更增添鄉村原味。兩館的整體氛圍稍顯不同，分別選用英式與法式的鄉村風作為區別。

在山丘的假期，感受鄉村的步調

　　普拉多「鄉村步調」外觀上是一幢藍色樓房，沉穩的大地色系搭配碎花點綴，帶出英式古典之味；入住的旅客要到「山丘假期」的餐廳享用晚餐，但早餐則會直接在寬大舒適的一樓歐風浪漫客廳內享用。顧名思義，普拉多「山丘假期」正是位在一座小山丘上，鵝黃外牆與紅瓦屋頂像極了童話故事裡的木屋。內部以南歐法式鄉村風為基調，用色柔和粉嫩，明亮中帶有活潑輕快感。

　　廣大的園區裡種植繽紛花草，冬天楓紅之後，櫻花又接續綻放

以及5月時開始活躍的螢火蟲季。在視野遼闊、可以眺望山谷的庭園中，歐式噴水池旁的草地是毛小孩的最愛。後山更有條祕密小徑可通往山頂，欣賞夕陽西下前石門水庫的美景。

美味的創意異國料理

普拉多「山丘假期」餐廳空間裡，週週更換的鮮花布置讓用餐區域充滿了生命力。除了提供入住房客早餐與晚餐，一般非住宿的旅客也可來此享用英式下午茶和餐點。為了做出與在地鄉土料理間的差異，山丘假期餐廳以異國西餐為主打，餐點分量十分飽足。曾在夏威夷工作的曾子文，在前菜中特別融入對夏威夷的喜愛和觀察，例如將火山、衝浪板，和多元文化融合的特色充分表現在「七彩米香魚」這道料理上，「鮮蝦墨魚麵」的擺盤裝飾更是來自火山爆發的創意發想。

本身就喜歡動物，總是稱旅客的毛小孩為「小寶貝」的曾子文，在普拉多山丘假期也養了流浪貓狗，黑色梗犬「Bobo」和他一樣每天都在期待新朋友的到來。為了讓狗兒入住時腳步踩得安穩，部分房型甚至特別更換為止滑地板。曾子文不諱言因為讓毛小孩入住以及在餐廳用餐，導致流失一些客人，但每天都能看到可愛的狗兒光臨，那種幸福的感受，就是開寵物友善民宿最大的收穫。

1.帶有歐式鄉村氣息的雙人房，連壁紙都散發浪漫氣息。（圖片提供／普拉多民宿）
2.房間內的吊燈也一樣講究歐洲風格。
3.用餐區以沙發作為主要座椅，增添家的感覺。

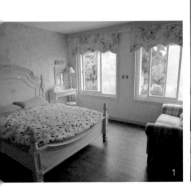
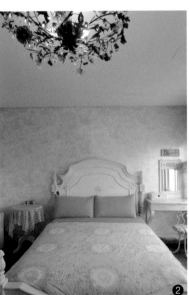

民宿資訊

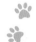

🏠 普拉多鄉村步調（一館）：
桃園市復興區三民里基國派72-15號

🏠 普拉多山丘假期（二館）：
桃園市復興區三民里1鄰水管頭23-1號

☎ 03-3821425

📧 www.prado.com.tw

毛小孩入住資訊
🐾隻數：最多2隻／房 🐾體型：無限制
🐾清潔費：300元／隻 🐾保證金：無

時段 房型	每人（不分房型）
平日	2200元
假日	2600元
春節	3000元

假日為週六、跨年和連續假期。／12歲以下(含12歲)兒童半價，3歲以下嬰幼兒若不佔床則不收費用。／住宿含早餐與晚餐（或兒童晚餐），攜帶毛小孩入住有限定房型。

帶毛小孩順遊吧

角板山公園

緊鄰角板山形象商圈，設有觀景平台可俯瞰大漢溪上游山水交疊的曲流地形。廣大園區內有健行步道和2棵由蔣介石和蔣宋美齡親手栽種的合抱榕樹，秋天欣賞一片楓紅，春天則有梅花花海；園區另一端，沿著生態池可至蔣公行館和戰備隧道。

🏠 桃園市復興區澤仁里中正路133-1號 ✖ 毛小孩不便進入蔣公行館

石門水庫風景區

石門水庫是北部重要水庫之一，雖然壯觀的洩洪景象可遇不可求，但沿著環湖道路，從至高點可一覽水庫平靜的湖光山色以及遠眺大溪小鎮。如果秋天到訪，更有滿滿的楓紅，入冬後則有盛開的梅花可欣賞。

🏠 桃園市大溪區復興里環湖路一段68號

桃源仙谷

四季皆有花草在這裡搖曳生姿，尤其每年冬轉春之際，號稱全台最大的鬱金香花田裡彩色鬱金香滿開。同時期還可漫步粉嫩櫻花林中，這裡也是《賽德克‧巴萊》的拍攝場景。毛小孩在園內一定要上牽繩，不影響其他旅客也避免破壞花卉。

🏠 桃園市復興區長興里上高遠8鄰5號之1 ☎ 03-3822661
🕐 開放時間：08:00-17:00（全年無休，除夕提前至15:00閉園）／4、5月賞螢季08:00-20:30（最晚入園時間18:00）💲 成人350元，學生280元，詳細票價資訊請上官網查詢

更多順遊景點 小烏來風景區、大溪花海農場、富田花園農場、大溪老街、拉拉山風景區、拉拉山恩愛農場

苗栗・大湖

與自然共生的山中湖宿
湖畔花時間

四季鮮明的美在歷史悠久的桐花湖湖畔輪替，蟬鳴鳥叫不絕於耳，與毛小孩漫步湖邊，或歇息在湖畔木椅，把時間投入在詩情畫意的情景之中。

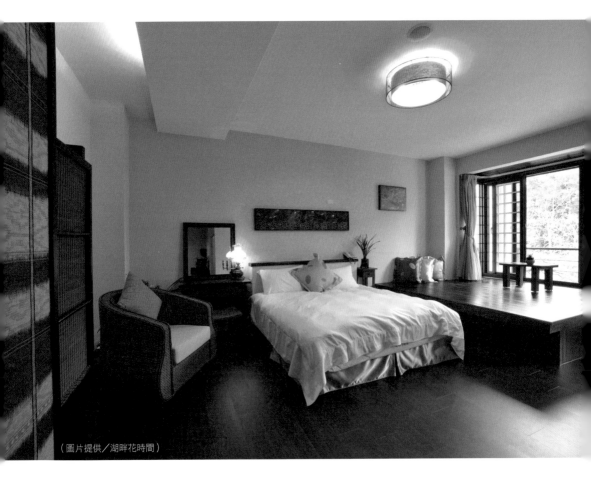

（圖片提供／湖畔花時間）

在素有「草莓之鄉」名號的苗栗大湖，車子彎進一條看似通往祕境的小路，按捺著腦海中對「湖畔花時間」這個名字的想像，在看到世外桃源那一刻，瞬間迸發驚豔。圍繞山中湖畔的枝葉扶疏，一座白色現代建築，和一幢幾乎與樹林融為一體的木屋倒映在湖面，如同湖畔花時間自始至終的經營理念，保持原生自然風貌，讓民宿和餐廳融入在地景觀。

因自幼即有天生疾病，讓民宿主人林先生體悟實踐夢想要把握當下，於是在這個明末清初舊稱「山塘窩」的人工湖邊，築起了餐廳、民宿，與人分享美景；百來棵的桐花樹圍繞湖畔，因此又被賦予「桐花湖」的美稱。在園區開發之初，原地就有一隻黑狗「麒麟」在這裡生活，民宿認為牠是這裡的原生住民，因此並沒有驅趕而是繼續餵養牠，包含園區裡所有動物皆是生生不息，形成鵝鴨嬉戲的和樂景象，這裡也對旅客所帶來的毛小孩敞開歡迎大門。

住宿區主要分為兩大部分，與餐廳在同一棟的是順應在地自然景觀的溫馨木屋房型，房間滿溢原木清香，每年定時噴漆維護；若是喜歡環境更寧靜的旅客，則可選擇現代化建材搭建的新館，其房間較木屋來的寬敞，牆色粉嫩予人風格細膩之感。房間均由林先生親自設計，賦予沉靜淡雅的日式風格，且每間房都面湖，打開房門到露台便可以欣賞湖光山色與夜晚星空。另外還設有窗邊的木台雅座，擺張小桌子和2個椅墊，沏壺茶就能享受閑靜時光。

毛小孩看過來

狗兒的皮膚其實是不建議泡溫泉的，所以請不要讓狗狗進去浴缸泡澡喔！另外，攜帶毛小孩的旅客用餐時，建議可入座戶外用餐區。

1.白色新館建築和隱身在樹林裡的木屋，倒映在桐花湖畔，形成好美的一幅畫。（圖片提供／湖畔花時間）2.湖邊的露天座位區是賞湖景的VIP座位。（圖片提供／湖畔花時間）

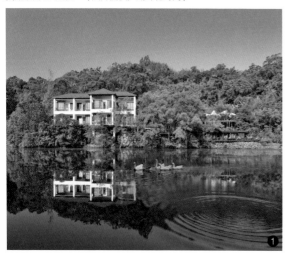

泡了會變漂亮的美人湯

　　大地的禮物不只是園區內的豐富生態，更有洗滌身心靈，俗稱「美人湯」的碳酸氫鈉溫泉。不惜耗資開採，規畫露天大眾溫泉區與獨立湯屋，湯池數量眾多且尺寸材質不盡相同，水溫亦可自由調整，不論季節與日夜皆能享受泡湯。更令人驚喜的是，房間裡也使用溫泉水，每房泡澡浴缸根據房間大小會有所變化，不用出房門就能感受原汁原味的溫泉浴。其中在木屋房型中，甚至有2間備有出自老師傅之手的珍貴手拉胚陶缸，因而擁有熱門的入住率。

　　除了湖景和溫泉，湖畔花時間聞名的還有其餐廳的美食。除了早餐提供豐盛飽足的中式清粥小菜，午晚餐與下午茶也都可以在此用餐；主打結合在地食材的西式異國料理，首推一年四季皆有的烤草莓啤酒雞，另外如充滿梅干碎肉的客家披薩、桂花香頌花草茶等也別具風味特色。無論任何季節到來，都有不一樣的園區風景，油桐花、日本紫藤、藍花楹等花季都是回訪的誘因，湖畔花時間就是值得讓旅客花時間在湖畔，看見自然的美好。

民宿主人想跟你說
歡迎帶毛小孩一同享受一段假期，但是請不要打擾別人的假期喔。

1.園區裡的露天溫泉區有多個湯池供旅客選擇，不用人擠人。（圖片提供／湖畔花時間）2.木屋房型外有獨立的露台。（圖片提供／湖畔花時間）3.罕見的窗邊木台雅座設計，和對的人一起發呆看湖景，是最美的時光。（圖片提供／湖畔花時間）

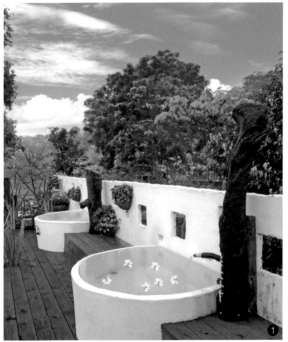

民宿資訊

🏠 苗栗縣大湖鄉義和村淋漓坪126號
☎ 037-996796
📧 www.spendtime.com.tw
📘 湖畔花時間溫泉民宿餐廳

毛小孩入住資訊
◐隻數：最多2隻／房 ◐體型：限9公斤以下 ◐清潔費：無
◐保證金：無 ◐詳細寵物同宿公約請見官網

房型 時段	二人房（原館）	六人房（原館）	二人房（新館）	三人房（新館）	四人房（新館）
平日	3000～3500元	6000元	4500元	5200元	5900元
假日	4000～4500元	7500元	5500元	6200元	6900元

平日定義為週日至週五，假日為週六、國定假日和春節。住宿均含早餐。

帶毛小孩順遊吧

勝興車站

屬西部舊山線，是台灣鐵路海拔最高的車站，但因為路線遷移現已無使用。沒有用到任何釘子建造的百年木造車站洋溢濃厚日式風味，月台、鐵軌和隧道仍保存良好，吸引旅客前來觀光。車站外也有許多客家小館，遊此地時可順路品嘗。

🏠 苗栗縣三義鄉勝興村14鄰勝興89號

龍騰斷橋（魚藤坪斷橋）

因為2次大地震的發生，使得這座位於泰安到勝興車站之間的橋梁毀損，只剩下橋墩的部分，無法修復。曾經見證歷史的高聳磚紅色斷橋現已被保存為縣定古蹟，意外成為在地極具特色的觀光景點，令人看過就難以忘懷大自然的力量。

🏠 苗栗縣三義鄉龍騰村龍騰斷橋

鯉魚潭水庫

是苗栗縣最大的水庫，亦供應大台中的用水。藍天白雲下，走在觀潭步道，或是在觀景平台欣賞寧靜無波的湖光，也可以走到水庫壩頂的觀虹橋，想像洩洪的狀觀之景。

🏠 苗栗縣三義鄉鯉魚潭村三櫃106號

更多順遊景點 清安豆腐街

一生一定要去的夢幻民宿
逗號民宿

來到這裡住宿的狗兒都會玩到「鐵腿」，一回到房間地板倒頭就睡，睡醒後第一件事情又是想要趕快出去玩，彷彿來到了毛小孩版的迪士尼樂園——這裡就是逗號民宿。

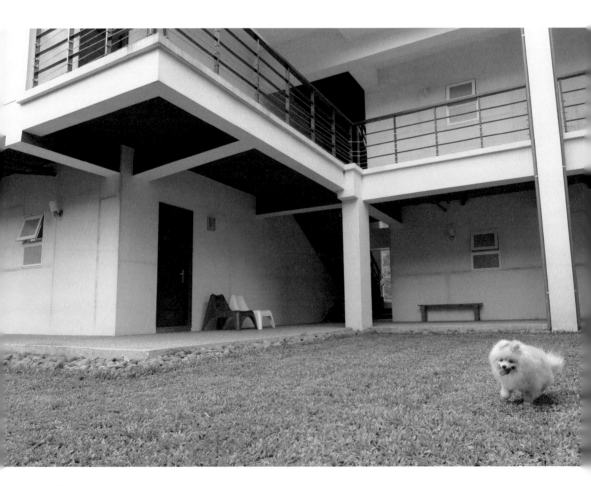

2013年成立，短短數年間，苗栗南庄山腳下蓬萊溪畔的逗號民宿卻已打出響亮名號，成為全台一生一定要帶毛小孩去朝聖的民宿。原因無他，佔地千坪的大草地和寵物運動公園，處處都能看到為毛小孩設計的規畫，旅客帶毛小孩來這裡不僅能在大自然間放鬆身心靈，更能讓毛小孩一展積累已久的活動力。

逗號由5位愛狗也養狗的好朋友一起創立，其中現在固定駐守民宿的Julia，在加入導盲犬的寄宿家庭後，先後收養了台灣第二隻和第三隻導盲犬「Onor」與「Ohara」，給服役多年、終於退休後的牠們一個溫暖幸福的停靠點。5人的夢想便是給狗兒一片能曬太陽也能開心奔跑的草地，主人則有個可以安心在旁放鬆的環境。這樣的信念，造就逗號成為一個像是身處遺世獨立的世外桃源，被青山四面環繞，頭頂是如畫般的藍天白雲，耳際是遠方傳來的蟲鳴鳥叫，只是剛抵達園區的門口，五官就已經通體舒暢，一旁的毛小孩也頓時精神百倍。

以「狗」為本，我們才是主角！

從零開始搭建，逗號許多細節都以「毛小孩玩得開心、主人放心」的想法為第一考量。首創全台民宿內專屬毛小孩的運動公園，

民宿主人想跟你說
兩個毛小孩，三個願望，五個朋友，成就一個人狗共樂的夢想。

1.逗號民宿的接待處結合用餐區，獨立於住宿主棟建築外。（圖片提供／逗號民宿）2.每間房都有專屬的草皮空間，讓害羞怕生的毛小孩也可以盡情奔跑玩耍。3.民宿建築外觀是由簡單的白色系和木片圍欄構成。

共大、小2座，圍籬內有遊戲設施，狗狗玩髒了，可以來到梳洗區，冷熱水和基本梳洗工具一應俱全，甚至貼心準備防水圍巾和可調高度的桌子供使用。白色的主建築，四周有木柵欄，圈出一個讓毛小孩盡情跑跳的綠色天地。園區內種植的所有植物，即使狗兒吃了也無害，草地每週修剪和定期除蟲，讓毛小孩跑起來不刺腳。中庭寬敞的走廊上，擺放數張椅子，白天讓旅客們互相交流育狗經，晚上成為觀星的座席。這裡也隨處可見在樑柱旁擺放的水碗，毛小孩渴了隨時都能補充水分。

「搖尾巴、翻肚子、西看看、哈哈笑」房間的命名取自於狗兒日常動作，令人會心一笑。內部裝潢簡約典雅，暖色系基調襯托木頭家具的原味質感。最大的驚喜，就在於每個房間都有私人獨立草地，若有無法適應社交的毛小孩，在專屬的小天地內也可以盡情放風。

留下動人的美好時光

有感於能帶毛小孩同行的活動有限，加上南庄當地自然生態豐富，螢火蟲季節時，逗號會規畫與毛小孩一同去賞螢的活動，讓大家體驗被螢火蟲圍繞的感覺，接下來也計畫陸續推出更多與毛小孩同行的自然體驗活動。

1.房間設計簡潔無過多裝飾，希望讓毛小孩在房內也可以舒適安心的休息。2.房間裡的沙發區用不同狗兒的抱枕點綴。3.為了讓旅客與毛小孩在房間外也有充足的空間，走廊設計得相當寬敞。

　　Julia說「逗號，」就像是狗兒坐下後的背影，因此這裡希望創造一個讓人與狗都能好好停頓放鬆的環境，散發強大的正面能量，曾有旅客帶著病重的毛小孩來這裡做最後的旅行；年紀大的狗兒來到這裡後，竟然變得神采奕奕；導盲犬使用者與收養家庭在這裡度過交接的美好時光等，種種感人的故事在這裡留下印記。而繼Onor與Ohara後，Julia目前收養了第三隻退役導盲犬Effem，幸福的故事在逗號持續上映中。

民宿資訊

🏠 苗栗縣南庄鄉南江村17鄰福南58號
☎ 0975-820-058
📧 doghowls.com.tw
📘 逗號民宿Doghowls

毛小孩入住資訊
🐾隻數：最多3隻／房🐾體型：無限制🐾清潔費：500元／隻🐾保證金：1000元／房🐾詳細寵物同宿公約請見官網

時段　房型	雙人房	四人房
平日	3300元	4200元
假日	4200元	5200元
春節	5500元	7000元

不分平日、假日、春節，住宿均含早餐。

帶毛小孩順遊吧

向天湖

海拔約750公尺的天然山中湖泊。四面翠綠群山環抱，自然生態豐富，一天裡的不同時刻皆有天色與湖光交織而成的絕美湖景。湖中央有座供遊客休憩賞景的咖啡館，通往向天湖的入口處亦可見原住民販售農產品。

🏠 苗栗縣南庄鄉東河村向天湖16鄰26號

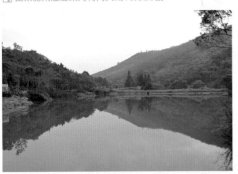

南庄老街+桂花巷

遍布兩層樓日式木造建築的南庄老街上，可以找到各式風味的客家美食。已有百年歷史的老郵局坐落在街的一頭，知名的「桂花巷」充滿客家傳統古樸風情，在古色古香的狹窄巷弄裡品嘗客家小吃，別有一番滋味。

🏠 苗栗縣南庄鄉中正路

更多順遊景點 康濟吊橋、鹿場、神仙谷、蓬萊溪護魚步道、四十二份湧泉步道、東河吊橋、GoGo WaterWorld狗狗水世界。

毛小孩去旅行

中部

和爸爸、媽媽出門旅行是最快樂的事，
沿途會遇見好多漂亮的風景和好吃的食物！

會呼吸的木屋基地

多多小木屋

把木屋變成一種生活哲學，把歐洲的慢活落實在木屋的角落裡。女主人希望給旅客體驗另一種文化，啜飲歐洲英國式的濃郁風情。

對於歐洲鄉間常見到的獨棟木屋，多數人總是有著滿滿的憧憬和浪漫情懷；即便透過旅行可以一償宿願，但回到台灣後，鑽進水泥叢林，只能把美好的回憶留在地球遙遠的彼端。在台中東勢，有個特別鍾情歐洲文化特色的民宿主人Linda，從英國旅居回台後，竟真的打造一個屬於自己的歐式大木屋，把對英國和木屋的狂愛徹底實踐在日常生活裡。

以檜木建造的多多小木屋，除了充滿Linda念念不忘的英國鄉居氣息，更是一幢會呼吸的綠建築。使用的全木真材實料，歷經921地震，堅固的木屋仍屹立不搖。儘管從一開始的自住到現在開放旅客入住，木屋仍維護得相當好，看不出已有十多年的歲月。

1.木屋的外型在民宅之列中非常顯著，且維護得有如新蓋好的樣子。2.屋裡各個角落都可以看到Linda從國外旅行帶回的紀念品。3.通往庭院的小徑，滿是被悉心照顧的花草。

溫馨歡樂的像家一樣

屋內的擺設溫馨,小物與裝飾非常豐富,令人目不暇給。牆壁上掛著很多從各國帶回的特色盤子,此舉是源於歐洲的傳統。角落處處可見Linda的旅行收藏品,讓人很難不勾起對她旅行故事的好奇。曾經,在荷蘭的某個晚上,她看見路旁社區房屋的窗台上,擺放了很多面朝外的裝飾和玩偶,背景是燈火通明的溫馨家居景象,讓Linda非常驚喜。如今,在她的木屋裡,也延續當時給人的怦然心動。

木屋的4間房間皆是和式設計的雅房,最特別的莫屬爬上陡峭階梯,彎著身才能在裡面活動的三樓閣樓。白天屋內的採光使樓中樓設計的木屋充滿生命力。Linda説,有次看到旅客一家人在閣樓看書聊天的畫面,陽光灑落,那是一種充滿幸福的感動。二樓有一面大書牆,旅客可以泡壺茶,配上一本書,靜靜地度過一個寧靜的午後。週末時,木屋提供包棟服務,且也有設備完善的廚房可以開

1.像入住朋友家打地鋪的感覺,一早拉開窗簾,讓陽光帶來十足的活力。2.一樓客廳區是榻榻米,席地而坐感受被玩偶們和各國紀念品包圍的溫馨。3.閣樓房需要稍微彎腰才能在裡面活動,但也是最受歡迎的房型。

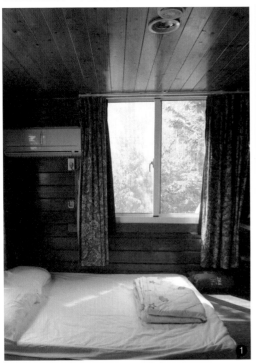

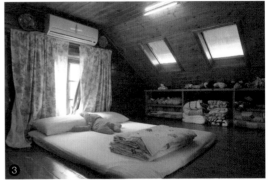

伙。朋友共同展身手秀廚藝，然後齊聚圍坐在客廳榻榻米暢快談
天，一旁還有鋼琴可以彈奏，家的味道呼之欲出。

民宿資訊

🏠 台中市東勢區豐勢路609巷27號
☎ 0953-805-469
e gracehouse.tai-chung.com.tw
f 東勢民宿-多多小木屋-英國鄉居

毛小孩入住資訊
🐾隻數：無限制🐾體型：無限制
🐾清潔費：500元／隻🐾保證金：無

時段 \ 房型	二人房	親子房	和式房	包棟
平日	1300元	3000元	4500元	7500元
假日	無	無	無	10000元
春節	無	無	無	13000元

親子房可住2大2小。包棟限8人以下，加人每位加500元，續住另有優惠。
假日僅提供包棟，住宿均含早餐。

帶毛小孩順遊吧

東勢客家文化園區

位在東勢市區，前身是運送木材的東勢舊火車站，停駛後
被改建為客家文化園區，內有展示館羅列舊文物。每逢
假日，最受歡迎的就是復刻版騰雲號蒸氣火車，可付費體
驗搭乘繞行園區，後方緊連著東豐自行車道。

🏠 台中市東勢區廣興里中山路1號 ☎ 04-25888634
🕙 開放時間：09:00-17:00（全年無休）

東豐自行車綠廊

由廢棄鐵道改建而成，從東勢到豐原全長12公里，在豐
原那端還可與后豐自行車道相接，東勢端則連接東勢客家
文化園區。騎起來非常舒適，且沒有外來車輛干擾，沿途
許多景點風光宜人，像是東豐鐵橋的大甲溪，沒有橋墩支
撐的情人木橋，和壯闊的石岡水壩！客家文化園區附近有
自行車租借店，可選電動協力車，回程的上坡會較輕鬆。

🏠 朴子口車站至東勢客家文化園區間

更多順遊景點 花露休閒農場、白冷圳歷史公園

專為我們而設計的木屋樂園

Q-DOG可愛狗寵物民宿

坐落在便利的埔里市區，Q-DOG結合寵物用品店和民宿，只接待帶著毛小孩入住的旅客，提供的服務和用品讓毛小孩就像回到家般一樣放鬆。

隱匿在埔里市區內，一條看似平常不過，兩旁盡是一間間透天民宅的小路，定睛一瞧，竟有間外觀殊異、鄉村風格的三層樓木屋，散發新希望的氣息。抱著期待的心情推開一樓大門，耳邊傳來汪汪叫聲，眼前是瘋狂搖著尾巴的活力小狗，原來在這幢房子裡，背後承載的是對流浪動物與寵物友善環境的無比付出和用心。

人稱「草莓媽」的曾雅萍，因為難以替愛犬吉娃娃「糖糖」買到合適的衣服，在多年前創立寵物服飾品牌「Q-DOG」，後來更開了寵物用品店與民宿，並輾轉成為埔里在地的流浪狗貓中途之家。家裡現有30隻狗兒的她笑著搖頭說，自從養了狗後，除了蜜月外再也沒有出國旅行。喜歡鄉村風獨具的恬靜自適，她投注創意發想，從建築到民宿裡的小細節，打造一個在埔里與毛小孩同住的小天地。

毛小孩看過來

公狗入住請務必要包禮貌帶。房間裡有乾淨的寵物尿布盆供使用，若毛小孩不小心失誤在地板，房間外走廊也備有拖把可以自行清理。

1.斗大的名稱字樣排列在木屋牆壁上，有注意到Q的設計別出心裁嗎？2.一樓有販售寵物用品和寵物SPA美容，旅行途中若有缺少什麼不用擔心買不到。3.每間房都備有給毛小孩的餐碗、飲水器和尿盆，讓牠們就像回到家一般舒適。

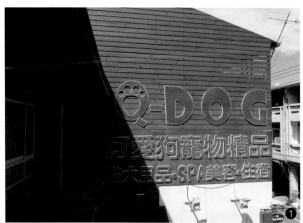

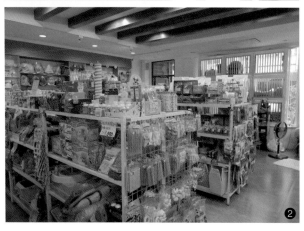

1.房間裡最吸睛的莫過於這張特別設計製作的寵物木床。2.以骨頭形狀作為設計的電視牆。3.經過特別挑選的床睡起來非常舒適。（圖片提供／Q-DOG）4.衛浴間超大的泡澡浴缸，滿足旅客泡湯的期待。

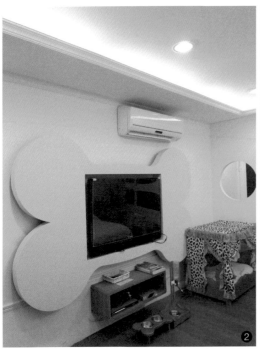

汪！這裡有舒適的床和貼心的用品提供！

　　專為帶毛小孩的旅客所打造的民宿，從室外到房內處處都有草莓媽的貼心設計。每層的樓梯口有防衝柵門，陽台柵欄也擺放了塑膠圍片，避免太過興奮的毛小孩暴衝。進到寬敞舒適的房間裡，目光立刻被電視後方的造型大骨頭所吸引，還來不及發出驚呼，眼見牆角的夢幻寵物木床已經被識貨的毛小孩占據。另外包括房間內提供的實木碗架與水碗，都是草莓媽畫圖與木工討論打造的非賣品。回過神來，手上已經多了一個民宿準備給毛小孩的驚喜袋，內心也開始想著什麼時候再來入住。

　　沒有富麗堂皇的布置，但是房間的冷氣具有O_3臭氧除臭功能，浴室裡有專屬旅客的泡澡池；雖沒有小草地讓毛小孩跑跳，但是一樓的用品店附設美容室，提供給旅客自行幫盡情玩耍後的毛小孩洗澡。種種的實用服務吸引許多常客回流，甚至經歷人生階段，結婚生子後仍繼續帶著小孩和老狗一同旅行入住，這樣不離不棄的愛總讓草莓媽莫名感動。

民宿資訊

🏠 南投縣埔里鎮東華路220號
☎ 049-2988177、0937-758-725
f Q-DOG 可愛狗寵物精品

毛小孩入住資訊
◎隻數：無限制◎體型：無限制◎清潔費：小型犬／250元，中型犬／400元，大型犬／600元（多隻另有優惠）◎保證金：無◎詳細寵物同宿公約請見臉書

時段 ＼ 房型	四人房（2人住）	四人房	六人房
平日	2200元	2800元	3600元
假日	2800元	3800元	4800元
春節	無	4000元	5100元

平日定義為週一至週四，假日為週五至週日。住宿均含早餐，只接待有帶毛小孩的旅客。

民宿主人想跟你說
Q-DOG提供一個友善的空間，希望大家來這裡有家的感覺，也希望大家一起維持與配合，讓這樣的友善環境可以延續下去。

山腰上來一場峇里島假期

月牙莊
休閒渡假山莊

坐在發呆亭，看的不是南洋海景，而是埔里小鎮的清新風景。美好光陰是漫步在花園的閒適恣意，是使用大廳裡貼心提供的休閒娛樂，是與毛小孩一起在這享受的每一刻。

　　離埔里市區不遠的虎頭山山腰，一座有著木柵欄的歐風建築若隱若現在充滿綠意的園區深處。沿著花園石階往裡面走，驚嘆峇里島元素巧妙地融合在景觀設計中，也開始在內心盤算等等要跟毛小孩一起在花園裡散步蹓躂，在發呆亭度過美好的光陰。

　　來到櫃檯大廳，招牌犬臘腸狗「阿醜」緩緩地走了過來，牠是陪伴民宿主人蔡誌展多年的寶貝，也是月牙莊開放毛小孩入住的關鍵角色。因為自己住的社區對養寵物投有異樣眼光，不被尊重，讓蔡誌展將心比心，希望來月牙莊的旅客都能很放心地跟毛小孩在這裡度假，就像阿醜最喜歡慵懶地翻肚沐浴在陽光下。這樣的想法實

踐在民宿經營上，造就月牙莊的寵物限定房型常常滿房，比起其他房型還要更難預訂。

汪！專屬我們的特定房型好貼心

曾經到峇里島旅行的蔡誌展，對於當地的優閒自在相當嚮往，因此月牙莊花園裡的雕刻作品、房間裡的家具和裝飾畫，都是他遠赴峇里島精心挑選，希望重現南洋度假風味，甚至連發呆亭也一起飄洋過海而來。每間房型都有泡澡大浴缸和獨立觀景陽台，空間寬敞，有些更附有SPA蒸氣室。考量到毛小孩的需求，月牙莊會安排

毛小孩看過來

2015年，蔡誌展在埔里市區新開幕的茉莉民宿也能攜帶毛小孩入住限定房型，現代風格設計簡約，價格較月牙莊更為親人。

1.隱藏版神祕房型擁有絕佳的私密空間，深受熟客喜愛。2.毛小孩入住的限定房型空間相當寬敞。3.每間房間的衛浴都有精心設計和自峇里島帶回的裝飾品。

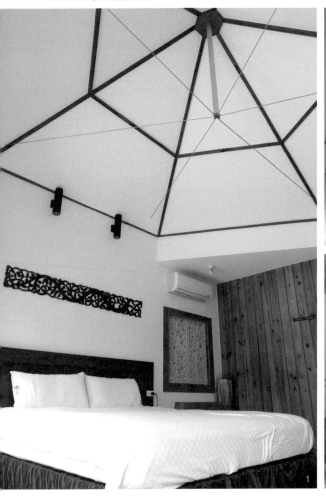

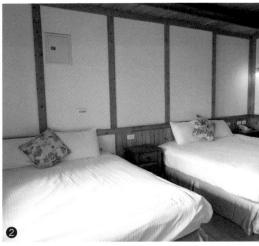

入住門口前方就有草地的房型，房間不僅寬闊，更不會打擾他人。另也可以入住神祕的限量隱藏版房型，蔡誌展賣關子語帶保留，希望旅客來到現場有更多的驚喜。

　　在能夠眺望埔里景色的大廳，不只可以享用美味的手作自助式早餐，還有貼心提供的枝仔冰棒、益智遊戲、DVD。每逢下午茶時刻，爆米花或甜點出爐，不管是回房享受電影時光，還是在露臺欣賞花園四季繽紛美景，都是無可挑剔的度假姿態。在大廳一隅，有台顯眼的按摩椅，竟是供旅客紓壓的頂級免費享受。若運氣極佳，週末入住或許有機會遇到蔡誌展心血來潮免費舉辦的夜晚露天烤肉。

月牙莊的花園規畫整齊，峇里島特色的裝置出沒在其中。

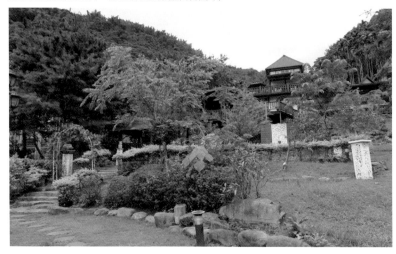

民宿主人想跟你說

寵物就是我們的家人、孩子，所有客人帶來的毛小孩，來這裡不需要擔心會否遭受異樣眼光或不平等待遇。因為在月牙莊所有的人眼裡，牠就是一個孩子，在這裡要很開心的度假！

民宿資訊

🏠 南投縣埔里鎮枇杷里中心路26-3號
☎ 049-2906638
✉ www.yue-ya.com.tw
f 月牙莊休閒渡假山莊

毛小孩入住資訊
🐾隻數：無限制🐾體型：無限制🐾清潔費：小型犬300元／隻，中型犬400元／隻，大型犬500元／隻。🐾保證金：無
🐾僅限定歐風弦月四人房及VILLA雙人房可攜帶毛小孩入住。

時段　房型	雙人VILLA	雙人房	四人房	六人房
平日	6300元	2660／3220元	3920～4620元	6020元
假日	7650元	3230／3910元	4760～5610元	7310元
定價	7650元	4560／5520元	6720～7920元	10320元

住宿均含早餐、下午茶、研磨咖啡。春節及連續假日房價另行公告，詳細房型價格及加床相關資訊請見官網。

南投·埔里

在庭院的草地上奔跑吧！
認真生活民宿

位在市區的民宿竟然也能有如此大的草皮綠地，無疑是毛小孩夢想中的樂園。適合家族或朋友們出遊包棟，盡情享受戶外空間，或來場深度小旅行，慢慢地感受埔里的美。

　　車子轉進認真生活民宿的入口，映入眼簾的是聳立在大片綠地與整齊樹叢間的獨棟建築，外觀有別墅般的氣魄，但其實內部設計樸實淡雅。這是民宿主人阿凱的第三間民宿，也是最適合毛小孩奔跑、朋友聚會、帶長輩出遊的一方天地。

　　懷著滿腔對埔里的深情與熱血，阿凱致力推動埔里的觀光發展，成立民宿、經營餐食工房、創立埔里唯一一間單車出租店、設計在地小旅行、發起埔里無車日等，希望讓大家看見與體驗不一樣的埔里風光。阿凱的3間民宿各有不同風格及適合的族群，喜歡狗的他將其中占地廣大的認真生活民宿開放讓毛小孩入住，造就一個位在市區裡人與狗共享的度假勝地；入住旅客更可透過阿凱規畫的埔里小旅行，深度漫遊這個純樸小鎮。

1.客廳的大書架上，提供許多埔里和南投的旅遊資訊。2.小豆苗房裡的泡茶區。3.民宿招牌犬「咚咚」正準備要來場午睡。

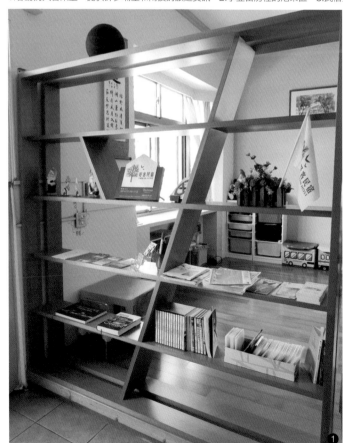

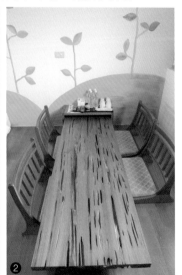

1.每個房間都有對應房名的牆上彩繪，如小豆苗房的牆壁就有可愛的綠色豆苗和紅色瓢蟲。2.一樓客廳特別設置兒童遊戲區，讓小孩入住也不無聊。3.牆上充滿活力與童趣的手繪彩色指標。4.每間房都會放置書籍，讓旅客可以享受閱讀時光。

有人在牆壁上畫畫

使用木質地板的房間與客廳，搭配基本的家具流露日式簡約溫馨之感，另有公共廚房供旅客自助使用。在沒有電視的客廳，任選一張CD播放，三五好友席地而坐，撇開壓力交流談心。若是帶著小孩前來，在偌大的客廳一角，有精心規畫的兒童遊戲區。牆上隨處可見的彩色手繪，玩心點綴活潑的氣息，充滿生命力的筆觸畫出空間指標、住宿須知。走進房間，各房的主題也生動彩繪在大大的牆面上。

最令小孩和毛小孩為之瘋狂的，就是占地400坪的前庭後院草地。定時維護的用心從庭園造景可以窺得一二，大樹下擺放乘涼的桌椅，一旁還有兒童專屬的小滑梯。微風拂來小鎮專屬的清新氣息，讓毛小孩在滿園碧綠草地中盡情追逐奔跑，這就是慢活埔里的魅力。

民宿主人想跟你說
歡迎帶狗狗一起來感受埔里的自然美！

民宿資訊

🏠 南投縣埔里鎮中正路121之10號
☎ 0932-593-320、049-2982022
📧 www.akei.com.tw/earnestlife.html
f 認真生活水田衣與延續夢想藍屋頂

毛小孩入住資訊
🐾隻數:1隻/房,若有需要2隻以上寵物入住同一房間請與民宿主人協調 �𝅺體型:無限制 ◐清潔費:100元/隻
🐾保證金:無 ◐詳細寵物同宿公約請見官網

時段 房型	六人房	四人房	雙人房
平日	3900元	2600~2800元	1800元
週五	4200元	2800~3000元	2000元
週六	4800元	3200~3600元	2400元

住宿含早餐。各間房型、加床、包棟或優惠折扣詳細價錢請見官網。

帶毛小孩順遊吧

台灣地理中心碑

位於台14線旁的地理中心碑,交通相當便利,整體公園也規畫得宜。實際的地理中心則在後方的虎頭山頂,徒步約百餘階階梯即可抵達,此處為一等三角點,可鳥瞰整個埔里盆地的山明水秀。

🏠 南投縣埔里鎮中山路一段與信義路口(埔里高工旁)

日月潭風景區

以日月潭為中心,範圍包含魚池、集集、埔里及信義等鄉鎮部分區域。日月潭是僅次於曾文水庫的台灣第二大湖泊。其環湖公路、腳踏車道、步道系統相當完善,也可搭乘渡輪欣賞湖光山色,近年新建的向山遊客中心也是熱門景點。

🏠 南投縣魚池鄉中山路599號(向山遊客中心)

紙教堂

原建於日本神戶的紙教堂,在台灣921地震後,兩地進行交流活動,因緣際會下,從日本移建到台灣埔里。也因為紙教堂在埔里重生,成為當地桃米社區的新地標,結合人文、生態、社區總體營造等面向,提供不一樣的旅遊體驗。

🏠 南投縣埔里鎮桃米里桃米巷52-12號
☎ 049-2914922 #21~#23
◉ 開放時間:09:00-20:00,假日延長至21:00閉園
💲 全票100元,優惠票80元,可抵園區相關消費

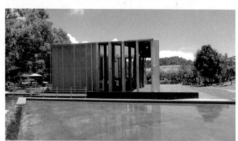

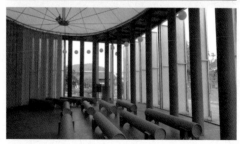

更多順遊景點 金剛基地、桃米生態村、台一休間農場、三育基督書院、埔里鯉魚潭、暨南大學

發現森林中的祕密花園

新明山
木屋渡假村

擁有豐富的山林美景及醇香的凍頂烏龍茶,南投鹿谷一直以來都是熱門的觀光地區。除了知名景點外,在151縣道溪頭公路旁綠意盎然的叢林中,竟隱藏著一處歐式風格的度假園區,經年涼爽的氣候,就如人間仙境一般。

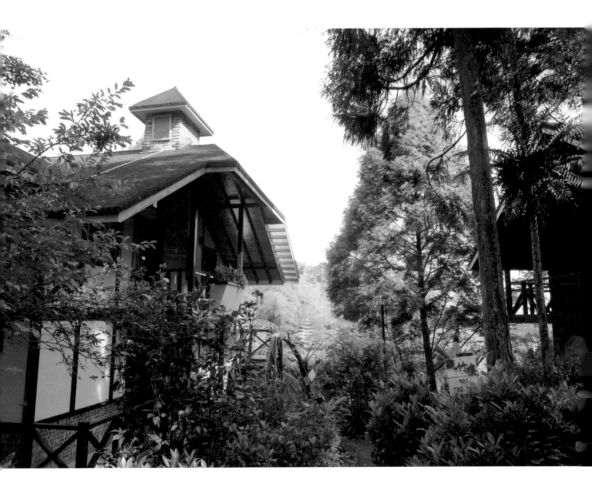

　　炎炎夏日何處去呢？每到這時候就會有不少人規畫前往山中消暑清涼一夏，溪頭就是個非常熱門的景點去處之一。近年來由於森林遊樂區不對寵物開放，溪頭森林遊樂區也包含在內。沒關係，山不轉路轉，路不轉人轉，不妨帶著毛小孩一同前往入住鄰近溪頭的新明山木屋渡假村，園區占地數千餘坪，木屋群於其中高低錯落，在園中漫步，如同森林浴般清爽宜人。

和毛小孩來去森林住一晚

　　老字號的新明山木屋已開業二十餘年，就像座祕密花園充滿綠色的寶藏。順應地勢，在花木扶疏的園區中，打造8座歐風小木屋，每幢顏色各不相同，外觀造型也有些許的差異，並以山上可見

1.入口處晚上打燈後，也別有一番神祕韻味。2.戶外用餐區有可愛的大熊玩偶。3.不管毛小孩的體型多大，在這裡都能和主人幸福享受每個相伴時刻。

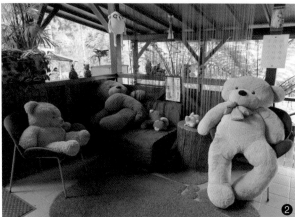

到的景色加以命名，如「明月」、「晨曦」、「祥雲」等，不僅方便旅客辨識，也成為藏在樹林裡的美麗風景。每間房間都有觀賞山林美景的獨立陽台，其中以「明月樓」最為熱門，浴室與竹林就僅隔著透明落地窗，如同沐浴在林間，享受真正的「森林浴」。一早，園區裡播放著輕音樂，於半露天木台座位區享用中式早餐，開啟活力新的一天。

民宿主人想跟你說

這裡的環境不輸溪頭，自然生態也非常豐富，歡迎大家帶著毛小孩來度假。

大自然裡遇見柴犬夥伴

與毛小孩一起漫步於石板階梯，抑或是園區一端的溪邊步道，微風徐徐吹拂，蟲鳴鳥叫聲此起彼落，偶爾驚鴻一瞥在樹梢穿梭自如的松鼠。杏花、梅花、櫻花、杜鵑花隨季節交替輪流綻放，若4、5月前來，適逢螢火蟲季節，可見如繁星點點的螢火蟲飛舞其間，大自然就是新明山木屋最大的賣點。

1.招牌犬「柴寶」是接待處的小小櫃檯員。（圖片提供／新明山木屋渡假村）2.每間木屋內都有大坪數空間。（圖片提供／新明山木屋渡假村）3.明月樓的透明衛浴，讓旅客體驗在大自然間沐浴的清新感。（圖片提供／新明山木屋渡假村）

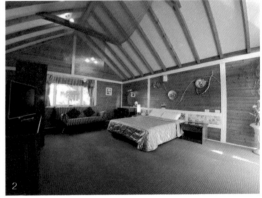

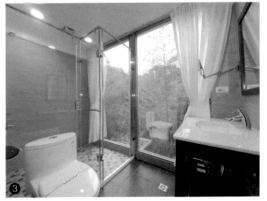

在數年前才開放毛小孩入住的新明山木屋，最大的推手就是在大廳櫃檯後方的小小服務員——柴犬「柴寶」。因緣際會下來到新明山的牠，從小在這裡生活長大，竟也習慣山上的環境，無法適應山下的氣候與生活。不僅帶動全體員工對到來的毛小孩都非常友善，身為新明山大家庭一份子的柴寶，竟然在尾牙還能參與抽獎！雖然因為柴寶不喜歡接觸陌生的狗兒，據說甚至最不喜歡郵差，所以大部分時間都待在櫃台後方，但是老客人常常會帶著零食和喜悅的心來找牠，可說是新明山的最佳活招牌。在森林遊樂區未向毛小孩開放之前，來新明山木屋也能感受置身森林裡的沁涼舒爽。

民宿資訊

🏠 南投縣鹿谷鄉內湖村興產路50之5號
☎ 049-2754905～8
@ www.shinmingshan.com.tw
f 溪頭新明山木屋渡假村

毛小孩入住資訊
🐾隻數：無限制🐾體型：無限制🐾清潔費：100元／隻
🐾保證金：無

時段 \ 房型	二人房	四人房	五人房	六人房
定價	3600元	4500元	5000元	5500元

平日及假日房價視季節調整，請向民宿電洽詢問。住宿均含早餐。

帶毛小孩順遊吧

杉林溪

杉林溪距離溪頭約17公里左右，海拔高度約1600公尺，夏季平均溫度僅20度，且冬季不下雪，大片的杉木林成為宜人的森林浴場。園區內種植多種花卉，如牡丹花、繡球花、波斯菊等，一年四季妊紫嫣紅，各有不同風情。

🏠 南投縣竹山鎮大鞍里溪山路6號

妖怪村

位於溪頭地區的妖怪村，正式名稱為松林町商店街，提供各式特產伴手禮、文創商品、美味小吃等，還有融入玩心十足的妖怪人偶表演。除紅色大型燈籠，不同風格的木造建築，及日本傳說妖怪「天狗」裝飾，呈現濃厚日式風味。

🏠 南投縣鹿谷鄉內湖村興產路2-3號

更多順遊景點 忘憂森林、小半天風景區、麒麟潭、集集車站、集集綠色隧道

被落羽松包圍的煙囪房子

普羅旺斯
玫瑰莊園

四季分明的宜人氣候，青山白雲的瑰麗風景，南投清境
地區這般得天獨厚的景致，搭配上極具特色的建築以及
內斂溫暖的住宿空間，普羅旺斯玫瑰莊園傳達給旅客的
是一種完全放鬆的度假氛圍。

　　台14甲公路上引人注目的一抹風景，如同名字的南法浪漫，普羅旺斯玫瑰莊園有著太陽般熱情的黃色外觀，木條架構對稱切割外牆，數個大煙囪與三角屋頂相連。在清境山頭屹立10個年頭，給人身在歐洲鄉間的濃郁氣氛，佐以玫瑰景觀花園和美味法式餐點，身心靈徹底在山林美景中獲得療癒。

　　要如何打造民宿獨特風格，同時又須與清境的美景相得益彰？民宿主人鄭秋文在歐洲旅行途中找到了答案。他鍾情德、英等國的都鐸式山居鄉村風情，不惜花費3年的時間，利用原始粗獷的木石建材打造樸實不造作的風格，周遭種植落羽松林，呈現出歐洲的鄉間意境。

1.樓梯間的配色和在各個角落及牆上的乾燥花，代表民宿主人講究細節的個性表現。2.踏入一樓大廳，就會看到令人感覺暖呼呼的復古壁爐。3.民宿後方有一處玫瑰花園，別忘了留時間來這裡走走。

早起的狗兒有日出看

　　推開彩色玻璃大門，內部以美國檜木和原木化石，營造沉穩氣派的格調。不論走到哪裡，天花板都有垂掛的乾燥星辰花海，昏黃的燈光散發復古氣息。到了冬天，大廳和最上層客房裡的復古壁爐燒著柴火，陣陣暖流加上淡淡的柴火氣味，以及偶爾傳來木材燃燒的啪哧聲，彷彿走進歐洲的古堡世界。對於細節非常重視的鄭秋文，除了自己手刻房卡和門牌，更堅持房間家具都要請專人用原木手工製作，房門甚至是以火燒上色，讓原始的味道更加極致。

　　最熱門房型的頂級山居Villa，更附有水療SPA的獨立露天泳池，擁有眺望合歡、奇萊二山的視野。四季都有不同風貌和延伸活動的清境，春天賞櫻看螢火蟲、夏天避暑、秋天廬山泡湯、冬天賞雪，如果能夠早起，還可以搭乘普羅旺斯安排的接送車去看日出。

1.每個房間的設計相差不遠，黃色的牆面搭配木頭家具，營造簡樸的歐式山居風格。2.天氣好時，從陽台放眼望去是清境的山林美景。3.有些房型甚至有客廳區，讓旅客晚上有個聊天談心的地方。

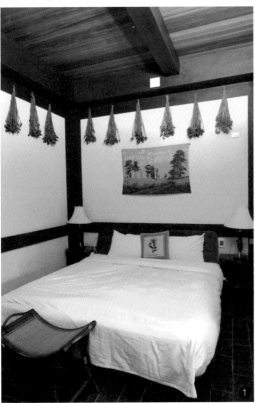

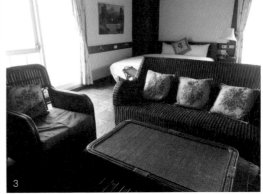

在這裡呼吸新鮮的空氣，充飽電力

　　順著地勢，一座香水玫瑰花園隱身在後方，下午時分最適合在此散步，遇到花季時還能體驗採剪玫瑰。味覺的觸動延續建築風格，餐廳全天候供應法式鄉村料理，更獨家設立烘焙麵包坊，旅客隔著玻璃窗觀看製作過程，接續聞到出爐香氣，讓五官的歐式體驗淋漓盡致。

　　鄭秋文和民宿員工都喜歡動物，為了呈現在國外鄉間少不了的小動物，鄭秋文竟然在民宿旁打造一個可愛動物區，讓小朋友也能體驗道地的鄉居風情。開放讓毛小孩一起入住後，更是發現狗兒來到山上，呼吸新鮮空氣，比起在平地時更來得神采奕奕，活動力十足，雖然因此而流失一些客人，但他覺得相當值得，在所不惜。

毛小孩看過來

進入用餐區，毛小孩必須待在推車或袋子；小動物區因養有兔子和雞，不建議讓狗兒進入。另外普羅旺斯就位在大馬路邊，車輛頻繁往來，因此出了大門，對毛小孩一定要特別注意或是上牽繩。

民宿資訊

🏠 南投縣仁愛鄉大同村定遠新村 24-1 號
☎ 049-2803990
📧 prl.com.tw/home.htm
f 清境普羅旺斯玫瑰莊園

毛小孩入住資訊
🐾隻數：最多2隻／房🐾體型：無限制
🐾清潔費：300元／隻🐾保證金：無🐾毛小孩入住有限定房型，若欲升等房型，清潔費也會隨之調整。

時段	房型 二人房	三人房	四人房
定價	4000~6600元	5000元	5500~8000元

平日及假日房價皆另有優惠，詳細或加床費用請向民宿電洽詢問。住宿均含早餐。

帶毛小孩順遊吧

武嶺觀景台

海拔3275公尺，為台灣公路的最高點，屬於太魯閣國家公園範圍，也是合歡山森林遊樂區內的景點之一。以冬季賞雪著名，夏天前往則可一覽合歡群峰的壯闊美景，箭竹草原與針葉林間分明的森林線也是必看的景觀之一。

🏠 台14甲線31.5公里處

更多順遊景點　小瑞士花園、翠湖步道、落日步道、柳杉步道、瑪格麗特步道、畜牧步道

阿里山旁也有美麗的風景

梅花山莊

位居阿里山森林鐵路與草嶺風景區間的
要衝，阿里山半山腰上的瑞里地區，是
台灣主要產茶區域之一，氣候涼爽宜
人。在這裡過上一夜，利用白天和晚上
的時間，靜靜感受雲海、日出、茶園等
美景。

（圖片提供／梅花山莊）

　　與阿里山森林遊樂區大約1小時車程的距離，嘉義瑞里風景區相較之下顯得清幽愜意，不說可能不會聯想到這裡曾是阿里山地區開發最早、物產豐饒的區域。1978年成立的梅花山莊就位在瑞里國小旁，過去專門承辦救國團活動，在愛狗的王佑丞一家人接手經營後，成為阿里山地區少見可以帶毛小孩一起入住的住宿地方。對旅客來說，捨棄前往禁止寵物進入的阿里山森林遊樂區，帶毛小孩轉移陣地到生態豐富、風景多樣化的瑞里，同樣會得到美不勝收的山林之景。

　　位在海拔約1000公尺的梅花山莊，坐擁茶園景色。從宜蘭來到這裡的王佑丞，將歷史悠久的建物粉刷整修，新加蓋了餐廳區域，考量梅花山莊對不少人來說是回憶裡的一部分，因此決定雖然轉型經營但不更名，承載著美好過去，並走出嶄新未來。

毛小孩看過來

小型犬要特別注意庭院的柵欄縫隙。若是從交力坪搭乘阿里山小火車，毛小孩需關籠裝袋，以免影響其他旅客。部分步道路途長遠且多階梯，建議需衡量狗兒體力。

1.梅花山莊正前方的茶園景色。2.頗為熱門的四人房型。3.民宿外觀一隅，玻璃窗讓陽光可以穿透進室內。室外的枝芽正等待春意的到來。（圖片提供／梅花山莊）

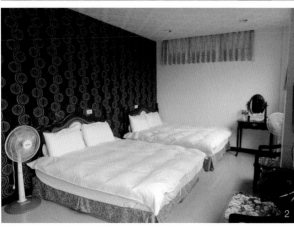

1.招牌犬「熊熊」非常喜歡跟王佑丞撒嬌，甚至會和王佑丞的女兒爭風吃醋。2.從梅花山莊附近的交力坪火車站，可搭阿里山小火車到奮起湖遊玩。（圖片提供／梅花山莊）

這裡是熊熊的幸福歸宿

　　不少前來的旅客將其焦點集中在招牌犬「熊熊」身上，品種為古代牧羊犬的牠，生性友善又乖巧，不料竟是遭人惡意遺棄在寵物美容店，輾轉經由愛心媽媽從收容所救出，再被王佑丞一家人領養。看著熊熊趴下翻肚，撒嬌地同王佑丞稚齡的女兒向爸爸爭寵，就能肯定這裡對牠來說是最幸福的歸宿。

　　能理解旅客帶毛小孩出門，找住宿常常是一大考驗的王佑丞，特別開放數間房間提供入住。房間的設計簡約現代，多面窗戶加乘之下營造出極佳的採光效果，部分房型在房內就可以輕鬆瞭望翠綠茶園，六人房更有個環景小客廳。在露天庭院泡茶喝咖啡，聽著不遠處阿里山森林小火車經過的鳴笛聲，微風拂來花香與茶香，採茶車載著收工的採茶女經過，構成一幅令人身心舒暢的鄉土風景。若來訪的季節選對了還能看到盛開的桃花、櫻花、梅花和紫藤花等，風景美不勝收。

日出、夜景、茶園、螢火蟲

　　瑞里的自然生態豐富，白天到夜晚都能安排不同行程體驗感受。順著梅花山莊門口前方的青年嶺步道，一路沿木棧道健行，可以走訪情人吊橋、千年蝙蝠洞、燕子崖，銜接圓潭步道更可到達有潺潺水聲的圓潭自然生態園區，抑或走雲潭步道至氣勢磅礡的雲潭

民宿主人想跟你說
非常歡迎帶毛小孩的朋友來這裡入住，希望大家來到這裡要尊重他人與愛護自然環境，讓每個人都能享有和諧快樂的休閒空間。

瀑布。從梅花山莊附近的交力坪火車站則可搭乘阿里山小火車，體驗在森林中曲折前進的鐵道風光，體力好的遊客甚至可以挑戰徒步奮瑞古道，抵達仍保有老街風貌的奮起湖。

　　夜晚跟著民宿主人王佑丞在野薑花溪畔步道體驗夜間生態導覽，運氣若好，除了螢火蟲，還能看到夜晚才會發光的螢光菇。鄰近的海鼠山大窯觀景台擁有視野開闊的滿山茶園，廣收5個縣市的夜景，更能一覽媲美祝山日出的晨光乍現之美。若欲從事靜態活動，可以事先預約參觀製茶工廠，冬季還能體驗古早味手工製糖。

🏠 民宿資訊

🏠 嘉義縣梅山鄉瑞里村幼葉林103之1號
　（瑞里國小旁）

☎ 05-2501522、0911-895-859

✉ www.meihwa.com.tw

📘 瑞里民宿・梅花山莊

毛小孩入住資訊
🐾隻數：無限制🐾體型：無限制🐾清潔費：10公斤以下中小型犬一天300元／隻，10公斤以上大型犬一天500元／隻🐾保證金：無

時段＼房型	二人房	四人房	五人房	六人房
平日	1440~1600元	2000~2800元	3200元	3800元
假日	1800~2200元	2400~3600元	3800元	5200元
春節	1980~2800元	2800~4600元	5200元	6800元

平日定義為週日至週五，假日為週六，螢火蟲季（3~6月）或3天以上連續假期的房價與春節期間相同。住宿均含早餐，攜帶毛小孩入住有限定房型。

帶毛小孩順遊吧

奮起湖

舊稱畚箕湖，四周是山，中間低窪狀似畚箕，且海拔較高，常有雲霧繚繞像湖一般因而得名。目前奮起湖為阿里山森林鐵路的中途站，並以鐵路便當、老街與自然景色聞名，有南台灣九份之稱。

🏠 嘉義縣竹崎鄉中和村太河路

太興岩步道

步道全長約600公尺，一眼望去盡是寬廣的綠色茶園，視野相當遼闊。穿梭在茶園及原始樹林間，步道沿途生態豐富，偶爾傳來茶花清香，景色堪稱清幽。位於步道終點的「泰興巖」莊嚴寧靜，是太興地區的信仰中心。

🏠 嘉義縣梅山鄉太興村縣道166旁

更多順遊景點 青年嶺步道（千年蝙蝠洞、燕子崖、情人吊橋）、圓潭自然生態園區、雲潭瀑布、大窯觀景台

夢想的古董店裡有隻柴犬為伴
Antik

一對懷抱舊日情懷的夫妻Shelly與冠廷，和一隻忠心溫馴的柴犬「Kamiyu」，賦予充滿老物的私人旅宿溫柔而堅定的風格，溫暖的燈光穿透大片玻璃窗，等待今晚的旅客到來。

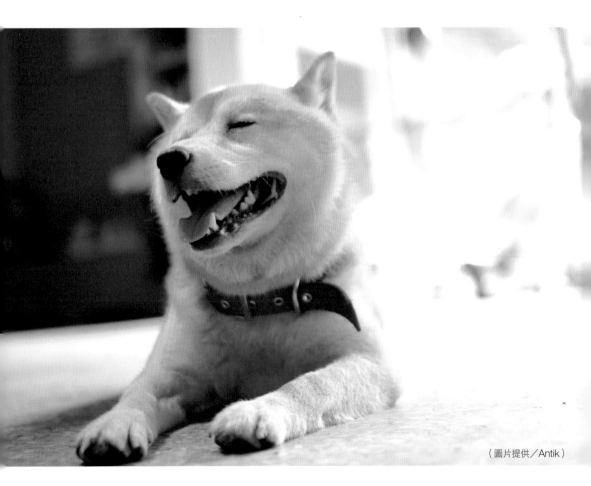

（圖片提供／Antik）

踏入已結束一天生活的中央第一商場，將嘉義市中心人潮喧擾的文化路夜市留在腳步後，這裡有著褪去過往成衣年代風華的寂靜，還有一些歷史悠久的布料行與鈕扣店。Antik靜立在市場內小圓環的一角，看似不起眼的外表卻讓人不自覺想要一探究竟。

「Antik」在德文原意裡指的是古物、古老，而一打開Antik的大門，散發出來的設計氛圍，就真如來到了古董店，這也正是女主人Shelly從小的夢想——住在古董店裡。當台北女孩Shelly遇上嘉義男孩冠廷，兩人共同的興趣就是廢墟攝影，還有蒐集具有歲月氣息的古件，尤其對喜歡烘焙的Shelly來說，特別鍾情老沙發和烘焙道具。在與冠廷回嘉義步入下一個人生階段之際，她決定要把興趣變成生活，正巧遇上這棟原貌猶如廢墟的老屋，以古董和甜點為主軸

1.在Antik的空間裡，任何角落都有自成一格的復古特色風景。2.廚架上滿滿都是Shelly從以前到現在蒐集的古件，仔細一看有不少是烘焙道具呢。3.Shelly最喜歡的角落當屬這個被體育館舊水銀燈照耀的長木桌區域。

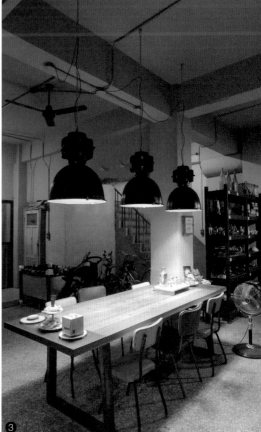

民宿主人想跟你說

我們的世界很大、夢想也很大，可是狗狗的世界就只有我們。在盡可能的範圍內多帶牠參與我們的生活，不要怕麻煩或擔心阻礙，讓牠的世界跟我們的一樣大。

的Antik就成為見證兩人婚姻開始的重要里程碑。

在Antik，有一個走動的亮點牽動著旅客的笑容，柴犬Kamiyu憨厚老實的臉，瞅著明亮大眼歡迎來到的毛小孩。牠有著被遺棄的過去，幸而遇到從小就希望有柴犬陪伴的冠廷，還為牠取了最愛的動漫「鋼彈」裡角色名字，在Antik有了新的幸福開始。領養Kamiyu之後，夫妻倆也才發現能帶狗入住的地方非常少，有時可能還要委屈的跟他人溝通，讓他們下定決心不能讓這樣的經驗在Antik發生。儘管有了孩子，但對Shelly和冠廷來說，Kamiyu就是他們永遠的大兒子。

時光在幸福空間裡靜止流動

Antik的空間寬闊，每個映入眼簾的畫面都像是復古風雜誌裡會出現的照片，交織舊時光與現代的光影溫度。喜歡到歐洲旅行的夫妻倆，希望能夠像國外民宿的主人那樣，跟大家分享他們的家和生

1.三樓的公共空間非常大，這是其中一個沙發區，若到了夜晚開燈格外有氣氛。2.四人雅房簡單溫馨。3.不同老物在Shelly的巧手布置下，交融綻放復古的美。

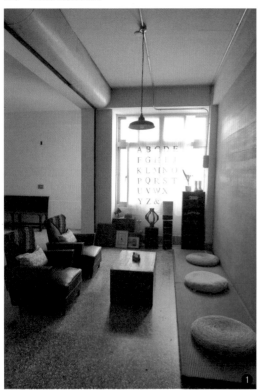

活方式。一樓的互動交流空間以體育館舊水銀燈照耀的長木桌為中心，一旁有從前舊診所才會有的診間沙發，也有日本爺爺奇妙地在夢境裡託付給Shelly的老椅子。連廁所都別有玄機，牆面上貼滿代表旅行足跡與回憶的地圖。古董衣物、古早打字機、斑駁的木箱和舊式行李箱、開放式廚房架子上高低有致的瓶罐，每件老東西都有屬於自己的靈魂和塵封故事。在這裡找個喜歡的角落品嘗Shelly的手作甜點，配上一杯熱茶就是幸福的日常。

二樓雖是Shelly和冠廷的私人空間，在走廊盡頭卻用古件布置了一幅令人驚喜的唯美復古風景。三樓專屬旅客的偌大空間，僅有2間擺放經典老家具的雅房。房外小客廳的水泥牆上，掛著愛犬Kamiyu的Q版插畫，讓人不禁會心一笑。另有規畫一區運動休閒空間，在木製兵乓球桌上來場賽局，就當作是對過往青春致敬。往上來到頂樓陽台，開闊的夜空下細啜老市場的寂靜，或在黎明之後灑落的日光下參與老市場新的一天。

民宿資訊

🏠 嘉義市西區中央第一商場39號
📧 www.antik-taiwan.com
📘 Antik
✉ antik39.tw@gmail.com
🅢 請以Facebook私訊或e-mail詢問

毛小孩入住資訊
◈隻數：無限制 ◈體型：無限制 ◈清潔費：無
◈保證金：無

帶毛小孩順遊吧

位在牛稠溪畔，佔地達12公頃的園區，規畫有親水活動設施園。園區內2座吊橋分別為千禧橋及願景橋，走在其上可欣賞河岸風光。另外最引人注目的「天空走廊」，離地最高達19公尺，想像自己是穿梭於樹木間的松鼠從上俯瞰公園。花仙子步道為無障礙空間，老少咸宜，沿途可賞繽紛盛開的花卉。

🏠 嘉義縣竹崎鄉竹崎村中正路（台3線竹崎大橋旁）
✕ 毛小孩不便進入天空走廊

更多順遊景點 嘉義市文化公園、嘉義公園、嘉義樹木園、森林之歌、蘭潭水庫、仁義潭水庫步道、嘉義鐵道藝術村、檜意森活村、北回歸線公園

毛小孩去旅行

南部

我們住在像家一樣的地方，
這裡的人對我們很好，很舒服。

如仙湖般的清晨雲海美景
仙湖農場

清晨，有座在台南東山的獨立小山頭被濃密的雲海淹蓋，露出的山頂就像湖中的小島。幻想著神仙乘雲來到這縹緲境地，這幅景象果真如「仙湖」一般，叫人不讚嘆也難。

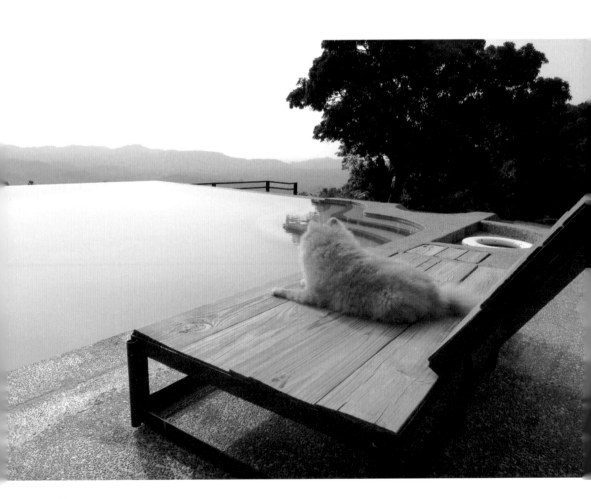

　　在海拔約300公尺的土地上，以務農起家的吳氏家族，秉持著與自然共存的理念，迄今已傳承6代。因為想和大家一起分享山中的美景以及作物的甘甜滋味，仙湖農場於是誕生。

　　順著地形山勢，仙湖農場規畫完善，讓旅客可以用許多方式來親近自然與體驗舊時農作文化。除了主要通往山頂的幹道外，多條不同的生態與森林步道環繞這座小山，在原始森林間吸收天然芬多精、觀察不同的鳥類出沒與開著正旺盛的花草。在半山腰之處，是龍眼樹與咖啡樹間的連排獨棟歐式小木屋，窗外不僅能看到太陽從對面山頭升起，若是遇到龍眼旺季，粒粒渾圓的龍眼就在開窗伸手可及之處。2棟白藍相間的山頂閣樓木屋頗為熱門，內有2間雙人房與挑高客廳，大片玻璃窗讓旅客躺在床上就能欣賞日出之景。

1.園區中最顯著的建築「望仙亭」。2.可以跟毛小孩比賽賽跑的大草地。3.園區裡的狗兒開心地玩耍著。

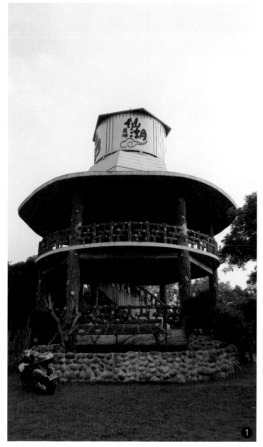

這裡是小動物的快樂天堂

　　一路往上，來到最主要的山頂休閒區域，那裡是腹地廣闊的茵茵草原，木製平台「雲湖碼頭」就在山頂入口處，是欣賞雲海、夕陽，以及嘉南平原夜景的最佳地點。每到傍晚，許多旅客最喜歡在露天咖啡吧檯點杯咖啡或是以桂圓入味的茶飲，找個喜歡的位置，愜意地靜候夕陽西下時的暮色光輝。若是夏天來到仙湖農場，還能在無邊際戲水池享受山泉水的沁涼。草地上兩層樓高的望仙亭，是仙湖農場的制高點，視野廣闊，能夠眺望環山四面，目光所及盡是青綠樹林。

　　仙湖農場也是小動物的快樂天堂，山羊、雞群、麝香豬、狗兒、野兔散布在各個角落。相當喜愛動物的員工們對於來到這裡的毛小孩也非常友善，狗兒甚至可在無邊際戲水池的最下一層泳池戲水。

1.山腰間的連排獨棟小木屋。2.可以觀賞絕佳景色的山頂閣樓木屋房型。3.山頂閣樓木屋房型裡的小客廳。

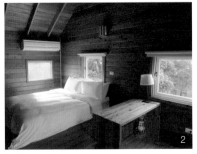

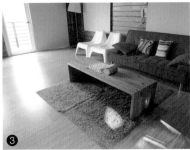

民宿主人想跟你説

仙湖農場邀您一起體驗人與山共存的美好價值關係。

體驗自然農作生活

　　想要深入體驗當地文化特色，仙湖農場替遊客準備的風味餐點與農事體驗活動是不二途徑。在山頂的景觀餐廳享用以在地食材和天然山泉水烹調的山菜料理；盛產的龍眼加入甜點飲料中，變化出桂圓冰淇淋和綜合咖啡，融合牛奶、咖啡與桂圓的「桂奶啡」調飲則是人氣NO.1。

　　依循著季節更迭與時序變換，種滿果樹的仙湖農場衍生出一年四季不一樣的體驗活動。春天欣賞果樹花開與觀察自然生態；夏天採摘荔枝和龍眼，認識龍眼乾烘焙的過程；秋冬則遇上咖啡季和椪柑柳丁季，參與採果和咖啡系列生態活動。讓來到仙湖的旅客化身一日農夫，伴隨滿滿豐收和與自然為伍的美麗回憶。

民宿資訊

🏠 台南市東山區南勢里賀老寮一鄰6-2號
☎ 06-6863635
🅴 www.senwho.com
📘 仙湖農場官方粉絲團

毛小孩入住資訊
🐾隻數：無限制🐾體型：無限制
🐾清潔費：100元／隻🐾保證金：無

時段　房型	山林獨棟小木屋	山頂閣樓
平日	3500～5000元	7800元
假日	4200～6000元	9200元
春節	5500～7920元	12320元

假日定義為週六、國定假日當天和前一日。山林獨棟小木屋分2人或4人入住價格，各房加床費用請見官網。以上價格為一泊三食二體驗（住宿＋早餐／晚餐／下午茶＋文化導覽＋夜間手作DIY）

帶毛小孩順遊吧

烏山頭水庫風景區

由日本工程師八田與一設計，是嘉南地區非常重要的用水來源。從空中鳥瞰，其水域狀似珊瑚，故又稱珊瑚潭。走在大壩石堤上，可一覽水庫明媚風光。風景區內規畫了親水公園、天壇公園、香榭大道、吊橋、櫻花公園、八田與一紀念園等。

🏠 台南市官田區嘉南里68-2號
◉ 開放時間：3月至10月06:00-18:00，11月至2月06:30-17:30 💲全票200元，半票120元，更多票價資訊請上官網 ✖毛小孩不便進入販賣部、紀念室、八田與一紀念園區等室內建築

更多順遊景點 西口小瑞士天井漩渦、曾文水庫風景區、白河蓮花公園、林初埤示範休閒農業區

汪！老宅也能住得很舒適

House台南
寵物友好民宿

台南是具文化歷史的古都，也愈來愈多特色民宿以老宅改建，除了賦予這些60年代復古老房屋新的生命力，也讓入住的旅客有著像是去朋友家作客的親切感。

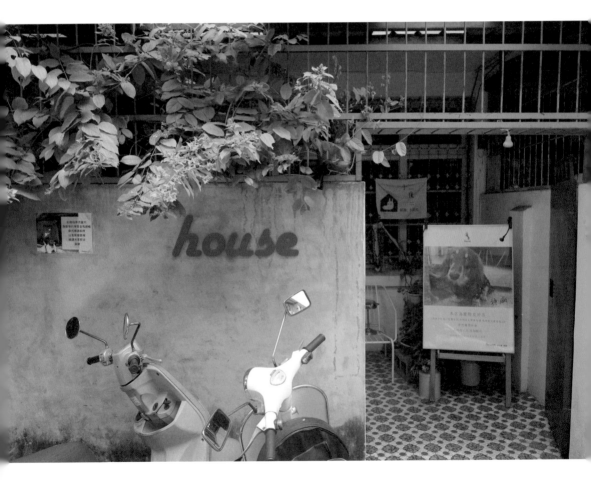

　　喧鬧的菜市場旁，筆直的紅磚道延伸到街的另一頭，兩旁均是三層樓高的民宅，它們多是屋齡數十年的老屋，靜靜記錄著立德二街的生活點滴。隱身在這靜謐社區，有一間以早午餐起家的寵物友善民宿，沒有張揚的招牌或外牆，而是用沉穩堅定的態度去灌溉台南寵物友善環境的養分，開啟更多帶著毛小孩一同來台南旅行的可能。

　　站在宛如一般住家外表的House前，辨別的標記就是水泥牆上簡單的英文字母。迎面走來是被大家稱為「師爺」的民宿主人王心潔，俐落的短髮，臉上帶點靦腆又酷酷的笑容。來自台北的她，喜歡灑滿陽光的府城，因此在台南念完大學後決定繼續留下來。師爺本身喜歡烹飪，也愛到處品嘗美味早午餐，但帶著毛小孩卻常找不

1.運用家飾品，讓房間多了些許溫暖療癒的童心。2.House有貼心提供毛小孩使用的水碗和餐碗。（圖片提供／House）3.用塑膠草皮來妝點牆面，視覺上有清新之感。4.師爺的愛犬「神威」。

到合適的地方用餐，於是找了同樣都愛狗也有養狗的大學同學林懿
——也就是後來在同條街上開設「小餘光寵物友善民宿」的主人，
一起開一間有自己味道與特色的寵物友善早午餐店。不僅讓朋友們
可以帶著毛小孩來交流，兩人更能天天看到許多的狗兒，感到非常
幸福。

從餐廳轉變為民宿，貼心不變

　　雖然House所屬的房子屬於老宅，但屋況維持得不錯，注入師
爺與林懿的年輕活力，讓老宅重新展現新舊交融的風貌。一樓的用
餐區域小巧溫馨，加上餐點風味獨特，讓客人總愛帶著毛小孩再次
回訪用餐。因為格局的關係，二樓並不適合作為餐廳空間，後來她
靈機一動，用設計簡單卻色彩豐富的北歐家具妝點，就成了舒適的
寵物友善民宿，如同House的命名，希望帶給客人「家」的感覺。
2015年，因為決定尋覓一個具有草地庭院的寬廣用餐空間，而將

1.House二樓公共空間提供不少旅客可能會使用到的物品。（圖片提供／House）2.二樓雙人房型。（圖片提供／House）3.一樓
四人房型原本為早午餐的營業空間。（圖片提供／House）

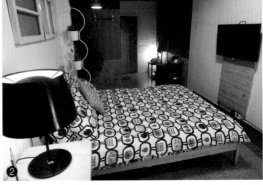
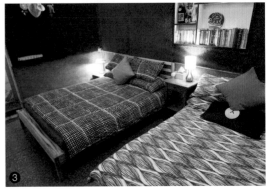

早午餐業務暫停，並將一樓改為四人房，裡面有餐廳留下來的簡易吧檯，牆壁搭配整片的人工草皮，在視覺上有放大空間的效果，整體氛圍也顯得綠意盎然。師爺在一樓的房間以及二樓的公共區域，為毛小孩準備了碗架式的水碗與食物碗，這樣的體貼乃是為了減輕牠們用餐時的頸部負擔以及預防吃太快的消化道問題。

尤其鍾愛長毛臘腸的師爺，自己也養了2隻，其中最被旅客們熟知的是年紀雖輕，但個性卻老成穩重的「神威」，有著一身巧克力棕的油亮毛髮。儘管連眼神都透著成熟餘光，但只要球一出現，神威馬上變身淘氣活潑的小伙子。另一隻黑棕色臘腸「黑丸」，遭繁殖場遺棄，被發現時身心狀況都並不好，在師爺悉心照料下漸漸恢復對人的信任感，唯獨黑丸無法適應坐車，容易暈車嘔吐，故多留在家。在摸索寵物友善餐廳的經營路上，師爺意外地又走上了寵物友善民宿的經營，House未來還會有什麼樣的精采故事，令人期待。

1.一樓四人房的吧檯空間。（圖片提供／House）2.二樓公共空間。（圖片提供／House）

民宿主人想跟你說
放輕鬆，開心玩！

🏠 **民宿資訊**

🏠 台南市東區立德二路17號
☎ 0916-858-481
f House台南寵物友好民宿

毛小孩入住資訊
🐾 隻數：最多2隻／房，第三隻以上酌收清潔費 🐾 體型：無限制
🐾 清潔費：無 🐾 保證金：無

時段 \ 房型	二人房	四人房（2人住）	四人房
平日	1500元	2000元	2600元
假日	1900元	2800元	3200元
春節	2500元	3500元	4200元

其中一間二人房可加一床。非國定假日或春節期間續住享有9折優惠。加購100元即享有早餐。（與鄰近的寵物友善咖啡館合作）

在巷弄裡的老屋玩耍
小餘光

隱藏在都市巷弄間,與House位在同一條立德二街上,恍若進入時空隧道,坐落在轉角的小餘光在外觀上多了幾分鮮明色彩,鄰近的十字街口偶有車輛行經,塵囂與寧靜的轉換就在一瞬之間。

在門口等候旅客的是民宿主人林懿，儘管她個頭嬌小，但對毛小孩的關愛付出以及對台南老宅的熱情理想，卻是無與倫比的雄壯堅定。與House的民宿主人師爺是交情十多年的大學同窗，她們一起懷抱著對毛小孩的愛，成立餐廳與寵物友善民宿共存的House複合式空間，進而發現旅客對台南寵物友善民宿的需求，便又在附近成立了「小餘光」，期許自己剩餘的人生光陰都可以去做自己想要做的事情，一直走在夢想路上。

林懿醉心於老宅在歲月沉澱下的風味，堅信有其存在的價值與理由，因此在改建自老眷村民房的小餘光後，繼續接手2間擁有悠久歷史的老宅作為寵物友善民宿「繁花夢」和「隱居」。從芳療師跨足平面設計，喜歡中國傳統歷史文化，林懿現在除了民宿經營外，也在小餘光一樓的工作室埋首古裝飾品設計。從她的言談中，深刻感受到她對府城文化充滿了驕傲與自信，希望旅客一想到台南，印象就會是一個對毛小孩很友善的城市；一想到要帶毛小孩出去玩，就會想到台南。

像回到家一樣的溫暖

踏進小餘光的一樓客廳，就會看到長得有點像小一號黃金獵犬的米克斯「麥麥」好奇地搖著尾巴。曾經是工廠看門狗，林懿先是領養了牠的女兒「小熊」，後來麥麥被遺棄後，林懿索性也帶牠回家，讓個性穩定的麥麥守護著小餘光，也意外發現牠會保護自家的

1.可愛的「麥麥」是小餘光的招牌犬。

2.一樓公共空間引人注目的可愛狗兒時鐘。

❶ ❷

1.二樓有個溫馨公共空間。

2.三樓面對街道的小陽台。

3.約克夏「貴妃」生性膽小沒有安全感，但其實很愛撒嬌。

4.二樓的雙人房空間較小，背後的紅磚牆襯托出一番古香。

民宿主人想跟你說
很高興因為毛孩子讓我們有緣認識，希望小餘光能成為你們在台南的第二個家。

1.三樓的四人房是唯一有電視的房型。2.四人房型用同款但不同顏色的床包組點綴空間。

狗。另外在民宿的還有被繁殖場丟棄的約克夏「貴妃」，雖然看似活潑，但聲帶不幸被割除也極度缺乏安全感，尤其喜歡窩在自己的提袋裡，被人摸摸頭。致力推動領養理念的林懿，只要旅客帶著領養來的毛小孩入住，就會有住宿優惠，希望更多人知道領養的毛小孩也是很乖又可愛，值得給牠們一個幸福的機會。

　　這裡呈現的是一種簡單像家的味道，寧靜的步調讓旅客和毛小孩在這裡共度的時光，每刻都真切又珍貴。考量到老屋子的格局設計，衛浴多不在房間內，所以二、三樓層都是一天各自只接待一組房客，讓大家有獨立的空間。樓層間的樓梯口設有防衝閘門，避免毛小孩跑去其他樓層。為了將空間要做到徹底的清潔，小餘光不採用繁複花俏的裝潢設計，而是利用活潑鮮豔的彩色家具帶動空間溫度。二樓的唯一房間保留原始紅磚，流露出濃厚的老宅氣息，一旁的公共空間彌補了房間較小的不足，簡單的寵物用品也可以在這裡取用。三樓除了可以容納較多旅客，更有放置泡澡浴缸供旅客在採光明亮的屋簷下，一早沐浴幸福陽光。

毛小孩看過來

由於小餘光外面的路口常有車輛往來，要多加注意毛小孩出了民宿大門後的安全。

民宿資訊

🏠 台南市東區立德二路56號
☎ 0958-851-665
f Tainan 小餘光

毛小孩入住資訊
◆隻數：無限制 ◆體型：無限制
◆清潔費：無 ◆保證金：無

時段＼房型	二人房	三人房	四人房
平日 假日 春節		1200元起	

房間共2樓層，每樓層只招待一組客人，詳細價錢請電洽詢問。加購100元即享有早餐。（與鄰近的寵物友善咖啡館合作）

具古老氣息的百年老屋
繁花夢

住一晚繁花夢，聽一首安平追想曲，
一間有著濃厚韻味的古厝民宿，一座
有著悠久歷史的府城古都，你會發現
原來台南的祕密，比你想得多更多。

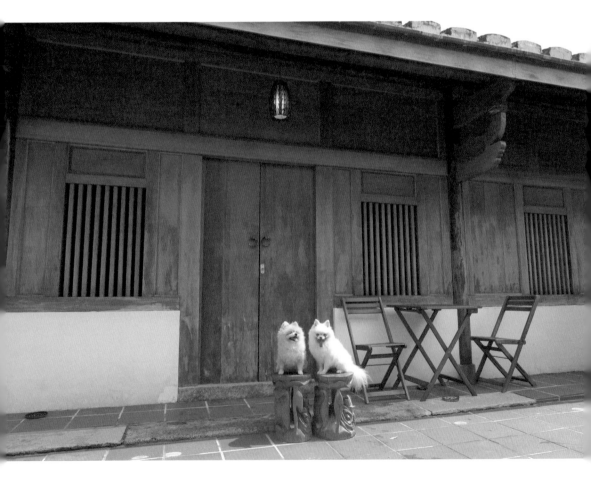

　　台南府城有著太多歷史故事和繁華過往，時間推移下的累積沉澱，在安平這個區域慢慢地用不同的方式發酵。想體驗舊時風情，除了走訪古蹟景點，在安平老街品嘗在地小吃外，最直接的方式，或許就是在古厝裡住上一晚。位在安平運河旁的一條安靜小巷子裡，循著磚道，就會來到似夢非夢的場景，一棟蘊含百年歷史的清朝古厝「繁花夢」。

　　古木門鑲嵌在白色矮牆，伴隨「伊呀～」聲響推開門後，會先經過「安平書房‧二魚咖啡」，營業時間從早上到下午，不僅販售藝品與咖啡，還保有以前養育魚苗的魚苗池遺跡。旁邊就是繁花夢一天只接待一組旅客的空間，這裡總共有3間房，最多可容納8個人，以簡樸的家具搭配古厝風格，充滿溫馨現代感。這是林懿繼老

1.繁花夢的房間鑰匙也設計得古色古香。2.隱身在小巷裡的白色矮牆，需稍微彎身才能踏進大門。3.繁花夢的庭院讓毛小孩可以很安心的在此活動。

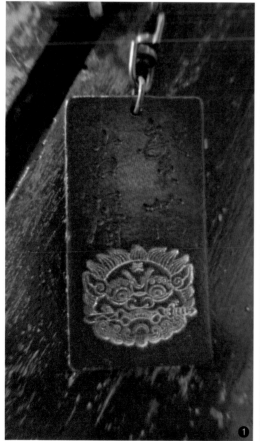

宅「小餘光」後，第二間經營的寵物友善民宿。

　　不同於小餘光的老眷村民房氣息，鄰近安平老街的繁花夢充滿古樸風味，就好像是戲劇小説中，抑或午夜夢迴會出現的古宅。相較小餘光，繁花夢更適合帶著長輩或是毛小孩出遊的旅客，不僅身處靜謐巷弄間，沒有車輛的干擾，一樓平面式的建築可以免去上下樓梯的不便，還有庭院讓毛小孩自由活動。因建築物具有超過百年的歷史價值，由台南市政府負責聘請老師傅修繕，整修後的外觀顯得煥然一新，但依舊維持既有的古樸風貌，揉雜了木質的沉穩與歷史的沉香，院子還有隨季節交替綻放的繁花，如同林懿賦予它的名字一樣。

對毛小孩友善的環境

　　古厝整體外觀是傳統的閩南式建築，屬於一條龍式（一字

1.簡約的雙人房型。2.客廳裡的椅子是林懿外婆所珍藏的。3.客廳裡的小擺飾。

型），中央正廳原是接待賓客、祭祀祖先神明之處，現在則作為民宿客廳空間使用，林懿將外婆典藏的傳統桌椅置放在客廳，椅背上的貝殼雕花琢磨出從前的美感。繁花夢在修復之後，大量運用檜木搭建屋樑，挑高的室內沒有古宅的壓迫感，一踏入會有撲鼻的木頭香味，恍若歷史散發出來的味道，引人發思古之幽情。

　　鋪著紅地磚的露天院子，用木柵欄圍起，只要把大門關上就可以很放心地讓毛小孩在庭院嗅聞或曬太陽。夏夜坐在院子的木椅乘涼，感受安平的寧靜，讓心重新找回沉穩的節奏。林懿回憶起曾經有一組旅客帶著毛小孩，為了養病搬到花蓮居住，但身體卻不見起色；在入住繁花夢時，他們愛上台南，旋即移居安平。除了小餘光和繁花夢，林懿的第三間寵物友善民宿「隱居」同樣用老宅改建，更是全台南唯一至今還保留六角窗的老屋。以全白搭配木頭的簡單配色，晚上燈光一打，流露宛如十里洋場的上海風味。

1.整修後的古厝外觀，百年的歷史沉澱在其中。2.夜晚點燈的客廳，充滿老宅的神祕氣息。

❶ ❷

🏠 **民宿資訊**

🏠 台南市安平區運河路23巷10號
☎ 0958-851-665
📘 繁花夢

毛小孩入住資訊
🐾隻數：無限制 🐾體型：無限制
🐾清潔費：無 🐾保證金：無

時段 房型	二人房	四人房
平日		
假日	2500元起	
春節		

民宿共有3間房間，一天只服務一組客人。詳細價錢請電洽詢問。

台南・中西區

日本人也傾心的重生老屋
SUMU小宿

除去老舊房屋的缺點，保留原有架構，佐以日式和風的巧思，兩者毫無衝突地融合在一起。這讓房子重現新生命，陽光重新照耀在褪去鉛華的百年老屋，造訪府城的旅客，多了不一樣的選擇。

　　信義街，一條樸素窄小、充滿老街風華的府城街道，隱藏了數家特色咖啡廳、手作創意基地及民宿。其中SUMU小宿是間擁有陽光穿透的日式風格民宿，外表沒有招搖醒目的設計，但穿過神祕長廊，來到了豁然開朗的天井，這才發現到在窄門之後無限寬廣的驚喜空間。

　　帶著些許靦腆的民宿主人世凱，講起話來就如同台南的慢活步調，不疾不徐，很難想像他本是來自生活步調快速的台北。身為接案的平面設計師，厭倦了台北的天氣與忙碌，萌生了跳脫舒適圈的變化意念，在朋友的鼓勵下來到溫暖的台南。因為想要認識工作圈之外的人事物，而不只是成天與電腦為伍，他找到了這間屋齡超過一百年的老屋，整修作為設計工作室和民宿，開啟了在南台灣的人生扉頁。

1.黑狗「樂樂」雖有一段不堪回首的過往，但在SUMU重獲幸福的新生。2.開闊的天井再沿著樓梯往上就是住宿空間。3.狹窄的長廊讓人期待另一端的風景。

喜愛貓狗的世凱和他的太太，養了一隻有著坎坷身世的黑狗「樂樂」。原本是花蓮山區流浪狗的牠，輾轉被世凱夫妻倆從虐狗人手上搶救回來，卻也對人有了戒心，總是怯生生地在中庭打量著來客。但若是帶著毛小孩一同入住，樂樂較易卸下心防，甚至想要跟其他狗兒玩；不少人是因樂樂而來，甚至更多是家中也有養黑狗的旅客。如今帶毛小孩一同入住的旅客佔了大約3成，其中令世凱印象深刻的是一組已經來訪數次的旅客，因為帶著患有心臟病的臘腸狗出遊，一定要找睡床低矮的民宿，以便隨時觀察狗兒的身體狀況。

和樂樂一起在中庭裡打盹享受日光浴

傳統狹長的老屋空間上劃分為前棟、露天中庭、倉庫。好天氣時，太陽曬著中庭裡衣桿上的被單，微風拂來，放鬆的樂樂時而打個盹，時而做日光浴，構成一幅時光風景。循著中庭裡顯眼的藍綠色樓梯往上，就來到了一天只接待一組旅客、木造和風的房間所在。除了

1.住宿房間的房門口，也是衛浴所在之處。2.房間裡的客廳區域充滿復古風。3.在這裡可以選擇睡在榻榻米上，或是櫥櫃上方的單人床。

把衛浴盥洗區規畫於室外，喜愛日本文化的世凱，運用和室的設計和原木紋色澤地板，凸顯挑高三角屋頂之下的室內開放感。

　　房間進門處可見一區復古風味的客廳，讓沉靜優雅的空間帶了點摩登味道。4床整齊潔白的單人床被褥鋪放在榻榻米上，就像日本傳統旅館裡晚上最期待看到的畫面。一旁的木台上還有一個單人床位，若再加床，整間最多可容納6人，適合三五好友齊聚談心。最大的特點就在於前後採光充足，陽光灑落室內每個角落，明亮了旅客的心情。這樣的風格，也吸引日本人前來住宿，包含人氣攝影師川島小鳥。如同民宿名字SUMU在日文裡正是「住」的意思，住在小宿的每個當下都是值得細細品味的老宅風景。

民宿主人想跟你說
對於毛小孩，請以領養代替購買！

民宿資訊

🏠 台南市中西區信義街55號
☎ 0936-099-307
🌐 go-action.myweb.hinet.net
f SUMU小宿

毛小孩入住資訊
🐾 隻數：無限制 ⬤ 體型：無限制
🐾 清潔費：300元／隻 ⬤ 保證金：無

時段	房型	包棟(1至6人)
平日		2200～4800元
假日		4200～5600元

包棟價格依人數區分，詳細價格請見民宿官網或電洽詢問。住宿不含早餐。

帶毛小孩順遊吧

巴克禮紀念公園

曾獲全國10大優良公園、第一屆全國景觀大獎、國家卓越建設獎等，以英國籍的巴克禮牧師之名命名，紀念他在台傳教奉獻60個年頭。公園內草木扶疏，適合兒童及毛小孩蹓躂，數十棵落羽松，在秋冬之際構築一幅美麗的畫面。

🏠 台南市東區中華東路三段357巷

永康復興彩繪村

曾是老兵的居住聚集地，後來逐漸沒落。伴隨社區總體營造意識的提升，居民希望藉由彩繪創作，讓更多人走入老眷村，重視過往歷史。牆面上五顏六色的繪圖，融入眷村文化氣息，帶有民族和國家色彩的彩繪是最大亮點。

🏠 台南市永康區復興路（榮總台南分院旁）

更多順遊景點 水萍塭公園、321巷藝術聚落、藍晒圖文創園區、神農街／海安路藝術街、南門公園、86綠園巷、安平老街、成功大學

高雄・旗山

充滿人情味的三合院

旗山三合院

曾幾何時，三合院已經不是我們共同的童年回憶，不管是想重溫美好時光還是初次感受舊時農村裡的靜謐純樸，卸下平日在生活與職場的武裝，這裡有土地的溫度與滿天星斗與你相伴。

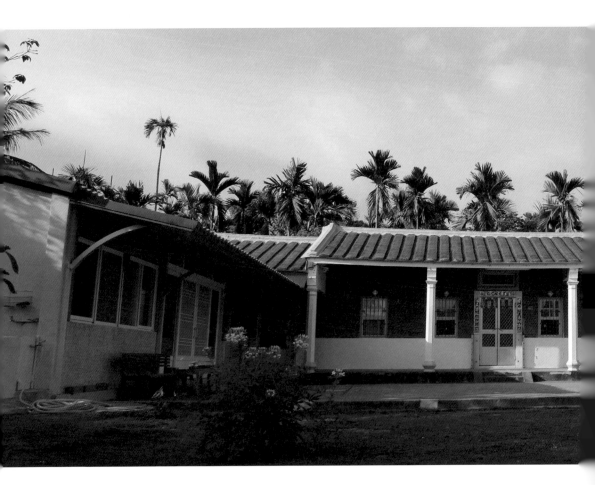

　　從港都高雄的市區，駕車循國道10號，約莫半小時就到著名的香蕉之鄉——旗山，映入眼簾的是純樸農村的自然景色。彎進鄉間小路，在藍天白雲下豁然出現在眼前的紅瓦三合院景象，就像是走進了一幅鄉村畫。將三合院老家改造成民宿，讓旅客可以帶著毛小孩一起體驗鄉下的古樸風情與綠意盎然，是旗山三合院民宿的女主人陳盈旬想給大家的難忘回憶。

　　嫁到高雄市區的陳盈旬，因為回來旗山老家照顧媽媽，而讓她興起了開民宿的念頭，將原本的倉庫改成民宿房間，並於2008年開始營業。沒有華麗的裝潢，但每個角落都帶有鄉下質樸的溫度，不僅獲選為2015年度「環保住宿綠遊高雄」活動的最優民宿，同時也是好客民宿之列，女主人跟旅客分享家和農園，她的熱情很溫暖，但不會讓人覺得盛情難卻。民宿內各項設備從洗衣機、電鍋、

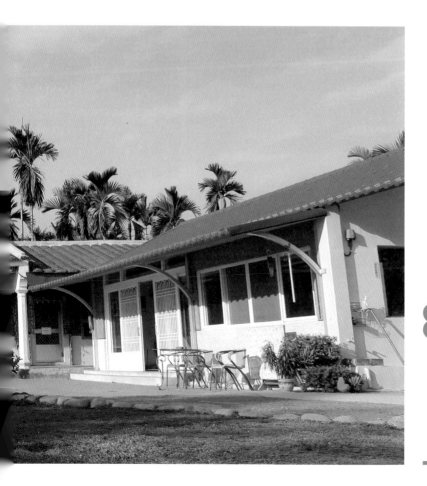

毛小孩看過來

院子和草地對毛小孩來說就是最好的樂園，主人陳盈旬鼓勵入住的毛小孩盡情跑跳。為避免狗兒間地盤衝突，她會事先將自家的大狗限制在後院，讓來度假的毛小孩快樂自在。

咖啡機等一應俱全，最驚人的是，三合院外觀完全看不出房間內部的寬敞。

在鄉下體驗自然和田園採收

除了簡單樸實的住宿空間，另外民宿外的空地、兩側交誼廳與餐廳，旅客可以盡情在此享受烤肉、唱卡拉OK、賞月觀星、喝茶聊天，卸下日常的煩躁與壓力。三合院四周被農地圍繞，隨著四季變化，各式蔬果、香料，成為餐桌上的豐盛早餐。若幸運遇上作物

1.三合院前方庭園面積廣大，可以讓毛小孩在此蹓躂。2.接待處後方牆上掛滿了民宿的各式證書。3.這裡仍保存舊時用來汲水的打水器。4.旗山三合院的正院大門。5.如此寬敞的房間，大概只有在鄉下才能享受的到。

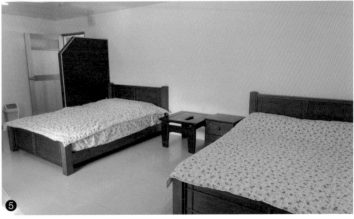

開花結果，更有機會體驗田園採收樂，想要徹底嘗試與大自然交融的感覺，在民宿前的空地露營也是一個不錯的選項。

　　曾多次救助流浪狗，女主人在營業之初，就決定要讓帶毛小孩的旅客在高雄有個可以落腳休息的地方，民宿現在也養有5隻狗，對於入住的毛小孩沒有數量和體型上的限制。女主人言道，多付出一些打掃時間和心力，換來看到入住旅人和毛小孩開心的笑容相當值得。多數帶毛小孩的旅人也不斷回流入住，甚至有來自高雄市區的都市朋友，只為了想要感受閑靜，因而來去鄉下住一晚。

> **民宿主人想跟你説**
> 養狗的大家真的都很有愛心，這裡想給旅客和毛小孩一個身心愉快的環境，開心享受大自然的洗禮。

民宿資訊

🏠 高雄市旗山區廣福里中興街6號
☎ 0919-106-412
📧 go-action.myweb.hinet.net

毛小孩入住資訊
◐隻數：無限制◐體型：無限制
◐清潔費：無◐保證金：無

房型 時段	二人房	四人房	六人房
平日	1200元	2000元	3000元
假日	1500元	2500元	3500元
春節	2200元	3600元	4800元
住宿均含早餐			

帶毛小孩順遊吧

旗山糖廠

創建於1909年，但已於2002年停止糖廠的製糖作業，並轉型為多角化經營，改為糖廠公園並對外開放成旗山地區觀光景點。園區內建築具有歷史懷舊風格，更有早期的蒸汽火車頭及五分車，展示當年台灣的輝煌製糖成績。
🏠 高雄市旗山區糖廠里忠孝街33號

美濃中正湖

為灌溉而築堤蓄水的人工湖，也是美濃旗山地區最大、僅次於澄清湖的高雄第二大湖。湖邊有環湖步道、觀湖涼亭、平台等，湖面倒映翠綠山巒，景色令人驚豔。步行環湖約1小時，或可選擇在中正湖旅遊服務中心租借單車。
🏠 高雄市美濃區民權路

更多順遊景點　旗山老街、旗山鼓山公園、美濃老街

屏東・恆春

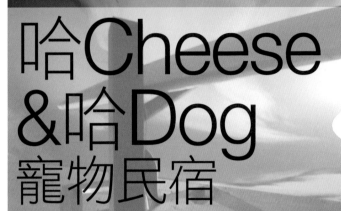

哈Cheese &哈Dog 寵物民宿

航向純真童趣的旅程

在每個大人的心中，永遠都住著一個擁有許多幻想的小孩，在某些時刻，小孩會被眼前的驚喜喚醒，讓那天成為美好難忘的回憶。

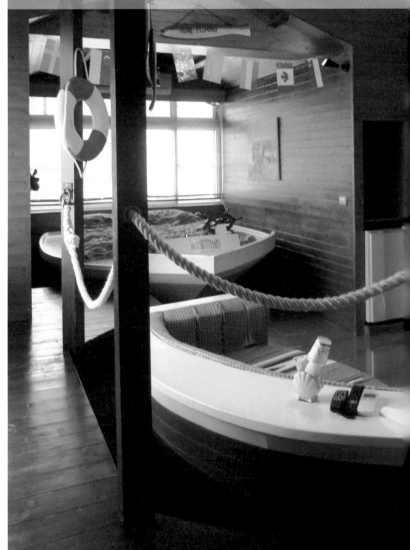

1.一館的外觀是以招牌犬哈士奇「Torol」為設計。2.哈士奇「Torol」和長毛臘腸「Bagel」是民宿的大小寶貝。

　　將對海洋的喜愛，融合在民宿的設計上，民宿主人夫妻Julia和Marco有著非常特別的專業背景：Julia曾是國立海洋生物館的導覽員，而Marco是白鯨訓練員。身為恆春人的Julia，雖然自幼在台北長大，但仍然喜歡家鄉那片純淨大海與優閒的生活步調。大學畢業回來海生館工作，在領養了哈士奇「Torol」後，想讓她認識更多毛朋友，而決定嘗試寵物友善民宿。甚至吸引香港和新加坡本就有養狗的旅客專程前來入住，只因為在他們的國家很少機會能看到來自北國的哈士奇。爾後更有巧克力奶油色的長毛臘腸「Bagel」加入，一起成為民宿的鎮店之寶。

　　哈Cheese&哈Dog寵物民宿的房間有著魔幻魅力，童趣十足的繪畫與設計，甚至延伸到在睡床上動腦筋玩創意，讓人從踏進民宿到離開就像是經歷一趟童心未泯的旅程。分為哈Cheese一館和哈Dog二館，每間房型主題鮮明，且有著Julia親手彩繪的活潑圖樣，打開房門就像來到另一個夢幻國度。其中以「船屋」房型最為熱門，來自海生館沉船展示區的啟發，在整間蔚藍的房間鋪設如碼頭木棧道的平台，地板上有陣陣浪花襲來，牆上有飛翔的海鷗和朵朵白雲。特別設計訂做的床，造型正是一艘小船，儀錶板上是真的可以轉動的舵和控制燈光的按鍵，煤油燈與紅白救生圈更增添情境的真實感，讓人想像著今晚就要在碼頭邊停靠的船上度過一夜。

你今天想睡哪一間房？

　　同樣也有擺放造型床的是拉風帥氣的「車屋」，在1：1尺寸複製的紅色復古跑車上，頓時充滿兜風的神氣。採用大量木質家具的「樹屋」，浴室彩繪立體綠葉，天花板透著飛鳥的鏤空雕刻，營造住在林間樹上的感覺。來自在海生館工作啟發的全白「蛋屋」，拱形天花板好似置身極地冰洞，最適合炎熱夏天入住，想像有如睡在冰磚上的沁涼；「遇見海貝」則漆著少女難以抗拒的湖水綠，以海

1.「遇見海貝」房型用湖水綠漆
　出一個海底世界。

2.「哈滋沙漠」以銘黃色來傳遞
　沙漠的熱情與溫度。

3.最熱門的「船屋」其首要特色
　就是床真的是一艘船。

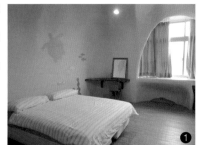
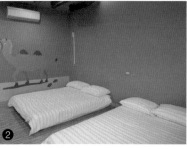

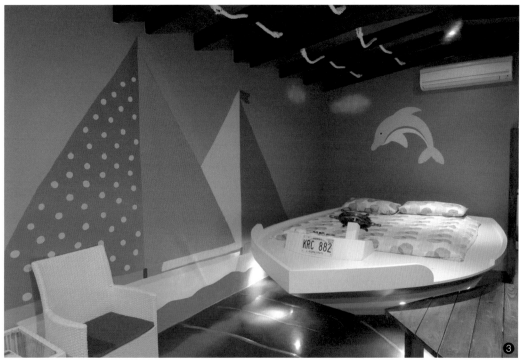

底世界為藍本，海龜、海貝、魚群悠遊其中。

　　因希望給帶毛小孩的旅客有個可以用餐的地方，Julia結合自己開咖啡廳的夢想，在二館一樓規畫了享用現做早午餐的空間。她將對毛小孩的愛，展現在精心設計成骨頭形狀的座椅，以及民宿積極宣導的「領養代替購買」理念上。一早帶著毛小孩來這裡品嘗Julia做的美味早餐，為當天的墾丁之旅注入滿滿的活力。

1.帥氣的「車屋」房型，有想像過自己睡在一台跑車上嗎？2.二館一樓的餐廳是旅客享用現做早餐的地方。

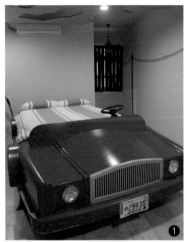

民宿資訊

🏠 屏東縣恆春鎮恆公路1012巷20號
☎ 0913-366-667、0919-357-189
e hacheese.okgo.tw
f 哈Cheese&哈Dog寵物民宿/餐廳

毛小孩入住資訊
🐾隻數：無限制🐾體型：無限制🐾清潔費：無
🐾保證金：無

房型 時段	二人房（一館）	四人房（一館）	二人房（二館）	四人房（二館）
淡季平日	1500～1800元	2000元	1800～2100元	2000元
淡季假日	1800～2100元	2000元	2100～2500元	2000元
旺季平日	2500～2800元	2500元	2500～2800元	2500元
旺季假日	2800～3100元	2500元	2800～3100元	2500元
定價	3100元	3000元	3100～3500元	3000元

定價為春吶和連續假期時段。住宿均含早餐（含寵物早餐）。

民宿主人想跟你説
很歡迎爸爸媽媽帶毛小孩一起來這裡住宿，暢遊墾丁！

屏東·恆春

充滿自由感的獨棟小木屋

李莎小鎮

為什麼南國土地會吸引北部來的年輕人？來到李莎小鎮，或許能夠窺知一二。在這裡有陽光下的新芽綠意，狗貓的追逐嬉戲，還有與好友在小木屋聊天一整晚的美好回憶。

　　年少時一次又一次的旅行，竟會累積成為未來人生移動的方向！對李莎小鎮的小李和莎莎來說，從北到南的島內移動曾經是挑戰和劇變，現在則蛻變成生活與分享。來到兩人在屏東恆春聯手打造的李莎小鎮，第一印象莫屬讓人驚豔的廣大園區腹地和放眼望去足以賽跑的草地。一隻黑色的長毛狗兒漸漸靠近腳邊，搖著尾巴吐露牠的歡迎之意。遠方走來高挑且有著一身健康膚色的民宿女主人莎莎，熱情介紹狗兒名字「小米」，臉上掛著大大的微笑。

　　如同許多台北人，莎莎和小李兩人以前每逢放假就衝墾丁，親近海、親近那個沒有緊湊工作壓力的國度，最終下定決心向南移居，換個環境過生活。民宿可以反應出主人的個性，因為兩人不喜歡被束縛的樓房形式或是靠近景點人潮的熱門地段，因此選擇落腳在恆春郊區。希望給大家自由開放的感覺，用獨棟小木屋形式來營造一個自己理想中獨立清幽的度假環境。

民宿主人想跟你說

非常歡迎大家帶毛小孩來玩，狗狗跟小孩一樣，都無法說話，所以到了一個陌生環境，要多注意牠的生活習慣，出來玩就是要和大家互相配合。

1.三花貓「梅子」是李莎小鎮的招牌之一，玩累了在喝缸裡的水。2.每幢小木屋門前都有舒適的座椅區，讓旅客聊天、夜晚觀星。3.獨棟二人房型的空間深受旅客喜愛。

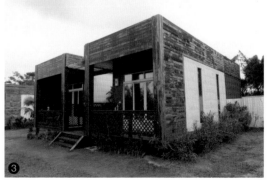

在國境之南就是要玩得開心

　　因民宿所在位置占地遼闊，特意安排小木屋之間有一定距離，互相不受干擾，車子能就近停在屋前。房型從基本的2人到10人均具備，擁有寬敞空間感和獨立露台，可以滿足朋友或家族聚會的人數需求。其中部分房型在挑高屋頂上設計了觀星窗，夜晚在屋內也可欣賞滿天星斗的一角。後來建蓋的二人房，也是相當熱門的房型，半露天泡澡浴缸與獨立的後院小草地，給予旅客靜謐獨立的休憩空間。屋外的草地區，除了可以烤肉、辦狗聚外，還架設了排球

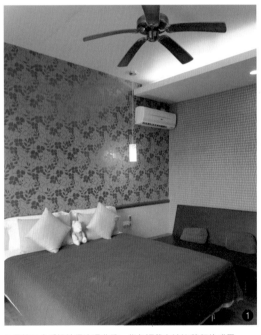

1.獨棟二人房設計得浪漫典雅，紫色調帶有神祕夢幻的感覺。

2.半露天的泡澡浴缸只有二人房才有喔。

3.房間內的壁紙採用同一色系。

網，讓旅客重溫學生時期打球樂趣。若不想待在民宿，李莎小鎮與在地娛樂休閒業者合作，提供多種優惠套裝活動項目，從大海到陸地，動態到靜態選項繁多。

莎莎從當地愛心媽媽那領養來的「小米」，活潑親人，每天最愛跟貓咪「梅子」在小木屋簷廊下、草叢中、綠地上追逐嬉鬧，玩得不可開交，更期待認識旅客帶的狗兒。莎莎也常偷閒重拾過往當旅客的優閒自適，和小米到海邊玩水，享受美食，在網路上分享給大家不同季節的在地風景，更多是大海的寧靜與浪的躍動。看著這些照片，即便身在忙碌紛擾的都市裡，但心早已飄到滿溢活力的島嶼南端。

1.閣樓十人房是多人出遊的最佳選擇。

2.木屋四人房型。

3.木屋四人房的公共區域。

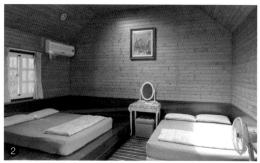

 民宿資訊

🏠 屏東縣恆春鎮德和里德和路413-1號
☎ 0919-342-226
Ⓑ blog.xuite.net/southpark/twblog
Ⓕ 墾丁 李莎小鎮 LeeSha Bungalow

毛小孩入住資訊
🐾隻數：無限制 🐾體型：無限制
🐾清潔費：無 🐾保證金：無

時段 \ 房型	獨棟VILLA二人房	四人房	六人房	閣樓十人房
淡季平日	1900元	1900元	2200元	3500元
淡季假日	2600元	2600元	3300元	4500元
旺季平日	2600元	2600元	3300元	4500元
旺季假日	3800元	3800元	4400元	6000元

旺季定義為暑假7、8月。平日定義為週日至週五，假日為週六及3天以上連續假期。住宿均含早餐。

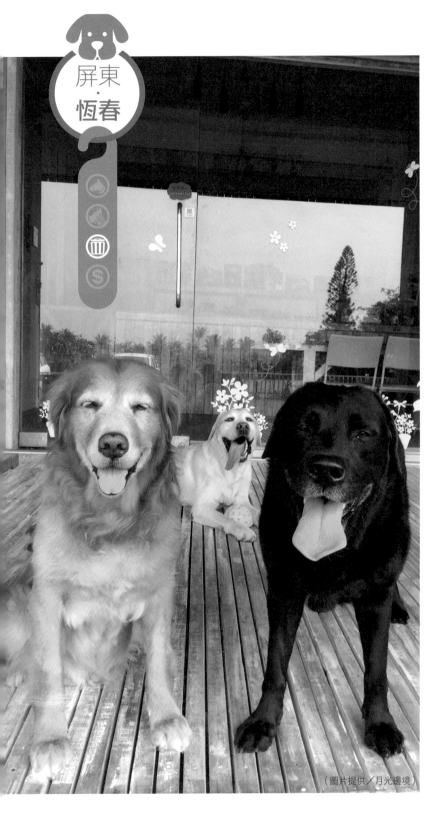

月光邊境

讓我們盡情充電放電的祕密基地

在恆春郊區有著一間擁有美麗名字的寵物友善民宿——月光邊境，一如它的名字，這是個可以享受月光、不受打擾的邊境祕境，累積和毛小孩之間的愛與感情。

（圖片提供／月光邊境）

1.夜晚打著燈的月光邊境別有一番氛圍，毛小孩也可以安心在庭院草地走走或上廁所。（圖片提供／月光邊境）2.房間外的小陽台，不僅讓毛小孩對外多了一層安全防護，也可讓旅客在這裡休息。（圖片提供／月光邊境）

　　晨光透進房間，彷彿是聽見外頭傳來的古典音樂聲，經過一夜好眠已經元氣十足的毛小孩，迫不及待地要去園區草皮曬太陽奔跑，認識新朋友。在墾丁的月光邊境，一個讓毛小孩充電及放電的南國基地，充滿活力的氛圍或許讓人沒有辦法慵懶睡到自然醒，但是為了心愛狗兒卻甘之如飴。

　　在澎湖工作10年後，帶著愛犬回到故鄉屏東的Grace，將下個人生目標訂在打造一個自己理想中的寵物友善民宿，尋覓許久，終於讓她找到這塊鬧中取靜且有著廣大腹地的環境。忘不了初見這個家的第一晚，看見上弦月高掛在門前大樹上的那股莫名感動，故將這裡取名「月光邊境」。將建築漆上甜蜜的珊瑚紅，配上前方綠意盎然，用白柵欄圍起一圈的草地，在墾丁不玩水的時候，這裡就是毛小孩的樂園。夜幕低垂時，坐在點著燈的園區裡，伴隨微風徐來細數黑夜中的星星，環抱帶著毛小孩出遊的簡單幸福。

實踐心中的毛小孩樂園

　　Grace根據自身養狗經驗來規畫民宿，園區裡許多細節都有她背後貼心的用意：仔細一看白柵欄的下方縫隙都加上了網子，避免小型犬意外鑽出去；在房間前方的通道，鋪有白石子的木棧道除了

毛小孩看過來

這裡可以自由利用沖澡區清洗毛小孩，不過要自備盥洗用品、毛巾，和吹風機或吹水機喔。

能夠讓狗兒進房前先磨掉腳上的沙子，更可以讓牠們在這人群進出之處放慢腳步；園區內也準備了撿便袋以及防蚊用品，更備有意外之需的毛小孩急救箱，可簡易處理皮膚發炎等小傷勢；若從海邊游泳回來，月光邊境有3處沖澡區，瞬間還原毛小孩乾淨可人的模樣。

　　整體以田園居家風格設計，房間用暖色系的牆壁和鮮明的床包顏色來製造撞色的活潑感。房間的層架與桌子多用斑駁洗白的原木直接釘附牆壁，簡單易清理，也增添空間開放感。多數房型的門口設計了一區附門的獨立私人露台，一來在打開房門時可避免毛小孩

1.每間房間的不同顏色，給人不同的心情和感覺。圖為夏稻二人房。（圖片提供／月光邊境）

2.可容納6人的藍天六人房。（圖片提供／月光邊境）

3.沒有過多裝飾的房間，為的就是提升維護整潔的容易度。（圖片提供／月光邊境）

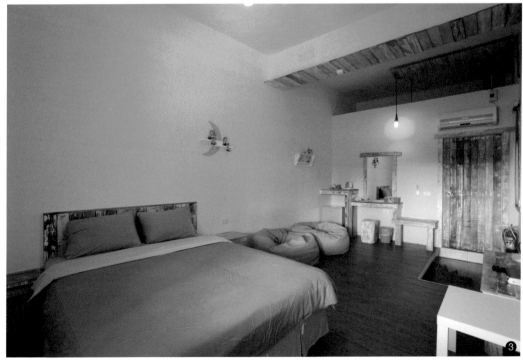

暴衝，二來也能讓不善社交的毛小孩有自己的空間。民宿後方的烤肉區，也同樣是提供個性內向或過於熱情的毛小孩獨處的小天地。

同樣住在園區裡面，自己養了3隻黃金獵犬和拉不拉多的Grace，對於旅客間交流的早餐時刻非常用心，不僅自己下廚現做元氣營養早餐，也會一起加入歡樂的談話。對她來說，能讓狗兒們在草地上自在的享受南國陽光，旅客之間盡情暢談永遠都聊不完的毛小孩話題，這樣的珍貴互動便足以呼應著那晚對一彎弦月許下的初衷。

1.日出兩人房。（圖片提供／月光邊境）2.房外的獨立小陽台都有小門，可以防止毛小孩打開門就暴衝。（圖片提供／月光邊境）

❶ ❷

🏠 **民宿資訊**

🏠 屏東縣恆春鎮南灣路862巷98號
☎ 0988-089-816
🔗 goo.gl/7xhzJk
📘 墾丁．月光邊境

毛小孩入住資訊
🐾隻數：無限制🐾體型：無限制
🐾清潔費：一天200元／隻，續住至多收2天。
🐾保證金：無🐾詳細寵物同宿公約請見官網

時段　　房型	二人房	四人房	六人房
淡季平日	1600～1800元	2200～2800元	3600元
淡季假日	2200～2400元	3000～3600元	4500元
旺季平日	2200～2400元	3000～3600元	4500元
旺季假日	3000～3200元	3800～4500元	5400元
定價	3400～3600元	4500～5300元	6600元

淡季定義為10至5月，旺季為6至9月；假日定義為週六，平日為週日至週五。定價為春吶、2天以上的連續假日適用。住宿均含早餐。

民宿主人想跟你說
毛小孩是我們的家人，
不離不棄。

屏東
·
恆春

找尋一畝夢想的私人空間

可樂米小築

來到熱情如火的南國墾丁，這裡不只是人們的度假勝地，輕易可及的海灘、大片的自然綠地，同樣也是毛孩眼中的天堂。如果想在假期中擁有不受打擾的住宿空間，但又不想離群索居，距離墾丁鬧區5分鐘車程的獨棟民宿可樂米小築，就是這樣的環境。

When you need someone
I promis I'll be there for you

1. 被綠色草地圍繞的可樂米小築建築外觀就像夢幻的白色小屋。
2. 獨立的小客廳空間非常寬敞，最適合三五好友圍坐聊天。

　　住在一幢獨棟的小屋，前方有片綠草如茵的庭院，毛小孩時而奔跑跳躍，時而懶散地做日光浴，這幅畫面是所有毛小孩爸媽的共同夢想藍圖。位在墾丁砂島的可樂米小築，遠離喧囂的墾丁大街，隱身在大馬路旁的小路中，完全符合這理想的模樣。這裡採包棟制，一天只接待一組旅客，最多可容納6人入住，提供一個清幽靜謐的度假環境。

　　開民宿對李亞綺來說是個巧妙的機緣，原本在北部的工作總是讓她分身乏術，沒有多餘時間陪伴3隻臘腸愛犬——可可、樂樂、米米。每年最開心就是帶著牠們來墾丁旅遊，這裡具備了夢想中的大海和草地，讓她萌生離職並且島內移民至墾丁工作生活的念頭。緣分安排，讓她偶然邂逅了現在的可樂米小築，看見3隻狗兒開心在草地奔跑的樣子，李亞綺義無反顧的決定要將這樣優質的環境打造為一間寵物友善民宿。

專屬於我們的歐風小屋

　　與其他墾丁民宿最大的不同點，在於可樂米小築只有一間獨棟房型，門口的木柵欄劃出與外面世界的界線，來到這裡的旅客不用擔心毛小孩須與其他陌生人狗共處的社交壓力與衝突問題。安心在屋子裡休息的同時，也看得到毛小孩在沒有使用任何農藥的庭院盡情跑跳。白天拿起院子裡的澆花水管，跟狗兒來場歡樂水仗；晚上靜靜仰望滿天星斗，時間彷彿靜止在南國的蒼穹之下。室內設計是

1.牆上有許多跟貓狗有關的小布置,令人驚喜。2.室內被一座牆一分為二,一邊是臥室,一邊是客廳。3.房間設計用典雅的家具構築成輕柔的鄉村風格。

1.浴室裡有個可以泡澡或供小朋友戲水的大浴缸。2.在這裡，旅客有自己的個人空間，有事情可隨時聯繫民宿主人。

帶有溫馨的歐式鄉村風，牆壁上處處有逗趣橫生的小動物壁貼，復古的赭紅地磚充滿回家般的安心感。寬敞的房間與客廳各在不同的空間，讓想先休息與繼續熱鬧的旅客都能不受打擾。驚喜的還有浴室內的乾溼分離衛浴，此外更備有大浴缸，讓旅客享受泡澡或供小朋友戲水。

出門旅遊對李亞綺來說，就是不照表操課，放輕鬆睡到自然醒。因此依照自己的旅遊習慣所打造的可樂米小築，並沒有提供早餐，讓旅客在南國假期裡，做自己時間與作息的主人。體貼帶毛小孩的旅客，李亞綺特地在房間準備了塑膠袋、尿布墊、消毒殺菌劑、滾輪等寵物清潔用品，供大家自由使用。因為3隻臘腸走進她的生命，改變了李亞綺的人生方向，從客廳桌上的數本留言裡更可看到，可樂米小築帶給無數旅客和毛小孩，一段段在夢想小屋與庭院中的快樂時光。

民宿主人想跟你説
把小築當自己家，就快樂的玩吧！

民宿資訊

🏠 屏東縣恆春鎮鵝鑾里砂島路524號
☎ 0980-154-270
ⓔ goo.gl/IDGebJ
f 墾丁可樂米小築-寵物友善

毛小孩入住資訊
🐾隻數：無限制 🐾體型：無限制
🐾清潔費：無 🐾保證金：無

時段 \ 房型	包棟（4人）
平日	4800元
假日	5800元
定價	8800元

假日定義為週六，平日為週日至週五。定價為春節及春吶期間適用。淡季另有優惠，請向民宿電洽詢問。住宿不含早餐。

屏東
·
恆春

陽光、海洋、佳樂水，我們來了！

Summer Point
夏日波影

繞到恆春半島的東邊，景色完全不一樣。這裡不再有綿延的白色沙灘，取而代之的是奇岩怪石，深邃的太平洋海面不再平靜無波浪；不變的是，熱情如火的陽光依舊灑落。

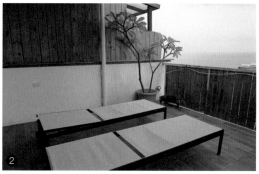

1.二館的一樓早午餐空間充滿美式風格，若遇上歐美旅客，彷彿身處國外。2.三館的房間有觀海的半露天陽台。

　　如果幻想中的墾丁行程，是沐浴在陽光下，帶毛小孩入住一間只聽得到浪濤聲、沒有嘈雜人聲的民宿，不用走很遠就可以到海邊戲水或衝浪，隔天一早睡到自然醒再吃早午餐，那麼位在滿州佳樂水的Summer Point就是最適合的住宿選擇。

　　留著成熟落腮鬍，臉上總是掛著親切笑容的民宿主人Chris，散發著如同墾丁陽光般熱情的溫度。從高雄來到墾丁絕非偶然，曾經是救生員，以及帆船、輕艇、衝浪3項教練的他，注定離不開海洋。因為喜歡衝浪，想要住在隨時可以衝浪的海邊，相較南灣地區，佳樂水起浪的時機與頻率較多。再加上Chris是外文系畢業，使得朋友常介紹外國友人來墾丁，請他指導衝浪技巧，民宿便慢慢成形。

　　因為自己姓夏，聽從外國朋友建議民宿取名「Summer Point」，並有著一個浪漫的中文名字「夏日波影」。目前共有3館，都在佳樂水且相隔不遠。一館是沒有面海的平房，房間用溫和中性的色系呈現典雅的風格；二館和三館都是獨棟的樓房，一層樓一間房，空間更為寬敞舒適，露天陽台可以一覽有別於南灣地區的海岸景觀。房間充滿主題色系，呈現溫暖又活潑的氛圍，有田野鄉村的綠色加褐色、如深邃海洋般的湛藍，配合大片落地窗的採光，讓室內洋溢度假的閒適感。

毛小孩看過來

帶毛小孩下海游泳，建議狗兒要穿救生衣比較安全。另外並不是很建議帶著毛小孩一起下海衝浪，因為牠們一旦落水易在浪裡翻滾。狗兒的體質不適合吃太鹹，海水鈉含量較高，要注意不要吃到太多海水。

晚起的狗兒依舊有得吃

　　夢想在海邊開咖啡館的Chris，將二館一樓打造成早午餐小餐廳，並且帶入個人的美式風格，廚房空間採開放式，吧檯上方是手寫菜單的大黑板，一旁的牆上掛著全世界的衝浪聖地地圖。小餐廳提供飲料與美式餐點，如漢堡、蛋捲、三明治等，旅客的早餐也是在這裡享用。Chris認為睡飽比早起吃早餐更重要，這才像是在度假，因此希望旅客能夠愈晚吃早餐愈好，將早餐變成名符其實的慵懶早午餐。

　　作為寵物友善民宿，目前Chris自己也有領養好幾隻憨厚老實的大狗，分別駐守在一、二館。或許是佳樂水悠緩的步調感染了牠們，就算旅客進出民宿，狗兒們仍然可以自在放鬆地窩在一角睡覺，除了隨著Chirs進進出出會緊黏著的臘腸犬「小七」。下次來到佳樂水，若有機會，跟著衝浪好手Chris一起與海浪來場約會吧！或者也可以選擇與愛犬，和民宿眾狗兒們攤在陽光下，享受優閒的時光。

民宿主人想跟你說
如果要帶毛小孩出門，應該把牠當成小孩一樣照顧。

民宿資訊

屏東縣恆春鎮滿州鄉港口村茶山路252號
0936-416-006
www.summerpoint.idv.tw
SummerPoint

毛小孩入住資訊
○隻數：最多2隻／房○體型：無限制
○清潔費：300元／隻○保證金：無

房型 時段	二人房（一館）	二人房（二館）
淡季平日	2100～2850元	2800元
淡季假日	2240～3040元	3200元
旺季平日	2240～3040元	3200元
旺季假日	2520～3420元	3600元

旺季定義為6至9月底，以及春吶、春節和連續假期。詳細價格請見官網，三館房型價格請見粉絲頁及私訊洽詢。住宿均含早餐。如有攜帶毛小孩請於訂房時事先告知。

1.二館的房間是獨樓獨間，在Chris的設計下呈現像家的氛圍。2.運用不同燈飾，讓挑高的房間展現不同氣氛。3.房內的桌椅區。

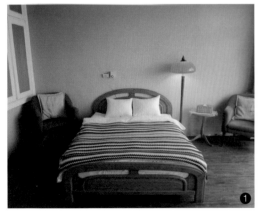

帶毛小孩順遊吧

恆春古城

被列為國家二級古蹟的恆春古城，超過百年歷史，總共有東、南、西、北4座城門，城門之間設有炮台。斑駁的紅磚堆砌綿延的雄厚城牆，訴說著歲月的痕跡。恆春搶孤棚也剛好在東門的旁邊，每年中元節會舉行熱鬧非凡的搶孤活動。

🏠 屏東縣恆春鎮北門路（北門）、東門路縣道200（東門）、中山路（西門）、恆南路（南門）

龍磐公園

屬上升的石灰岩台地，在海水的侵蝕下產生崩崖、石灰岩洞、紅土等特殊地形，樹木也因為強勁的季風無法生長，成為矮灌木和草原景象。站在居高臨下的崖上，眼前是遼闊的太平洋，湛藍的山海景致有著難以言喻的壯觀。遠離市區沒有光害的龍磐草原，是夜晚觀星的好去處。

🏠 台26線佳鵝公路約40公里處

關山

由珊瑚礁岩上升隆起構成的關山，又稱高山巖，海拔約150公尺，沒有遮蔽的寬闊視野是在墾丁欣賞日落的知名景點，也能一覽龍鑾潭至鵝鑾鼻的優美景色。算好時間，在觀景平台卡位，看著火紅的夕陽從天空中慢慢地沒入海平面。

🏠 屏東縣恆春鎮山海里檳榔路17-1號（福德宮）

茶山吊橋

有著紅色冗長橋身的茶山吊橋橫跨港口溪，正好就在河海交會之處，吊橋中央是欣賞港口溪出海的最佳位置。橋下偶有獨木舟划過，在傍晚時分，配上千變萬化的晚霞雲彩，會是墾丁行中難忘的一幅美景。

🏠 佳鵝公路台26線北上與縣道200甲交會處
💲 票價：清潔費10元

更多順遊景點 瓊麻展示館（園區）、後壁湖、出火、風吹沙、籠仔埔草原、南灣、後灣、香蕉灣、白砂灣、佳樂水、墾丁大街

轟立山坡上的繽紛彩色洋樓
八村Villas

不似多數小琉球的民宿位在碼頭鬧區或主幹道路旁，八村位在緩坡上的草原深處，與海臨界。坐擁廣大園區和湛藍海景，搭配多棟色彩活潑的洋樓建築，顏色鮮明卻不衝突，微風徐徐吹來，一如Bossa Nova的慵懶與輕鬆。

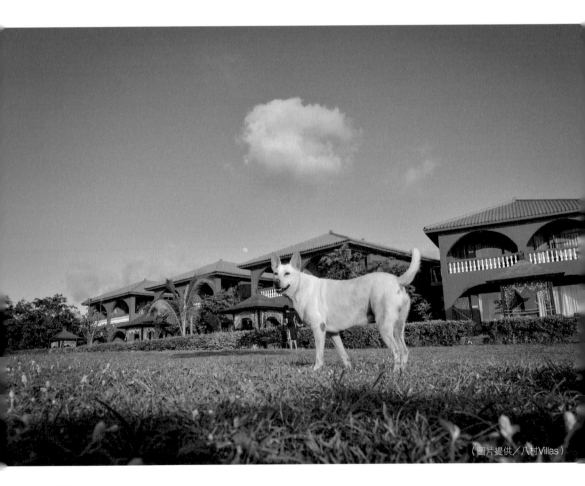

（圖片提供／八村Villas）

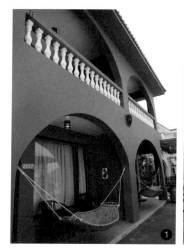

1.一樓房型的房門外就有吊床，散發度假的慵懶。2.八村的廣大園區少不了綠草地，是毛小孩的最愛。

　　所有度假該有的條件，幾乎在臨海的小琉球八村Villas可以一次享受，包含無敵海景、夜晚繁星、浪漫夕陽、如茵草地、南洋風園區、休閒泳池、三溫暖蒸氣室等，更令人窩心的是，這裡可以帶著毛小孩一起造訪，共同譜出一段在南國小島上的完美假期。

　　一切緣起於8位洪家親友為了在逢年過節返鄉時，大家族能有足夠的空間團圓同樂，大家開始構築一個夢想家園，融入想要的休閒設施，合力打造出現在的成果。但由於只有少數時間才會利用，因此後來開始經營民宿業務，與更多旅客分享小琉球的美景。最具代表八村的畫面就是大片草地上，數棟不同色彩的樓房，在藍天下一字排列。在八村極富南洋風格的園區裡，8棟不同顏色的建築代表著各家族成員喜愛的顏色，意外地也讓旅客容易辨別自己的房間。成立之初即開放讓毛小孩入住，因為民宿主人覺得大坪數的綠草皮特別適合讓毛小孩盡情奔跑，後來更有了2隻狗兒「多莉」和「梵思」作為招牌犬。

不用出國也能感受南洋風情

　　八村的房間配置，從二人房、四人房、六人房到最新的十二人房型，不管是多少人一起出遊都能找到最適合的安排。海景房裡均具有幃幔的公主大床，另外從峇里島特地挑選的家具、貝殼裝飾的階梯等，整體搭配呈現南洋度假氣息。園區內許多角落就像是異國風景的剪影，不論是坐在房外的觀景陽台，午後躺在樹影搖曳下的

民宿主人想跟你説
歡迎帶著毛小孩入住，但是不要造成別人的困擾，要有同理心。

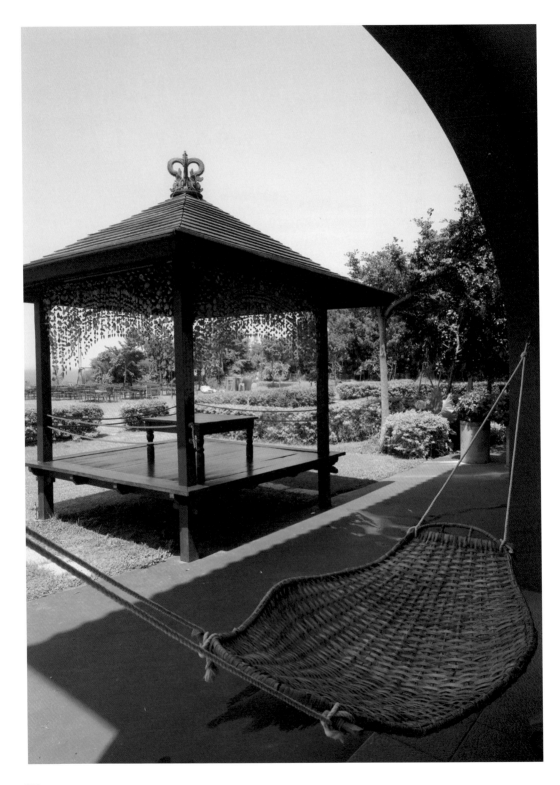

吊床，或是夕陽下斜倚在微風輕拂過的發呆亭，片刻都是重新累積心靈能量的滿足。

　　在服務設備充足與風景壯麗的八村，實在很難感到乏味無聊。若是浮潛不夠盡興或有小孩同行，開放直至晚間的露天泳池也是絕佳去處。泳池畔設有蒸氣室和烤箱室，可讓壓力與煩惱隨熱氣一併蒸發。多種棋類和影片的娛樂室、園區正中央的吧檯飲料區、夜晚星空下的草地露天烤肉，對以大自然為主要旅遊重點的小琉球來說，入住八村的晚上，仍然可以享有精采的夜生活。值得一提的是，在白砂港口附近的琉夏萊旅店（早期的小琉球大飯店）也屬八村經營，入住八村的旅客也可以至該旅店餐廳享用道地風味晚餐。

　　帶上八村自己設計的明信片地圖，探索小琉球鬼斧神工的地形景觀與蔚藍海洋，或是參加八村的套裝行程讓旅行更豐富與便利。夏天是小琉球的旅遊旺季，但其實涼爽的秋天和蕭瑟的冬天也非常適合走訪當地，在沒有季風的影響下，海相穩定適合搭船，浮潛能見度也較夏天來的更好。換句話說，只要帶著歡樂的心，小琉球一年四季都充滿旅遊精采！

民宿資訊

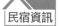

🏠 屏東縣琉球鄉衫福村復興路161之11號
☎ 08-8611188、0933-285616
📧 www.8v.com.tw
📘 小琉球八村villas

毛小孩入住資訊
◆隻數：最多2隻／房 ◆體型：無限制
◆清潔費：中大型犬300元／隻，小型犬200元／隻，請於退房時將費用放置床頭給清潔人員
◆保證金：無

時段 房型	二人房	四人房	六人房	十二人房
定價	6200元	7200～8000元	9600元	21600元

除六人房無法加床，其他房型均可加床。平日價格為定價7折，詳細價格請向民宿洽詢。住宿均含早餐。

1.許多家具帶有峇里島南洋風，浪漫的公主床擄獲女性旅客的心。2.一顆顆貝殼串起的浴室門簾。3.休閒游泳池讓旅客白天夜晚都能玩水。

屏東·小琉球

貨櫃屋組成的異想空間
芭扎民宿

原以為貨櫃屋裡面應該相當簡陋,空間窄小難行,但在設計師的巧手下,運用了數個貨櫃,竟能展現出麻雀雖小,五臟俱全的舒適空間,提供獨特的住宿經驗。

　　馬路旁，整齊方正的白屋坐落在一片有著南洋風造景的綠地上，門口的芭蕉雄糾糾氣昂昂，石板踏階整齊排列好似歡迎著旅客的到來。長方形的屋子直向與橫向高低錯落，形成獨特的建築美感。走進細細一瞧，原來這些都是用貨櫃相連而成。

　　有著一身黝黑皮膚的民宿主人阿銘，為了陪伴父母而放棄離開小琉球出外發展的機會，藉由經營民宿，介紹小琉球的美給新朋友。從小跟著住家旁邊的市場，有著同樣的作息長大，芭扎民宿的命名，即是來自英文的「bazaar」，中文意思就是「市場」。一開始他改造位在小琉球市場旁的3間相連小屋作為芭扎原館，幾年後將因為雙親年紀漸長而無法再勞作的農地加以利用成為芭扎綠丘館。原本阿銘只是想將貨櫃作為倉儲用途，經過設計師的靈感發

1.將貨櫃屋的屋頂加以運用作為夜晚觀星平台。2.每個貨櫃屋房型都有獨立進出的門，各組旅客間互不打擾。3.巨大的綠色蕉葉與方正的貨櫃屋形成一幅美麗風景。

揮，成為與眾不同的住宿體驗。本身就愛狗也養狗的設計師，把自己當成旅客，設計發想結合了會攜帶毛小孩入住的旅客需求，規畫草地和景觀庭園。這讓本來就抱持動物與自然是可以融合在一起的阿銘，無心插柳開始接待毛小孩與旅客一起入住。

小小空間，大大驚喜

由5個貨櫃組成獨立進出的2間四人房與一間二人房，阿銘以家的概念來構想民宿內部設計，不同的牆色搭配簡單溫馨的木製家具，洋溢青春自然氣息。其中以2個貨櫃成L型連結相通的四人房，

1.位在小琉球市場旁的芭扎原館適合多人入住。此房最多可容納8人。

2.貨櫃屋房型裡的洗手台。

3.迷你貨櫃屋裡的空間設備一應俱全。

具備客廳、吧廚、小庭院,且2張雙人床各位在不同貨櫃隔間裡,讓入住的旅客彼此之間保有些許隱私空間。床的正前方牆上設計有觀景小窗,一早醒來就能看見窗外庭園的綠意盎然。浴室外的私人小陽台,是特別為了旅客晾曬浮潛後的濕衣服和泳裝所設計。在貨櫃的上方空間,攀爬梯子而上,是夜晚觀星平台的最佳去處。若是帶著毛小孩從海邊玩水踏浪歸來,可以先在庭院加裝的水龍頭先行沖洗再進房,非常便利。

　　位在小琉球市場一旁的芭扎原館是現代水泥建築,房間可以容納的人數更多。少了青青小草地,但是卻充滿旺盛的在地生命力。清晨5、6點即開張的早市,直到中午時刻仍然可以找到在地美味小吃。熟稔小琉球的阿銘,除了提供包含船票、機車、夜晚古厝BBQ等套裝行程,也會帶旅客走訪潮間帶以及夜間探遊,觀星賞月,感受島嶼慢活的精采時刻。

民宿主人想跟你説
小琉球是很適合帶毛小孩來玩的,所以歡樂地帶牠們來玩吧。

民宿資訊

🏠 屏東縣琉球鄉中山路92-9號
☎ 0975-080-788
ℯ bazar.idv.tw
f 小琉球芭扎民宿官方粉絲團

毛小孩入住資訊
🐾隻數:最多2隻／房 🐾體型:限中、小型犬,如有其他需求可與民宿主人溝通。
🐾清潔費:600元／隻 🐾保證金:無

時段 \ 房型	芭扎館四人房	綠丘館二人房	綠丘館四人房
平日	3500元	2600元	3600元
假日	3900元	3000元	4000元

加床及其他包套優惠價格請見民宿官網。住宿均含早餐。

帶毛小孩順遊吧

蛤板灣(威尼斯海灘)

小琉球的海岸多屬珊瑚礁岩岸,蛤板灣是小琉球最大的沙岸海灘,長約100公尺。因為位在小琉球的西側,所以可以看到優美的夕陽。躺在貝殼沙沙灘上欣賞日落時的魔幻景色,不難理解為何有威尼斯海灘的美名。小琉球的自然景點都是可以帶毛小孩同行的,快樂地租摩托車環島一圈吧!

🏠 屏東縣琉球鄉的環島公路上(烏鬼洞與山豬溝之間)

更多順遊景點 中澳沙灘、龍蝦洞、烏鬼洞、山豬溝、杉福生態廊道、杉福沙灘、望海亭、美人洞、白燈塔

毛小孩去旅行

東部

看看山、看看海，

我喜歡這些味道，也喜歡遼闊的大自然，讓我們盡情奔跑。

花蓮·市區

復古簡約的黑白空間
白狗公寓
Amo' B&B

一排老舊的透天厝中，唯有其中一間像是被白漆傾倒般素面淨白。推開大門，就如走入了非黑即白的世界。點綴其中的懷舊風格家具與裝飾，構築出一個復古與時尚交織的公寓式民宿，這裡不是台北東區，而是花蓮的市區。

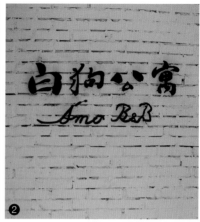

1.提供給房客使用的特別訂製杯子，上面有招牌犬「阿毛」的畫像。（圖片提供／白狗公寓）2.白狗公寓除了空間設計為黑白色調之外，連招牌都是徹底的黑與白。

　　在鋪著仿古馬賽克地磚的一樓客廳，成對卻不同組的桌椅各自散發獨有的光芒。儘管像隨意被擺放，但是在空間深長的老房子裡，絕佳地切割出好幾處讓旅客自在休憩的角落。從CD櫃中隨意挑選一張古典音樂播放，感受夏天時吹入屋內的陣陣南風，只要閉上眼，疲憊的身心瞬間獲得療癒。

　　白狗公寓是三十幾年的老房子，也是在台北從事室內設計多年的戴先生退休之後的生活重心。因為愛上花蓮的海與氣候，他和太太買下這棟已不能住人的老公寓，將內部徹底改造設計，運用設計人最愛的白色與黑色當作空間底色，和極具復古風味的家具與通透採光彼此襯托，讓旅客猶如來到一個有非常品味的家。不少家具是在被丟棄的邊緣時，經由戴先生搶救並請專人重新修復，背後充滿時光歲月的故事。

　　客房大部分的空間都是黑與白，搭配簡單設計的家具，給人相當清爽的感覺。而在一片黑白中，唯獨每間房間角落的椅子是其他色系，且多為懷舊的木製椅子或藤椅，畫龍點睛的色彩為黑白房間帶來一股暖意，不得不佩服戴先生的設計創新。房間裡的燈具、吹風機、浴室裡的蓮蓬頭也是隱藏版驚喜，重現舊時年代的風格美學。

毛小孩看過來

一樓客廳的最後方有個露天景觀小院子，但是民宿主人不建議讓毛小孩來這裡上廁所，因為栽種的植物容易枯萎，請大家先帶毛小孩在外面上完廁所再回來喔！

延續對毛小孩無條件的愛

不難發現客廳牆上掛著幾幅畫像，主角是一隻有著水汪汪大眼睛的白色狐狸犬，這便是戴先生的愛犬「阿毛」。把阿毛當作永遠的3歲小孩看待，戴先生自從多年前養了牠之後，就再也沒有上過高級餐廳，也捨棄了出國旅遊；此外因為先前工作緣故，經常出門在外，要找尋對寵物友善的住宿環境也相當灰心難過，很多時候是家人睡民宿，他和阿毛獨自睡車上。後來開民宿，就想好一定要讓大家帶毛小孩一起入住，為友善的環境注入新血。

雖然阿毛長得非常漂亮，一雙大眼惹人憐愛，但由於牠生性膽小，沒辦法跟陌生人或狗接近，所以無法當民宿迎賓狗。為了彌補阿毛無法當迎賓狗的缺憾，戴先生特別幫每位房客準備了印有阿毛可愛畫像的杯子和毛巾，民宿更以阿毛的諧音Amo來命名，在西班牙文裡的意思是「無條件的愛」，如同每隻忠心陪伴的毛小孩，與人之間互相展現付出無私的愛。

民宿主人想跟你說
歡迎帶狗狗一起來花蓮，花蓮的大山大水很漂亮，真的不輸國外！

1. 少見的三人房型，除了雙人床外，旁邊還有一張單人床。
2. 房間沒有過多的裝飾，床頭燈一打開，就有滿室的溫暖。

民宿資訊

🏠 花蓮縣花蓮市仁愛街60號
☎ 0972-708-506
f Amo' B&B 白+狗=公寓

毛小孩入住資訊
- 隻數：無限制
- 體型：無限制
- 清潔費：200元／隻
- 保證金：無

時段＼房型	二人房	三人房	四人房
平日	1800～2000元	2400～2700元	3200元
假日	2200～2400元	2700～3000元	3600元
定價	3600～3800元	4200～4500元	6000元

住宿均含每人50元早餐券

台灣第一家寵物友善民宿

白陽山莊

一隻來自美國的導盲犬，牠所幫助的不只是一個人，而是一個家庭及更好的寵物友善環境。這樣的養分滋潤了花蓮吉安不受打擾的一方天地，讓人和毛小孩都會有種回家的安心感。

（圖片提供／白陽山莊）

1.溫馴又聰慧的「Polo」（右）是喬媽和白陽山莊的守護者。2.喬媽為旅客和毛小孩打造的獨棟餐廳，白天陽光透過落地窗灑落如同白陽山莊之名。

提到台灣的寵物友善民宿，「白陽山莊」是很多人腦中前幾名蹦出的名字。落腳於花蓮吉安鄉，由民宿女主人喬媽和其子女一起規畫經營，至今已超過十年，累積了數不清的老客人，接待超過上千隻毛小孩，一切的開端都緣繫於一隻導盲犬。

因為遺傳性的視網膜病變，喬媽的人生從弱視逐漸走向全盲，當時從事的按摩工作也因為手受傷而宣告終止。為了申請導盲犬，她專程前往美國，結識了台灣第七隻導盲犬——Polo。在那個對導盲犬還很陌生的年代，喬媽帶著Polo出入公共場合，總是不受餐廳和旅館的歡迎，讓她倍感難過與沮喪。這時已經回到花蓮老家開始經營民宿的她，為了讓大家可以開心地和毛小孩一起出遊，也為了Polo，決定將民宿開放讓毛小孩入住。

曾經，遇到不懂得尊重、放任毛小孩的旅客，喬媽一度失落無力，但想到老客人的支持打氣，還有腳邊乖巧的Polo，就會咬著牙堅持下去，老客人甚至會默默替他們宣導正確的寵物入住注意事項。而作為民宿的招牌犬，喬媽說，聰慧貼心的Polo會擔任和事佬，多次在家人間有爭執時，現身磨蹭當事人，讓人想吵下去也難。一路勝任喬媽最貼身的陪伴，Polo因為年紀大了，在2015年生了一場大病，開刀的中間過程讓喬媽深刻體悟到，輪到她為Polo付出的那種感覺無比踏實。Polo平時總是靜靜地在旁聆聽，只要喬媽講到牠，原本閉目養神的牠就會有所反應，有時張開眼睛，有時輕搖尾巴，像是在回應喬媽對牠滿滿的愛。

各式服務貼心準備

地處清幽山腳下，又位於3條步道的中心點，占地寬廣的白陽山莊，提供一個旅客與毛小孩入住的絕佳環境。房間以大地色調的歐式風格為主要設計理念，窗外就是大片的青青綠地讓狗兒盡情跑跳，彷彿帶著毛小孩在國外度假。為了便利旅客攜帶各種體型的毛小孩一起漫步在青山綠水間，民宿免費出借腳踏車、寵物推車與寵物救生衣。毛小孩玩瘋玩髒了，也有洗澡區和理毛區可以還原乾淨整潔的樣貌。

另外為了讓大家享有更舒適的環境，喬媽不惜打造一個擁有大片落地窗的獨棟餐廳，陽光灑滿整個空間，如同白陽山莊的命名，讓來自各地的旅客和毛小孩都可以在這裡分享交流。餐廳裡更設置了照片牆與寵物書籍區，哪怕天氣不好，也可以和毛小孩享受花蓮靜好的優閒時光。

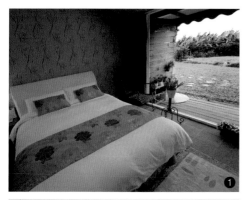

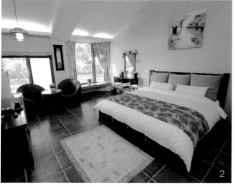

1.房間走歐式風格，獨棟木屋外面就是綠茵草地。（圖片提供／白陽山莊）
2.每間房間的設計都不一樣，讓旅客每次有不同的入住選擇。（圖片提供／白陽山莊）

民宿資訊

🏠 花蓮縣吉安鄉山下路258號
☎ 0912-488-328
✉ www.whitesun.com.tw
f 花蓮白陽山莊（寵物民宿）

毛小孩入住資訊
🐾 隻數：無限制
🐾 體型：無限制
🐾 清潔費：9公斤以下狗狗200元／隻，9公斤以上300元／隻，第三晚免收費。
🐾 保證金：無。

時段 \ 房型	二人房	四人房
平日	1800~2800元	2800元
假日	2200~3400元	3400元
春節	3600~5600元	5600元

住宿均附早餐

花蓮·吉安

坐擁五鄉鎮美景的向陽處
雲頂精緻民宿

離花蓮市區約10分鐘車程，車子爬上一個小山坡，如同一件精雕細琢的大型藝術品，以數千塊人造文化石打造的雲頂精緻民宿矗立在眼前，更讓人驚豔的是一覽無遺的遼闊風景。

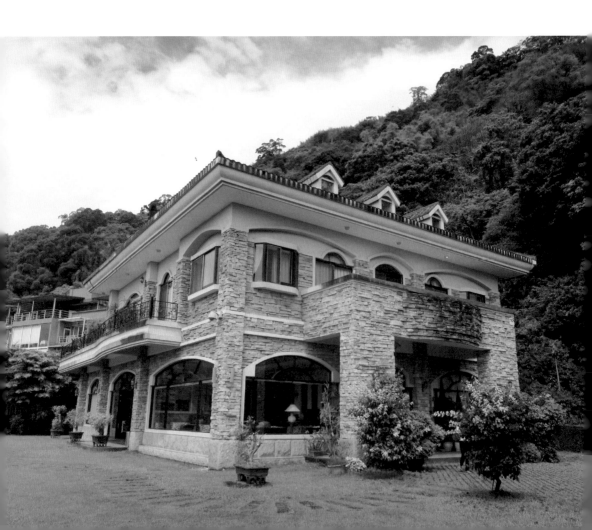

1.庭院前方特別設置了一排露天座椅區，供旅客眺望花蓮景色。

2.民宿招牌犬阿德。（圖片提供／雲頂精緻民宿）

　　捧著一杯咖啡，坐在雲頂精緻民宿草坪上的露天座位區，毛小孩在一旁草地上來回自在奔跑。不管是白天還是夜晚，眼前寬廣無際的花蓮景色總是令人心曠神怡。原本只是用來自住的房子，受到當前美景的感召決定開放與大眾分享，保有如家居般舒適的住宿環境，卻多了一番精緻的享受。

　　民宿所在的山坡海拔雖僅180公尺，但位處向陽坡，前方無其他遮蔽物，因此擁有得天獨厚的絕佳視野，再加上建築物大方氣派的外觀，頗有睥睨群雄的姿態。大片玻璃窗讓寬闊的客廳採光充足，隨意找個沙發就是看書報的好位置。房型分為山景和夜景房，在每間房的家具上雖然刻意展現不同的特色差異，卻也流露出貫徹一致的素雅現代設計風格。其中最熱門的浪漫夜景雙人房，獨占廣角視

野的夜景，花蓮市、壽豐、吉安、秀林、新城5個鄉鎮加總的風景盡收眼底。在戶外草坪上的木製平台享用活力早餐，配著開闊無束的壯麗鄉野風情，若天氣好，還能眺望閃耀著太陽光輝的太平洋。

這裡是我們的新的開始

因為遠方朋友要來住宿前的一個疑問，自己也有養狗的民宿主人張舜彬一句「把狗兒一起帶來啊」，開啟了寵物友善民宿的經營，成就毛小孩在草地上開心玩耍的幸福畫面。愛狗成痴的他，強調讓毛小孩入住就是將心比心，認為愛毛小孩才會一起帶出門，甚至狗兒老了也緊緊帶著，不離不棄。他能做的，就是提供大家一個安穩舒適的過夜處；也因為張舜彬對於不同種類的狗兒個性略知一二，在安排房間時會特別留意和考量到其他旅客。

張舜彬支持領養代替購買的理念，如今深得旅客歡心的民宿公關犬「阿德」、「阿花」，也是他將其從安樂死的命運中拯救出。外表看似兇悍的英國鬥牛犬阿德其實本性乖巧憨厚，因為體質天生

民宿主人想跟你說
帶毛小孩來入住會打折，有養但沒帶來就是原價。

1.快樂公主雙人房。（圖片提供／雲頂精緻民宿）2.玫瑰山景家庭房。（圖片提供／雲頂精緻民宿）3.最熱門的浪漫夜景雙人房。（圖片提供／雲頂精緻民宿）4.甜蜜雙人房。（圖片提供／雲頂精緻民宿）

不佳，過去被棄養4次，朋友的一通電話讓張舜彬想也沒想的搭機飛往台中收養，在阿德預定安樂死前一天接出牠。身形比阿德大些的阿花，其實內心仍像個小女生，非常會撒嬌，甚至還會搶鏡頭。不少人專程來看阿德、阿花，甚至特別受到外國旅客的喜愛，成為他們來台灣最美的風景之一。掛著自己的名牌，在雲頂民宿重獲新生的阿德和阿花，就在門口期待著旅客的再次光臨。

民宿資訊

🏠 花蓮縣吉安鄉太昌村山邊136之2號
☎ 0920-577-366
📧 www.cloudtop.com.tw
📘 雲頂精緻民宿（友善寵物）

毛小孩入住資訊
🐾隻數：無限制🐾體型：無限制
🐾清潔費：無🐾保證金：無
🐾大型犬限定入住一樓房型，小型犬不拘

時段\房型	二人房	四人房
平日	3150～4760元	3850～4500元
假日	3600～5440元	4400～5200元
春節	4800～6800元	5800～6500元

加床詳細價格請見官網。住宿均含早餐。

庭院的草地可讓毛小孩全力奔跑，旅客則在一旁的座椅休息觀看風景。

她曾夢想成為動物園管理員
干城小鎮

就像徜徉在國外鄉村間，和心愛的毛小孩一起在吉安鄉的自行車道迂迴悠遊，累了就回到有青青綠草皮的庭院，在躺椅上享受最棒的視野，一覽山野間的無敵美景。

　　車子彎進了幽靜的鄉間小路，兩旁的景色是如畫般的綿延群山與排排綠樹。循著干城小鎮的地址，最後停在一幢好似在電影裡才會出現的美式建築，白窗的線條與庭院的白柵欄尤具辨識度。門前就是綠色自行車步道，繞到房屋後方，則是開闊的山腳鄉間視野，在動靜之間悠然感受洄瀾之美。

　　從小就和家裡的寵物一起長大，甚至夢想未來要當動物園的管理員，民宿主人許惠婷笑說她想天天和動物相處在一起。從台北回

（圖片提供／干城小鎮）

到故鄉花蓮開民宿，落腳吉安鄉干城村，並融入自己最愛的美式鄉村風格和園藝。前庭後院皆有可供毛小孩盡情打滾奔跑的綠油油草地，高大醒目的落羽松揭示季節的變化，後院一隅除了有女主人的開心農場，還有2張面向山巒與天空的躺椅，夜晚便化身觀星的最佳寶座。

在活力的美式建築中醒來

干城小鎮分為本棟建築與後院的木屋，每間房各有主題色彩來凸顯美式鄉村的活力朝氣。其中最為熱門的房型莫屬本棟的閣樓四

1. 田園四人房以清新活潑的顏色帶出大自然的活力。（圖片提供／干城小鎮）

2. 最特別的閣樓四人房，一個太陽就鑲在藍天白雲的天花板上。

3. 獨棟木屋的雙人房型除了空間大之外，用色也較為浪漫粉嫩。（圖片提供／干城小鎮）

4. 後院的露天躺椅區是賞景觀星的最佳位置。

人房，除了有獨立小客廳與露天浴台，藍天白雲的天花板配上太陽造型燈，在床上一睜開眼就是大晴天。後來打造的獨棟木屋空間較本棟房間來的大，獨立出入的特點也深受旅客喜愛，其中有2間還備有浴缸。

　　在本棟的客廳，住著4隻出入自由的貓咪，旅客需留意毛小孩與牠們的互動。貼心的許惠婷會提供寵物用品袋給有攜帶毛小孩的旅客，內含毛巾、塑膠袋、濕紙巾等。另外民宿也有供旅客免費騎乘的腳踏車，帶著毛小孩一起漫遊附近3條自行車道，消磨美好度假時光。

❹

民宿資訊

🏠 花蓮縣吉安鄉干城一街305號
☎ 03-8538811、0936-181-020
📧 www.tw305.com
f 花蓮民宿干城小鎮

毛小孩入住資訊
🐾 隻數：需視欲訂房型來溝通入住隻數
🐾 體型：無限制，但大型犬有限定房型
🐾 清潔費：300元／隻（春節期間500元／隻）
🐾 保證金：1000元
🐾 詳細寵物同宿公約請見官網

時段 \ 房型	二人房	四人房
平日	2000～2800元	2600～3400元
暑假平日	2400～3200元	2800～4000元
假日	2600～3400元	3000～4200元
春節	3800～5000元	4500～5800元

住宿均含早餐。

民宿主人想跟你説
大家一起愛護民宿及周邊環境，保持乾淨，讓經營者有繼續做下去的動力。

花蓮·壽豐

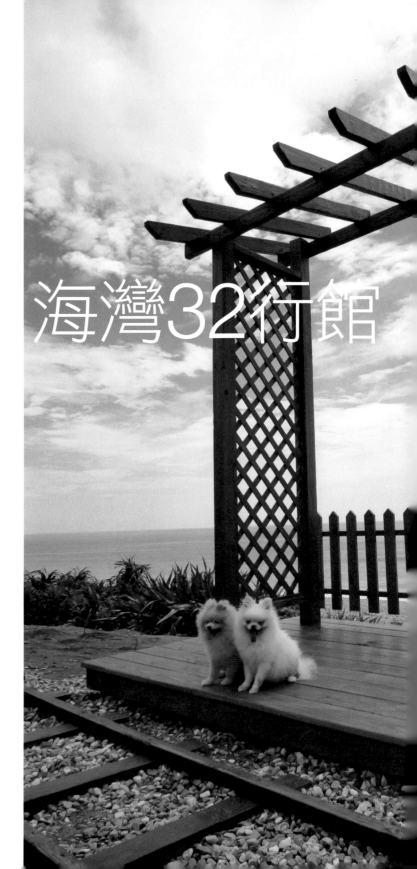

海灣32行館

藍天、草地、無敵海景一應俱全

只要住過海灣32行館，一定還會想要再回訪。除了舒適的房間環境與獨特的園區景觀設計，更重要的是，那裡有海的湛藍與天的晨光，每刻都是會深深烙印在心中的風景。

1.一樓走廊的大熊玩偶布置，牆上照片細數著海灣32行館的過往。2.夜晚打燈的LOVE造景水池。3.在園區一隅的躺椅區來個日光浴吧。

距花蓮市區僅10分鐘車程，矗立在臨太平洋的緩坡上，天然石材打造出沉穩厚實的海灣32行館，是東海岸欣賞無敵海景的口碑民宿。來到這裡，每個映入眼簾的日夜畫面都心曠神怡。不僅放眼望去是心之嚮往的大海，園區大片草坪與順勢地形的景觀設計，直通海邊的石階小徑，都是與毛小孩一起度假的夢幻條件。

民宿主人薛時代最早是在縱谷山線經營民宿，那時多數的訂房旅客總是劈頭就問「能不能看到海？」，這讓從小看著海長大的他相當不解。在恍然大悟都市人對海洋的渴求後，學藝術的他開始實踐一個海邊民宿的夢。從海灣32行館建蓋到完成，自己養的2隻大狗每天陪伴左右，意義深重。開放讓毛小孩入住乃是擔心讓旅客度假時不捨看著在家的毛小孩照片，背後更有員工投票的支持。開業至今最大的收穫就是，逢年過節會收到不少用自家毛小孩照片素材做成的賀卡，捎來寒冬裡的一股暖流。現今民宿也有一隻狗兒「妞妞」，溫順親人，有時更充當地陪，一起和旅客去海邊探險。

帶給我們甜蜜幸福的所在

海灣32行館的每間房都有大片落地窗、獨立陽台、泡澡浴缸，背景正是那無垠的海天一色。房間空間寬闊，甚至還規畫有更衣間，木頭的家具色調在自然採光下呈現不凡質感，豪華雙人房更彷彿置身高級飯店。若是入住一樓房間，還有獨立的小草地，正適合毛小孩蹓躂。

園區廣大的造景綠地草坪，薛時代靈機一動設計了許多意象裝置，如有情樹、白色鐘樓、休憩躺椅、鞦韆、車站、LOVE水池等，讓幸福滿溢每個旅客心頭，更吸引新人來此取景拍攝婚紗與戶外婚禮包場。搭配自然光影變化，每一處都是和毛小孩合影留下甜蜜回憶的最適角落。

　　入住的片刻光陰中，最令人著迷的就是海洋與天光的萬種風情。無論是從海平面升起的日出、傍晚一抹嬌羞的晚霞、夜幕低垂後的月昇，在白色浪花間，細啜大自然變化的莫名感動。若運氣夠好，還能遇上爽朗健談的薛時代，聽他娓娓道來曾在海灣32行館發生的奇妙軼事。

民宿主人想跟你説

狗狗是我們最忠實的朋友，養了牠，就好好帶著牠，給牠最好的。每天看到牠快樂的樣子，也等於你快樂的樣子。

民宿資訊

⌂ 花蓮縣壽豐鄉鹽寮村大橋32號
☎ 0932-743-232
ℯ www.hw32.com
f 花蓮海灣32行館

毛小孩入住資訊
🐾隻數：最多2隻／房🐾體型：無限制
🐾清潔費：小、中型犬300元／隻、大型犬500元／隻🐾保證金：無

房型 時段	二人房	豪華雙人房	四人房
平日	3800元	7800元	4800元
假日	4600元	8600元	5600元
春節	7200元	12000元	8200元

詳細價格請見官網。住宿均含早餐。

1.寬敞的四人房型，房間的整體質感不輸高級飯店。2.浴室裡有可以一邊泡澡一邊看海看星星的海景浴缸。3.廣大的園區是毛小孩的歡樂天地。4.民宿一旁的小徑可以直通海邊。5.園區內的造景之一。

帶毛小孩順遊吧

花蓮文創園區

整修自花蓮舊酒廠,為推動台灣文化創意產業,成功將歷史建物活化再利用。偌大的園區裡保留釀酒廠、倉庫,注入藝文展館、展演空間、商店、咖啡廳等文化創意展現。平日旅客較少,適合帶著毛小孩在園區裡散步。

🏠 花蓮縣花蓮市中華路144號

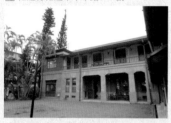

七星潭

曾被稱作月牙灣的小漁村,七星潭並非潭或湖泊。由大小不等礫石形成綿延二十多公里的新月弧形海灣,環抱太平洋美景。當地規畫賞星廣場、港濱自行車道等設施,清晨一睹日出光彩,白天欣賞海天蔚藍,晚上觀看繁星點點。

🏠 花蓮縣新城鄉海岸路

日向廣場

位在花蓮漁港旁,一條巨大抹香鯨石雕是正字地標。廣場上主建築具南歐色彩風格,搭配隨處可見海洋意象藝術設計的驚喜,這裡聚集一些在地伴手禮店家,及活動套裝行程的旅遊業者,希望推廣海洋導覽和漁港生態。廣場旁一座三層樓高的觀景台,可瞭望太平洋和花蓮港的景色。

🏠 花蓮縣花蓮市港濱路35-1號

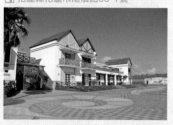

鯉魚潭風景區

位在鯉魚山山腳下的堰塞湖,離花蓮市區非常近。湖水來自地底湧泉,終年清澈。除了一旁的鯉魚山上有森林步道,也可選擇繞著長約5公里的環湖步道漫步,或愜意地騎自行車繞湖。湖上還有天鵝船可以乘坐,直接感受身在泛泛湖中,緩慢的優閒時光。

🏠 花蓮縣壽豐鄉池南村環潭北路100號(台9丙線大約16k東轉入)

知卡宣森林公園

曾為空軍基地,也一度被規畫為苗圃孕育區,可想見其占地廣大。以童話風格作設計主調,正門口的城堡令人童心大發。園區內有原生和水生植物園區、溫室、花園地景迷宮、兒童遊樂區、森林園區、林蔭步道等。不少饒富趣味的裝置藝術也出沒在各個角落,尤其以2隻巨大蜻蜓塑像最為搶眼。

🏠 花蓮縣吉安鄉中正路二段(花蓮監理站對面)
⏰ 正門每日07:30-17:00,東側門與南側門24小時開放

更多順遊景點 北濱公園、鐵道文化園區、烏克麗麗公園、初英自行車道、初英親水生態公園、生態水利步道、佐倉步道、蓮城蓮花廣場、米亞丸溪、客家菸樓

體驗童趣十足的夢境國度
依比鴨鴨
水岸會館

我們潛藏的童心一直都在，只是需要在適當的時刻與地點被喚醒。不管是曾經懷抱公主夢還是超人夢，想感受貴氣皇族抑或純粹像個小孩抱著小鴨玩偶開懷大笑，都能在依比鴨鴨實現夢想，度過美好歡樂的假期。

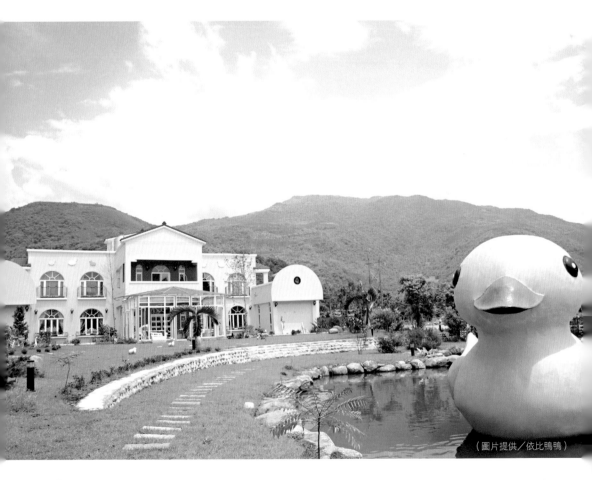

（圖片提供／依比鴨鴨）

　　在花蓮瑞穗鄉中央山脈明媚的山腳下間，有隻高達2公尺的可愛黃色小鴨停駐在一棟黃色造型房屋前的造景池，看似不真實的景象彷彿讓人置身於一個童話故事片段中。但驚喜還不僅如此，穿過門口的玻璃屋來到室內，才發現每間房間各有熟悉的異國特色主題，依比鴨鴨水岸會館就是這樣神奇，把好多個童話故事濃縮在一間歐式建築裡。

　　沒有請任何專業設計師，依比鴨鴨是7年級女生Angel的第二間民宿。身兼美妝圖文部落客的她，包辦所有民宿設計構想，從自己喜歡的主題裡蒐集靈感，不惜砸重本進口國外獨具設計風格的家具

1.每個房間都有搭配其主題的擺設，白雪公主房當然少不了白雪公主和七矮人！2.小朋友最愛的依比鴨鴨房型，牆面上滿滿的可愛黃色小鴨們是由Angel設計繪製。3.毛小孩來到這裡，一定要跟水池裡的小鴨來張可愛的合照。4.庭院裡也可見到鴨子的園藝裝飾。

毛小孩看過來

有帶毛小孩建議入住一樓房型，因為有可以獨立進出房間的門，不用經過大廳，更為方便喔！

1. 印度皇宮房華麗的彩色布幔，想像自己是一天的印度貴族。
2. 艾莉兒房以藍色為主調，彷彿一腳踏進美人魚童話裡的海洋世界。
3. 令少女心迸發的白雪公主房，在浪漫大床上入眠，王子或許會在夢境現身。

擺設，並聘請在地藝術家彩繪與特製裝飾，希望讓來這裡度假的大小朋友奔放滿滿的童心樂趣。喜歡貓咪的她，還養了2隻斯芬克斯貓──豆豆與皮皮，更成為民宿的「嬌」點。

充滿鮮明綠意的園區中，花蓮在地藝術家用玻璃纖維製成中空的3隻小鴨，甚至會隨風在雙心池上漂移。仔細一瞧，小鴨們的眼睛可是用平底鍋做成的呢！而草地中，四處散落的裝置藝術也讓人驚喜連連。民宿外觀和最受歡迎的房型都是取材自黃色小鴨，房間裡小鴨彩繪壁畫的原稿出自於女主人Angel，她還設計了相關的杯子、明信片等小物，讓旅客完整地感受黃色小鴨的魅力。

新鮮餐點裡的小鴨驚喜

二樓的「白雪公主VIP房」絕對是間會讓女孩尖叫一整晚的夢幻房型，房間裡的元素除了可怕的巫婆外應有盡有，鄉村復古風的雙

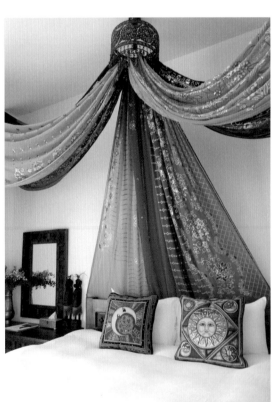

❶ ❸

人床配上鏡面馬車壁貼與精緻吊燈，襯托出典雅大方的風采，露天陽台有從國外運回的公主和七矮人雕像。走進美人魚的海底世界，「艾莉兒房」在細節裡滿溢藍色海洋之感，看著3D立體壁畫和美人魚玩偶一起入眠。「神力超人房」則可讓男生也過足癮，走英倫主題色調，焦點就在陽台的紅色變身電話亭。瀰漫神祕風采的「印度皇宮房」，從天花板垂下的彩色布幔流露些許浪漫與華麗，皇宮瑰麗的立體彩繪令人彷彿置身貴族國度。喜愛泡湯的Angel，為每個房間都設計了獨立的露天泡澡池，一樓的房型皆提供冷熱水，二樓房型雖僅有冷水，但是空間之大足讓小朋友夏天歡樂戲水。

　　除了房型特色外，餐點也是入住依比鴨鴨的重頭戲之一。由Angel媽媽親自下廚烹調，食材採用產地直送或自家栽種的有機蔬果，連雞蛋也是來自家裡的雞場，原味新鮮且餐餐菜色多樣變化。有時若運氣極佳，還有機會看到黃色小鴨造型的餐點出現在眼前喔！

民宿主人想跟你說
開心地帶著毛小孩一起出門吧！

民宿資訊

🏠 花蓮縣瑞穗鄉瑞祥村七賢路50號
☎ 0932-653-235
📧 ibiyaya.bnbhl.net
📘 依比鴨鴨水岸民宿

毛小孩入住資訊
🐾隻數：1隻／房🐾體型：無限制
🐾清潔費：無🐾保證金：無

時段 \ 房型	二人房	四人房	四人VIP套房
平日	3800～4400元	4500元	5700元
假日	4500～5200元	5500元	6700元
春節	5800～6800元	7200元	8800元

住宿含早餐以及下午茶。各間房型、加床或包棟詳細價錢請見官網或利用Facebook詢問。

帶毛小孩順遊吧

馬太鞍濕地

過去曾是阿美族人生活的區域，馬太鞍濕地就位在馬錫山山腳下，是一個天然沼澤濕地，蘊藏豐富的生態環境，現在成為休閒農業區。這裡有規畫完善的步道，和可以登高遠眺整片濕地的涼亭。豐美的自然生態，尤以夏天的蓮花季聞名，蓮花田與遠方山巒有著呵成一氣的綠。最多人聚集的地方位於可坐在石頭上泡腳踩水的芙登溪，現場還有機會看到阿美族傳統捕魚法的示範。

🏠 花蓮縣光復鄉大全村大全街60號

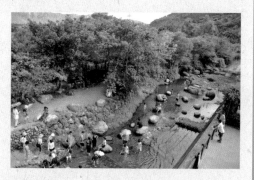

更多順遊景點　瑞穗牧場、吉蒸牧場、光復糖廠、瑞穗北回歸線標誌公園、石梯坪、掃叭石柱、六十石山

台東‧市區

這裡是我們在台東的家
小貓兩三隻

親手製作的美味早餐，將旅客與毛小孩當成朋友一般款待的心，是小貓兩三隻民宿的正字標記。當然，如同名字，這裡還有年輕民宿主人夫妻的愛貓。

　　搭上青年返鄉的列車，在台北因工作認識交往的Kina和Danny，一起回到Kina心心念念的故鄉台東。原本只是規畫開一間餐飲小店，卻因為出遊住宿時帶著貓咪被業者拒絕，而決定轉向經營一間帶著毛小孩也可以開心入住的民宿，並且在餐點上結合Kina的料理烘焙興趣，成為台東知名的寵物友善民宿。

　　從小就與狗兒一起長大的Kina，最喜歡去動物園，她對毛小孩的熱愛，在旅客來到的瞬間展露無遺，親切上前詢問狗兒的名字，讓人頓時感染台東的熱情。她和Danny共領養了5隻花色和個性都不一樣的貓咪，其中黑貓「Kiki」、橘貓「蜜柑」、金吉拉「弟弟」分別因為怕人、怕狗、不喜歡其他的貓，只好留在家中，但是美國短毛貓「妮妮」和三色貓「小雪」，則是親人又脾氣好，成為

毛小孩看過來

若有需要，毛小孩的碗、毛巾都可以向民宿借用。
大門口外砌有一個寵物洗腳池，可讓有需要的毛小孩洗洗腳。
入住的公狗在室內都必須穿著禮貌帶或尿布，以防抬腳做記號的習慣。有需要也可以向民宿借，惟數量並不多。

1.Kina和Danny親自下廚為旅客準備早餐。2.豐盛美味的早餐是熟客高度回流的原因之一。3.「有貓出沒」是小貓兩三隻最吸引旅客入住的特色，圖中是招牌貓之一的「妮妮」。4.招牌貓「小雪」喜歡跟人和狗互動。

1.四人房的牆上有浪漫的花朵，天花板的吊燈為房間畫龍點睛。（圖片提供／小貓兩三隻）2.因房間數並不多，雙人房型常常一房難求。（圖片提供／小貓兩三隻）3.房間內的家具都有經過精心搭配，從碎花和雕花的設計上便能看出。

駐守民宿的招牌貓，是旅客一進門之後的注目焦點，尤其活潑的小雪甚至會不時看中旅客的狗兒，主動上前想要一起玩。

享受當季食材製成的健康早餐

踏入客廳，馬上被明亮整潔的環境所吸引。夫妻倆一開始就立下決心，要顛覆傳統對寵物友善民宿的刻板印象（如氣味明顯、室內髒亂），不僅掃除徹底，更透過外部評鑑，取得好客民宿與SGS國際認證，連來到現場的稽核人員也驚訝一間養貓又可以帶毛小孩入住的民宿，竟能如此清潔乾淨。家具以典雅鄉村風為主調，碎花布沙發、房間裡的花朵壁貼、畫龍點睛的華麗吊燈，凸顯柔美細膩的旅宿氣質。最有特色的就是位在一樓的開放式廚房，參雜了夫妻倆的設計想法而特別訂製，純白的優雅色澤讓準備餐點的過程成為耐人尋味的民宿風景。

早餐是旅客最期待的時刻，也是小貓兩三隻每天最熱鬧和歡樂的時間。Kina和Danny親自下廚，運用台東的當季食材，講究食材真實原味，不添加過多的調味，現做出色香味俱全的西式早餐，

民宿主人想跟你說

希望把毛小孩帶出門住宿或遊玩的人，都要有同理心互相尊重，將心比心想想別人的處境，寵物友善環境會更好！

曾入住小貓兩三隻的毛小孩，占據滿滿一面牆，是支持夫妻倆經營寵物友善民宿的最大動力。（圖片提供／小貓兩三隻）

飲料提供初鹿牛奶和現榨果汁供客人選擇，遇到續住旅客也會特別
留意食材的變化。不同組的旅客間，毛小孩就是早晨時光共通的話
題，早餐時間互相認識與交流育狗經，有時更加入小雪與妮妮，
讓美好的一日就從毛小孩開始。看著一樓樓梯牆面上滿滿盡是曾
入住過的毛小孩拍立得照片，不難聯想有旅客真切地回應Kina和
Danny，「小貓兩三隻就是我們在台東的家」。

民宿資訊

🏠 台東市中興路二段90號
☎ 089-232012、0963-232-023
f 台東民宿-小貓兩三隻

毛小孩入住資訊
🐾隻數：無限制🐾體型：無限制
🐾清潔費：狗兒200元／隻，連續假日300元／
隻，續住100元／隻，其他寵物目前不需。🐾保
證金：無🐾詳細寵物同宿公約請見臉書專頁

時段＼房型	二人房	四人房
平日	1700元	2600元
假日	2000元	3000元
定價	3800元	5200元

除寒暑假及連續3天以上假日外，其他
日期住宿均含早餐。

在太平洋的浪濤聲中甦醒

雲海灣
海景民宿

從雲海灣房間看出去的景致，會讓人忍不住第一眼驚喜尖叫，在看得到海的浴缸裡，一天泡上3次澡也不嫌多，幻想著自己就住在海上郵輪。

 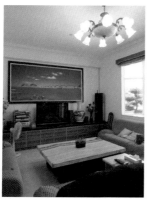

1.獨棟透天的雲海灣，外觀就像一間高級民宅。2.大廳內公用的客廳區域。3.海堤步道沿著海岸線彎出一道弧線。

　　聽到「雲海灣」這個名字，腦中馬上浮現天空中白雲朵朵，繚繞在壯麗海灣之上的景象。來到台東，若是想要找一間感受太平洋呼吸的民宿，這裡就是不二選擇。距離大海只有21公尺，傍晚沿著海堤步道散步，清晨躺在床上就能和枕邊人一起欣賞那從海平面升起的朝日。

　　外觀就像一幢高級民宅，位於台東市的雲海灣離富岡漁港只有不到5分鐘的車程，便利的地理位置和其所具備的景觀，就連歐美旅客也嚮往。因為靠近台東軍用機場志航基地，原本不受青睞的一塊空地，被陳宏雲意外發現眼簾下海灣的美麗與寧靜。仔細考量建材的使用，降低鹽分的破壞，讓雲海灣至今10年仍然亮麗如新。自己養有黃金獵犬，認為不讓毛小孩跟主人一起入住，反而才會流失客人，陳宏雲這樣肯定帶毛小孩一起旅行的意義，且最難忘邊境牧羊犬群的包棟慶生。

日出、月升、戰鬥機

　　一樓客廳圍坐的沙發區，呈現有如家的感覺，柱子上張貼了每天的日出時刻表，方便旅客晨起觀看曙光。房間的裝潢現代居家，除了一間山景房外，剩餘房間全數面海，一進房視線就會聚焦在可瞭望開闊海景的大陽台，以及符合人體工學設計、泡著澡也能恬適看海的大浴缸。一樓的房型，還有獨立造景小花園，最適合帶毛小孩一起入住。就算再累，也一定要走到頂樓的露台，居高感受海

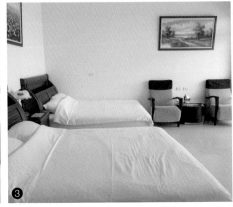

1.符合人體工學的海景泡澡
 浴缸,沒在這裡泡澡看海
 就不算來住過雲海灣。
2.每間房間都有配置的座椅
 區。
3.海景房的床擺放方向皆為
 面海。

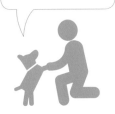

天一色,在波光粼粼中,尋找遠方的綠島和蘭嶼。往左看有富岡漁
港,捕魚季時漁船紛紛出港,夜晚的海面上燈火點點,一輪明月在
夜幕中守護著,原來詩人所稱「海上生明月」便是這番美景;往右
看是綿延的海岸線,漫長的海堤步道勾勒出海灣的形狀。雲海灣貼
心安排將早餐送到房間,在房間陽台或頂樓配著太平洋美景享用,
即使沒有五星級的美味,但也肯定印象深刻。

　　不遠處的志航基地,也能夠在頂樓看個清楚。因為所在地理位
置恰到好處,雲海灣觀看戰鬥機起飛的角度佳且順光適合拍照,意
外成為追機族群中口耳相傳的「第一追機民宿聖地」。遇到基地開
放參觀和表演,曾有將近百名追機人前來。對於平常極少機會可以
觀看戰鬥機起飛的旅客,聽著引擎後燃機的轟隆聲,戰鬥機在眼前
藍天劃過的幾秒鐘,也成為旅行中的一瞬風景。

民宿資訊

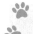

🏠 台東市吉林路二段578號
☎ 089-280199 、0910-499-991
e www.seabay.com.tw
f 雲海灣海景民宿
ID：0910499991

毛小孩入住資訊
◑隻數：無限制◑體型：無限制◑清潔費：100元／隻
◑保證金：無

房型 時段	二人房	四人房
平日	1800～3500元	2800～4500元
假日	2300～4000元	3200～5000元
春節	3800～6800元	4800～7800元

住宿均含早餐。詳細價格請見官網。

帶毛小孩順遊吧

台東森林公園

位於卑南溪出海口，所見盡是綠蔭濃密的樹林和如茵草地，不管是漫步在步道，或在草地上野餐談心，身處優美環境令人身心暢快。最好的方式就是租借自行車，漫遊在廣大公園內。公園裡有3座湖泊「琵琶湖」、「鷺鷥湖」、「活水湖」，與周圍林木輝映呈現自然之美。

🏠 台東市中山路與馬亨亨大道交叉口附近

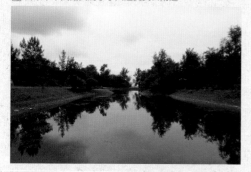

台東鐵道藝術村+鐵花村

因新火車站的啟用，使原本的台東舊火車站和其倉庫重新被改造為緊鄰的2個藝術村，將臺鐵舊倉庫、月台、迴車道、轉車台等完整保留再活化利用，重現過去的時光資產成為藝術文化基地，並用市集、展覽、表演吸引年輕人與遊客，尤以週末假日的午後和夜晚最為熱鬧。

🏠 台東市鐵花路369號

海洋驛站

結合台東傍海的特色和南島原住民文化，台東的海巡署哨所「海洋驛站」利用漂流木搭出可眺望無敵海景的觀景平台、涼亭，和大門口的鯨魚藝術裝置，面海的小花園是海砂坡地搭配廢棄水溝蓋鋪設而成，在這裡看海非常舒適。哨所裡面服務完善，還有展示海洋文化與知識。

🏠 台東市南海路191號
◉ 開放時間：週二至週日08:00-17:00

更多順遊景點 台東糖廠、海濱公園、台東環市自行車道、富岡漁港、小野柳、鯉魚山公園

來台東撒野的女人給予的創作體驗

野女人
創意空間

不定位在單純的民宿,而是一個創作體
驗空間,在這裡可以利用自然素材嘗試
沒有框架的創作,體驗台東最純淨的山
海驚喜。

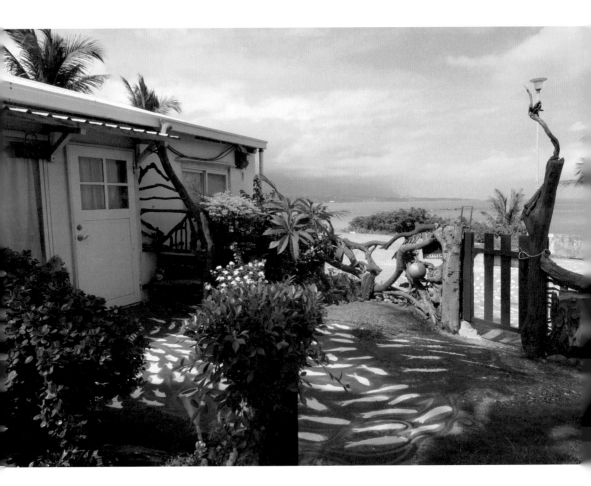

1.海賊灣進門之後的地上畫滿了洄游的魚群。2.寄居蟹沙灘空間的各個房間處處有令人驚喜的手繪海洋壁畫。3.美人魚房真的有美人魚。

　　在台東的卑南海邊，若看見了用漂流木不規則裝飾的藍白色調房子，那肯定就是來到野女人的創意空間了。留著一頭烏黑的飄逸長髮，纖瘦且充滿活力的野女人，散發出藝術家的氣息，自稱是「來台東撒野的女人」，讓創意與想像在孕育豐富資源的海洋邊盡情奔放。

　　二十多年前，野女人在台東旅居的一週裡，恍然大悟自己一生追求的生活品質，就是簡單知足的幸福。一個月後，她從台北移居台東，展開了人生的踏實築夢。積極投入生態與環保教學，陸續成立了數個兼具住宿與創作的體驗空間。其中步行即可達海灘的「海賊灣海灘度假屋」與「寄居蟹沙灘空間」，是喜愛動物的她提供給旅客一個可以帶著毛小孩感受台東原始悸動，貼近在地自然生態的基地。

自然素材 + 野女人 = 創意無限

　　從一個都會女子，到木工、水電、泥作皆觸類旁通的台東野女人，她的設計風格強烈，運用就地隨手可得的廢棄自然素材，化腐朽為再生的驚喜。在空間裡最常看到漂流木枝組合釘成充滿線條的椅子，用椰子殼、漁網、樹皮、月桃葉做成獨一無二的吊燈，充滿繽紛漣漪色彩的床包是野女人親自手染而成。房名也和大海息息相關，如「章魚纏到、螃蟹咬到、被浪打到、寄居蟹的家、水母房、美人魚」等，每間都有各自對應主題的裝飾和海洋彩繪，處處都是

驚喜，就好像在海底世界住上一晚。其中以「寄居蟹的家」一房最受到歡迎，需彎下身鑽進牆壁上的洞才是睡床所在，彷彿自己也是厚殼下的一隻寄居蟹。

期望激發旅客的創作意念，進而也想要自己改造一成不變的家，野女人創作空間提供自由參加的多種客製化體驗，如藍染、樹皮燈等裝飾DIY。也為了讓旅客更貼近台東生活，在看日出與月昇之外，並在生態豐富的潮間帶規畫導覽，還可以淨灘、採海菜。寄居蟹沙灘空間也設有料理餐廳，供旅客預訂風味餐。

說好的不離不棄

在寄居蟹沙灘空間，野女人養了不少動物，其中有著令人不忍身世的莫過於一隻名叫「控肉」的狗兒。超馬好手陳彥博有天在伽

民宿主人想跟你說
這樣的特色創意空間歡迎你帶著毛小孩一起來體驗。

1.當漂流木枝遇上野女人，就成為四處可見的隨興設計創作。2.在水母房與栩栩如生的水母家族壁畫過上一夜。3.每個經過藍染的枕頭套和被套都是獨一無二。

路蘭休憩區親眼目睹控肉被主人遺棄的過程，實在放心不下狗兒難過的追車與哀鳴，於是請野女人協助。在成功接觸對人已經起戒心的控肉後，野女人決心給牠一個永遠幸福的家，與另一隻也是因主人搬家而被遺棄的狗兒「嘎逼」一同作伴。

看到許多有愛心的旅客，甚至有人專門去認養殘障癱瘓的狗兒，幫牠們裝上輪椅後一起旅行，野女人感觸深刻，如果這些人願意為毛小孩付出這麼多，不嫌麻煩地到哪都帶著牠們，那當牠們來到台東時，海賊灣和寄居蟹就永遠是個可以提供牠們放心住宿，一起開心度假的地方。

控肉

民宿資訊

🏠 台東縣卑南鄉富山村漁場191號
☎ 0926-464-567
🅱 blog.xuite.net/senseion20135185/twblog
f 台東寄居蟹沙灘空間
💲 搭配活動套裝為主，價格依照內容不同而定，請向民宿電洽詢問。住宿均含早餐。

毛小孩入住資訊
🐾隻數：無限制🐾體型：無限制🐾清潔費：無🐾保證金：無

帶毛小孩順遊吧

鹿野高台

位處鹿野觀光茶園一帶，因為地勢高聳成為東台灣知名的飛行傘基地，站在高台上能將純樸的田野景色盡收眼底，周圍茶莊則可品著在地優質的茶葉。近年在這裡舉辦的台東國際熱氣球節嘉年華已成為台灣年度指標活動之一，大草原上一顆顆彩色氣球昇天飛翔，吸引大批旅客前來追風。

🏠 台東縣鹿野鄉永安村高台路46號

伽路蘭遊憩區

就在海邊的伽路蘭遊憩區，原本是空軍基地機場的廢棄土置場，經過規畫後利用原始粗獷的漂流木裝置藝術帶出大海的原味，並且設置不少座椅。傍晚在廣大的草地吹海風看海和遛毛小孩。由東海岸藝術創作者定期舉辦的手作市集，更是吸引不少旅客前來參與。

🏠 省道台11線157.7公里處

更多順遊景點　卑南文化公園、卑南大圳水利公園、利吉惡地、初鹿牧場、水往上流、龍田社區

台東·關山

就像打開禮物般令人驚喜
2012禮物盒子

舊時的老房子有些被無情現實弭為平地,但也有不少被妥善保存,抑或換個面貌活出另一個靈魂,2012禮物盒子正屬於最後一個面向。

連綿的花東縱谷是台灣東部自然精華所在，孕育了許多至今仍保有純樸溫度的鄉鎮，和溫暖無拘束的人文風情。其中位在平原地帶的台東關山，曾經是日治時期的重要產業與行政中心，雖然隨著歲月推移，目前吸引旅客造訪的主要特色是關山米和自行車道，但歷史足跡其實也是關山的重要資產。

這棟以濃厚歷史味紅磚砌成的二層樓獨棟式老房子，前身是台東關山鐵路員工宿舍，當遇上來自高雄，勇於挑戰、富冒險精神的方翊，竟搖身一變成為可愛小巧的民宿。在人生的轉捩點上，喜歡嘗試新奇事物的方翊在台東找到了他嚮往許久的生活步調、隨興氣息與自然環境，先後和台鐵承租了3間老屋整修作為民宿。因為他自身和太太也養有一隻巴哥犬，了解出遊找住宿的困難不便，因此開放包棟式的2012禮物盒子給攜帶毛小孩的旅客一起入住。

關山火車站、關山便當、農會超市都在步行5分鐘內可達的範圍內，2012禮物盒子的地利之便不在話下，但方翊和朋友兩人徒手設計、改造的成果才是令人心動入住的誘因。一天僅能有一組旅客入住，最多可住3人，適合情侶、夫妻或三兩好友。這裡也備有吸塵器和除塵拖把，帶毛小孩入住時若有需要，離開前可以稍做清理。

重溫那些年的美好時光

門口的小學椅子是大家共同的童年回憶，推開重新上漆的檜木舊門，一樓是簡約溫馨的客廳和衛浴空間。簡單線條的木製家具與

1.一樓通往二樓的樓梯轉角，有民宿主人自製的書櫃架。

2.看似不起眼的紅磚老舊外觀，隱身在檜木舊門後的是驚喜的再造空間。

老式窗戶勾勒歲月留下的印記。偌大的沙發旁，有貼心準備的小毯子，電視下方令人眼睛一亮的居然是XBOX電動和遊戲片。屋內的設計都是方翊和朋友兩人親力親為完成，雖不是專業師傅，但品質沒有一絲的馬虎。浴室裡是方翊自行組裝的馬桶和馬賽克地磚，洗手台上有舊窗戶做成的鏡子。

沿著樓梯上到二樓，漆著典雅鵝黃色的寢室牆面，搭配乳白色的家具，地板仍留有最原始的花磚。床頭桌利用老式木工工法，一分為二來改造小學生的課桌，同樣廢材利用的還有梳妝桌，以及嵌在樓梯轉角的書籍展示櫃，整體空間流露出懷舊氛圍。

除了2012禮物盒子外，方翊目前也經營位在附近的1919禮物盒子民宿，該老屋是日式木造建築的舊站長宿舍，是少見可以作為住宿一途的歷史建築。另外2015年在池上鄉正式營運的禮物盒子池上青年館，更實踐了他一直以來打造背包客棧的夢想。

1.單純讓旅客睡覺過夜的二樓空間不僅小巧精緻，白天更是採光良好。2.不仔細看，很難一眼發現梳妝桌是利用廢棄的桌子所修復的。3.方翊親手以小學課桌椅改造的床頭櫃。

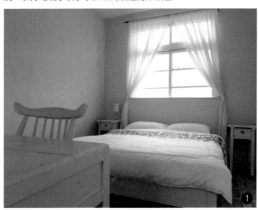

民宿資訊

🏠 台東縣關山鎮博愛路19號
☎ 0910-769-618
📧 www.giftboxhostel.com
📘 台東禮物盒子民宿

毛小孩入住資訊
🐾隻數：無限制🐾體型：無限制🐾清潔費：無🐾保證金：無

時段	房型	包棟（2人）
平日／假日		2000元
住宿不含早餐		

帶毛小孩順遊吧

關山環鎮自行車道

全長12公里，是全台第一座自行車專用道。地勢平坦好騎，老少咸宜。從關山親水公園為起端，附近有自行車出租店。一開始是「親水段」，途經紅石溪和隨四季變化顏色的水稻田；在進入「親山段」後，最高點來到可眺望關山鎮景色的涼亭，繼續往前就會回到親水公園的原點。

🏠 台東縣關山鎮隆盛路1號

大坡池

秀姑巒溪的源頭之一，濕地的物種生態豐富。晴天到訪，天空與群山倒映在沒有一絲漣漪的湖面，宛如山水畫般夢幻的令人屏息。岸邊環圳自行車道規畫良好，可以邊騎邊欣賞不同角度的湖光山色。夏天時會舉行竹筏季，還可體驗竹筏遊湖，別是一番古樸滋味。

🏠 台東縣池上鄉大坡山下

伯朗大道

原只是台東池上鄉一條沒有電線桿的田間小路，卻因廣告而聲名大噪。一片翠綠的稻田，豐收祭時轉化為金黃稻穗海，是農民心中最美的結晶。被稱作「金城武樹」的茄苳樹，是伯朗大道上的焦點。因全年車輛管制，建議騎乘自行車前來。傍晚時分，天空的晚霞與稻田綠浪又是伯朗大道另一個迷人面貌。

🏠 台東縣池上鄉伯朗大道（沿台9線轉197縣道）

更多順遊景點　關山親水公園、池上圳水利公園、禾鴨生態池、台東縣客家文化園區

Part III

Let's play!

毛爸媽出遊經驗分享

5組毛爸媽，帶著各自家裡的毛小孩率性出遊，要如何讓毛小孩玩得盡興、享受出門玩耍的每一刻？快來看看這些毛爸媽有什麼祕密武器或超級實用的經驗分享給你吧！

是誰在調皮‧帶著自由奔放的四隻大狗

 LuLu ／黃金獵犬／男生／12歲　　 圓圓 ／黃金獵犬／女生／11歲

 Jumbo ／哈士奇／男生／13歲　　 Jimmy ／愛爾蘭雪達／男生／8歲

　　出外旅行無論是住民宿或是露營，都會事先告知老闆我們會攜帶4隻大狗狗，雖然能接納4隻大狗的民宿並不多，但還好我們都可以幸運地找到不僅可以帶狗，老闆還非常熱情接待四犬的寵物友善民宿。住民宿時，我們會自備摺疊運輸籠和寵物睡墊，並攜帶掃毛掃把、除臭噴劑和除毛刷；退房前將房間徹底整理一遍，再噴上除臭噴劑以避免狗味殘留在房內，有時都會整理得比check in時還要乾淨（笑）。

LuLu+Jumbo+圓圓+Jimmy

f 是誰在調皮？

b softbobo.pixnet.net/blog

出門的祕密武器

4隻大型犬無論出現在哪裡都非常受人矚目，我們都非常盡可能地避開人潮去一些沒有人煙的荒郊野外，也讓牠們可以不必被耳提面命，所以我提醒不能做什麼，他們出門的祕密武器，我應該就是努力尋找沒有人的溪邊海邊以及找沒有人的草皮讓牠們可以自由且開心地奔跑。

小乙小賴家・最注重季節溫度變化

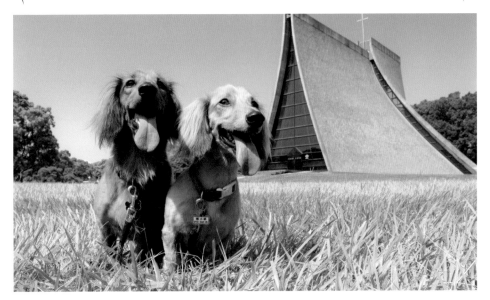

 小賴 ／臘腸犬／約8歲（領養，真實年齡不確定）　　 小乙 ／臘腸犬／4歲

　　大家好，我們是很喜歡帶著毛孩遊台灣的小乙小賴家，從北富貴角到南鵝鑾鼻、從綠島至澎湖，都有我們的足跡。

　　出門遊玩，以過往經驗提醒家長，毛孩散熱不易，所以季節、溫度都須注意！而汽車應該是所有家長主要的交通工具，運輸籠就是不可缺的必備品，做好籠內訓練更是家長的基本功課，讓毛孩安心在籠內休息，更能安全行車，養成上車休息、下車盡情玩樂的好習慣，投宿時也能避免毛孩上床！

小賴&小乙

🅕 帶毛小孩去旅行!!!!
　 小賴&小乙

🅑 dogshower612.
　 pixnet.net/blog

出門的祕密武器

入住民宿時，針對男孩的禮**帽帶**是基本配備，做好環境清潔是國民禮儀喔，乙賴家會帶一瓶**自製雞肉鬆拌飼料**，以防兩傻到新環境不願吃飯。

在戶外景點，乙賴家會準備**蜂蜜水**補充體力，與**雷射筆**轉移失控雙傻的注意力。小賴常因太過動導致腳底破皮，所以在出遊前兩星期剃腳底毛，出遊時剛剛好的毛長度，便可保護腳底。曾經有一次，就因沒幫小賴預留腳底毛長度導致第二天全程都抱著玩⋯⋯乙賴是短腿臘腸，遇到有階梯的景點也會盡量抱起來，以防傷到脊椎！

做好準備，祝大家有一趟回憶滿滿的旅程。

呼呼媽・必備餵水的針筒和狗狗貼身物品

呼呼 ／西施犬／男生／9歲

- 眼睛較凸的西施犬如果前往沙灘，記得攜帶生理食鹽水（可在沙子跑進眼睛裡時使用）。

- 毛髮較長的西施犬很容易勾到落葉或是魔鬼草，建議攜帶針梳以利梳理毛髮。

- 前往的地方如有很多蜿蜒的山路，建議向獸醫師購買狗狗專用的暈車藥。

- 外出時可能會吃過量或吃壞肚子，建議向獸醫購買狗專用止瀉或腸胃舒緩的藥物。

呼呼
f 西施犬呼呼（Shihtzu HuHu）
b blog.sina.com.tw/wardarose/

出門的祕密武器

■ 可攜帶**針筒**餵水給狗狗喝，西施犬此類短吻的狗狗很適合使用針筒餵水。

■ **沾有呼呼尿液的尿布**：除了讓牠在陌生的環境感到安心，也可以告訴呼呼哪邊可以尿尿，以便在陌生的室內環境定點如廁。

■ **有呼呼味道的小毯子**：同樣是用來緩合呼呼情緒；也讓吃完飯、睡覺前的呼呼能在有自己味道的毯子上扭扭。

■ 長程旅行時會攜帶可啃咬較久的**牛奶骨或潔牙骨**。

啾啾家・常帶狗狗外出親近人群

啾啾

f 啾啾

B lee120510.pixnet.net/blog

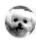 啾啾 ／瑪爾濟斯 ／男生 ／4歲

嗨！大家好，

我是啾啾媽，很開心能有這個機會跟大家分享帶毛小孩出遊的經驗。

因為我跟啾啾爸很喜歡親近大自然，所以在我們家寶貝啾啾1歲前，我們就常常帶著牠外出旅行，讓牠親近人群，有機會跟同伴互動。也因為這樣，啾啾從小對於外面的世界就不陌生，是個社會化很好的小孩，每次出遊也是扮演我們家對外的親善大使。

因為愛啾啾，我們的行程會以啾啾為考量點，規畫適合牠去的地方，放慢腳步用陪伴的想法來玩。

這些年下來，也讓我們獲得另一個心得，旅行不在於去過哪些地方，而在於我們擁有一起度過的美好時光。

找民宿時，我們都會先跟民宿說明有帶毛小孩同行，確定民宿同意接受啾啾一起入住，我們才安心。出門過夜我會幫啾啾準備牠的**睡墊**，一方面是尊重寵物不上床約定，另一方面是啾啾睡在熟悉的睡墊，也會比較安穩。

另外啾啾是公狗，會有尿尿做記號這個習性，所以一進民宿**禮貌帶**一定就要戴上。如果民宿的餐廳是不能讓毛孩入內的，我們就會事先規畫好吃飯的地方，或是分別去吃，一人留在房內陪啾啾。

以上一些小經驗，跟大家分享。

憨憨家・在賞螢時與水蛭的對決

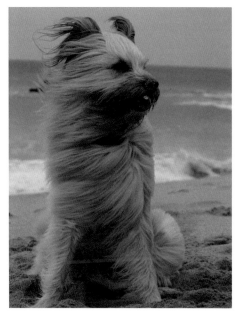

曾經帶憨憨去賞螢火蟲，藉由專業人員的解說教大家如何溫柔地讓螢火蟲停留在手上或狗狗身上，沒多久憨憨就成了一閃一閃的螢火蟲狗狗，但是有趣的背後請注意……螢火蟲棲息地也是水蛭常出沒的地方喔！

憨憨在賞完螢火蟲後就被水蛭上身，幸好只是在肚子上吸血，且水蛭有掉落，只要清理傷口擦上優碘很快就好了，但要記得注意以下幾點：

- 回屋後要幫狗狗**全身檢查**有沒有水蛭的蹤影。
- 狗狗鼻腔內的潮溼環境就是水蛭的最愛，賞螢時儘量**避免讓狗狗嗅聞地面**，因為這時經常就是水蛭入侵狗狗鼻腔的好時機。
- **避免讓狗狗去喝溪水、水溝或山裡的池水**，這些都是水蛭的棲息地。

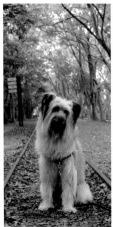

症狀：水蛭會寄生在狗狗的鼻腔黏膜上吸血維生，吸血時會釋放出抗凝血成分，當發現狗狗狂打噴嚏跟流鼻血，應該就是被水蛭寄生了，請儘速送醫。

自行處理方式：因為水蛭喜歡陰涼潮溼的環境，讓狗狗快跑幾圈體溫上升後，馬上將冰塊水放在狗狗鼻子前面，這時要快速抓住不然水蛭很敏感，一次沒抓到就要再過幾天了。

憨憨
Ⓑ swallow2008.pixnet.net/blog

 憨憨 ／混種梗犬 ／男生 ／約7歲（領養，真實年齡不確定）

Part IV

Let's do it!

全台灣 寵物友善民宿列表
狗狗領養／認養網路資訊大統整

除了前篇介紹的優質民宿以外，
你還可以在附錄羅列的民宿中找到理想的旅行住所。
照顧家裡的寶貝毛小孩之餘，我們還可以做些什麼呢？
全台灣其實有不少關於狗狗領養／認養的資訊，
一起來為這個環境出一份力吧！

全台寵物友善民宿

想帶狗狗出門一起旅行，首要得考慮出遊的地點，常因為在網海中搜尋不到適合的住宿，而受限想去的地方。其實台灣各地還是有很多對寵物友好的民宿，在此整理出雖未收錄在書中介紹，但也很想推薦給你的友善民宿，讓旅行有更多選擇。

★ 各家民宿對毛小孩的入住規定不一，請務必於訂房時事先與對方溝通確認，並遵守現場規定，當個好旅客！

北部

民宿名稱	地址	電話
新北		
石山水禪	新北市瑞芳區山尖路54號	02-24961096、02-24249473
三芝親親寵物民宿餐廳	新北市三芝區埔頭里35之1號	02-86352220、0916-517278
牧羊女海邊民宿	新北市三芝區北勢子45-15號2樓	02-26366920、0918-466595
宜蘭		
棕櫚藍	宜蘭縣三星鄉大坑路10-15號	0931-077547
太平山愛琴海	宜蘭縣三星鄉大坑路10-18號	0930-378999、0912-342649
小熊屋	宜蘭縣三星鄉大埔五路83號	0937-245170
樂狗堡	宜蘭縣三星鄉安農北路三段147號	0933-260308、0931-939511
和莊渡假別墅	宜蘭縣五結鄉五結路二段155巷69號	03-9505975、0912-296076
Happy Day 快樂的日子	宜蘭縣五結鄉親河路二段103巷1弄5號	0988-260276
那一小片時光	宜蘭縣五結鄉親河路二段103巷3弄15號	0912-999230
水井町	宜蘭縣冬山鄉水井一路5巷8號	0938-998891
椿禾園民宿（魔法阿嬤）	宜蘭縣冬山鄉武淵一路6巷63號	0982-131954
四季水漾	宜蘭縣冬山鄉武淵二路51號	0927-878729
貝殼屋	宜蘭縣冬山鄉鹿得路51巷31號	0937-245170
帆迎民宿	宜蘭縣頭城鎮協天路596號	0983-709383、0983-710383
雲湘居	宜蘭縣礁溪鄉白雲三路72號	0912-262172
美墅家渡假行館	宜蘭縣礁溪鄉礁溪路三段177號	03-9886933、0912-580633
寓宿	宜蘭縣羅東鎮（羅東夜市旁）	0926-150458、0977-560562
采亨會館	宜蘭縣羅東鎮中山路二段87號	03-9605347、0919-314541
箱根亞蔓尼	宜蘭縣羅東鎮富農路三段3號	0955-820970
The New Days	宜蘭縣蘇澳鎮江夏路53號	03-9962531
桃園		
雲莊渡假山莊	桃園市復興區華陵村11鄰巴陵192-6號	03-3907650、0928-697798
拉拉山嶺鎮景觀度假農場	桃園市復興區華陵村中心路145-3號	03-3912945、0928-036122
苗栗		
綠風山莊	苗栗縣公館鄉福德村福德36-21號	037-238553、0937-845077
攬月莊	苗栗縣公館鄉福德村福德35-2號	037-233305、0932-222237
17號草堂	苗栗縣卓蘭鎮西坪里109-17號	04-25899720、0985-155571
曲中居音樂民宿	苗栗縣南庄鄉中山路96-3號	037-825252、0933-516253
山林雅境	苗栗縣南庄鄉田美村12鄰1號	037-823801
麻吉ㄟ厝	苗栗縣南庄鄉田美村田美二鄰24-59	0939-881743、0920-612615
幸福綠光	苗栗縣南庄鄉南江村小東河17-3號	0958-625275
米堤園休閒民宿	苗栗縣南庄鄉南江村里金館40號	037-824558、0912-433900

中部

民宿名稱	地址	電話
台中		
逢甲極棧	台中市西屯區西屯路268-13號	0979-168590
J&I 逢甲美宿館	台中市西屯區西屯路二段湳子巷9-11號	04-27075852
幸福農莊	台中市新社區中和村龍安21-3號	04-24527929、0975-093100
嵐春峰景觀山莊	台中市新社區中興街112-6號	04-25931659、0979-701659
梅林親水岸	台中市新社區南華街28-1號	04-25931234
柴風寵物民宿	台中市龍井區新庄街二段120巷7號	0937-295165
南投		
清境家園景觀山莊	南投縣仁愛鄉大同村仁和路206-2號	049-2803988、0912-801271
娜嚕彎渡假景觀木屋民宿	南投縣仁愛鄉大同村仁和路206號	049-2803099
寞內花園山莊	南投縣仁愛鄉大同村仁和路219-1號	049-2803810、049-2803811
清境之星樂活民宿	南投縣仁愛鄉大同村壽亭巷25-1號	049-2802156
盧森堡休閒山莊	南投縣仁愛鄉大同村壽亭巷28號	049-2801511、0919-736604
依默獨棟小木屋	南投縣仁愛鄉大同村榮光巷35-1號	049-2803635、0917-671636
優勝美地景觀民宿	南投縣仁愛鄉大同村榮光巷50號	049-2803768
春天花園城堡	南投縣仁愛鄉大同村榮光巷8-8號	049-2803559
白熊屋民宿	南投縣仁愛鄉大同村定遠新村30-1號	0929-891498
水中天民宿	南投縣埔里鎮鯉魚路28-16號	049-2983238、0936-305985
返埔歸真渡假民宿	南投縣埔里鎮中正路126-1號	049-2902822
茉莉民宿	南投縣埔里鎮忠孝路23號	0905-378077
聽濤園	南投縣鹿谷鄉和雅村愛鄉路1-12號	049-2755677
雲林		
華億休閒民宿	雲林縣古坑鄉華山村華山90號	05-5901375、0937-214492
嘉義		
仁義潭溫馨民宿	嘉義縣番路鄉內甕村竹山38-1號	05-2503872、0929-507897

南部

台南		
角樓洋房	台南市中西區北門路一段161巷36號	0981-958346
全美旅驛	台南市中西區民權路二段191號	06-2229629
我們的窩	台南市中西區民權路三段338號3樓之3	0925-527870
台南小茉莉Yellowkite	台南市中西區南寧街120巷20號	0963-663823
黃色風箏	台南市東區東平路131號	0980-381568
肆房 For Room	台南市東區東和路3號	0918-865801

民宿名稱	地址	電話
艾米克	台南市東區崇善十五街8號	06-3356785
彼得兔溫馨小窩	台南市北區成功路120號12樓	0981-958346
星星的鄰居	台南市大內區內江里325-1號	0928-371848
第二個家（牛宅寵物民宿）	台南市永康區成功路172巷76弄16號	0973-698221
秀山園民宿	台南市玉井區三埔里（油礦）83-2號	06-5741524、0932-708225
許願宿	台南市安平區建平七街453巷30號	0938-025175、0911-721577
藝想田開	台南市官田區官田里392號	06-6359451、0963-163998

高雄

北桔熊	高雄市三民區博愛一路12號	0979-390320
元氣小屋	高雄市前鎮區新光路21號B棟	0985-933511、0985-651471
漫步妘端	高雄市苓雅區三多四路63號	0986-591789、0973-126568
888客棧	高雄市新興區民主路（六合夜市旁）	0975-964549
高雄宿喜小屋	高雄市鹽埕區瀨南街248號	0988-510027
山水炎民宿	高雄市六龜區中興里尾庄路55-2號	07-6895257、0911-880057
轉角26	高雄市六龜區寶來二巷18-26號	07-6881233
人字山莊	高雄市美濃區中圳里民權路66-5號	07-6822159、0912-199926

屏東

夕陽紅渡假莊園	屏東縣車城鄉後灣村後灣路3號	08-8825407、0932-508877
An民宿	屏東縣恆春鎮大光路55-6號	0927-383557、0930-332557
初露民宿	屏東縣恆春鎮大光路56-1號	0973-225665
嵐海民宿	屏東縣恆春鎮大光路118之2號	08-8866189、0932-068222
杉山 The Town	屏東縣恆春鎮大光路138號	0983-990955
新芽民宿	屏東縣恆春鎮大埔路48號	08-8899127、0926-684801
羅克阿舍	屏東縣恆春鎮水泉里樹林路6-1號	0911-777558
加油棧寵物民宿	屏東縣恆春鎮坑內路31號	0905-112504
海角天邊	屏東縣恆春鎮坑內路39號	0925-369817
墨風寵物友善民宿	屏東縣恆春鎮坑內路55巷12號	0930-037038
墾丁麗景觀星渡假小木屋	屏東縣恆春鎮坪頂路230號	08-8883249、0911-559478
墾丁南灣渡假飯店	屏東縣恆春鎮南灣路10號	08-8880123、08-8883333
Just Hi 就是海	屏東縣恆春鎮南灣路20號	0972-339660
Q House	屏東縣恆春鎮南灣路26號	0986-238303、0986-606317
蝴蝶旅店	屏東縣恆春鎮南灣路68號	08-8882188、0909-322479
水漁人旅店	屏東縣恆春鎮南灣路220號	0912-891677

民宿名稱	地址	電話
旅行箱子	屏東縣恆春鎮南灣路234號	0985-165234
阿飛衝浪旅店	屏東縣恆春鎮南灣路264號	08-8896640、0970-133501
Awu民宿	屏東縣恆春鎮南灣路266號	08-8882326
柚'z pomelo	屏東縣恆春鎮南灣路850號	0978-578571
小棧民宿	屏東縣恆春鎮南灣路861號	0915-236389、08-8897075
強哥的家	屏東縣恆春鎮南灣路和平巷28號	0925-072380、0989-871544
No.213	屏東縣恆春鎮恆公路21-3號	08-8892088、0963-988088
樂 民宿	屏東縣恆春鎮恆南路6-1號	0981-785566
悠閒花園小木屋	屏東縣恆春鎮恆南路132-1號	0930-960218、0983-533311
毛六寶寵物民宿	屏東縣恆春鎮省北路275號	0956-579656
海洋玫瑰	屏東縣恆春鎮砂島路502號	0975-303976、0935-664838
薔薇庭院	屏東縣恆春鎮砂島路520號	0975-303976、0935-664838
洋老院	屏東縣恆春鎮埔頂路351號	0932-746028
灣境251海景民宿	屏東縣恆春鎮船帆路251號	0923-388598
海的所在	屏東縣恆春鎮船帆路291號	08-8851205、0939-261568
星宇民宿	屏東縣恆春鎮船帆路846巷25-2號	0938-191673
上好旅店	屏東縣恆春鎮墾丁路64號	08-8861448、08-8861449
黑與白時尚會館	屏東縣恆春鎮墾丁路165號	0977-110148
瑪雅之家	屏東縣恆春鎮墾丁路330-6號	08-8861925、0939-588569
窩墾丁	屏東縣恆春鎮墾丁路630號	08-8856920、0980-328350
海園別館	屏東縣恆春鎮墾丁路海濱巷1號	08-8861663、0961-291809
綠野仙蹤	屏東縣恆春鎮龍泉路3巷10號	0927-528150
騏艦藍海灣PADI五星潛水渡假村	屏東縣恆春鎮龍泉路63號	08-8880986、0937-336148
夢蝶寵物生態民宿	屏東縣滿州鄉公館路20號	0978-290379
雨後的彩虹	屏東縣滿州鄉橋頭路51號	0982-766151
大師兄海景小棧	屏東縣琉球鄉三民路2-36號	08-8614631、0965-321555
海豚灣海景民宿	屏東縣琉球鄉三民路276號	0976-398146
珊瑚假期	屏東縣琉球鄉中山路104號	0932-328308、08-8613535
艾哇民宿	屏東縣琉球鄉民生路81號	0937-575545
快樂寵物民宿	屏東縣琉球鄉復興路133-23號	08-8614042、0932-881377

澎湖

大魚的家	澎湖縣馬公市五德里雞母塢230號	06-9951505
傻風旅店	澎湖縣馬公市文化路12-2號	06-9268183、0921-291678
小魚的家	澎湖縣馬公市西衛里西衛83-86號	06-9271515
月牙灣寵物親子民宿	澎湖縣馬公市東衛里5-5號	0958-980053

東部

民宿名稱	地址	電話
台東		
台東吉林YH國際青年旅舍民宿	台東縣台東市吉林路一段2巷27號	089-232322、0930-183557
夏日微風	台東縣台東市更生路820巷36弄3號	0978-963777
踢踏民宿	台東縣台東市知本路二段292巷139號	089-515227、0912-103673
小小民宿	台東縣台東市銀川街78號	089-235224、0977-072853
肉骨頭寵物渡假屋	台東縣台東市錦州街155 號	0983-359362
台東358民宿	台東縣台東市臨海路三段358號	089-353939、0988-543128
愛咪臥客	台東縣太麻里鄉美和村4鄰49號	089-512807、0928-565814
丁一的家	台東縣成功鎮鹽濱路31-8號	0988-349899
米開朗花園民宿	台東縣池上鄉福文村12 鄰文化211-5 號	089-865878、0972-311670
小熊渡假村	台東縣卑南鄉嘉豐村稻葉路40號	089-570707
發現幸福種子	台東縣東河鄉都蘭村舊部21號	089-530479、0987-388094
小島生活	台東縣蘭嶼鄉紅頭村3號	089-731601、0955-313014
花蓮		
Blue 191	花蓮縣花蓮市介林五街191號	0980-410927、0980-410530
楓樺民宿	花蓮縣花蓮市中福路205號	0927-618248
柚子家	花蓮縣花蓮市北濱街43號	0982-326090
幸運草民宿	花蓮縣花蓮市東興二街126號	03-8261365、0921-146805
生活就是	花蓮縣花蓮市東興二街78號	03-8314760、0982-486616
藍天白雲民宿	花蓮縣花蓮市國盛二街9-3號	0931-274118
狗GO快樂	花蓮縣花蓮市球崙二路52巷25號	0933-158888、0933-158803
幸福棉花糖	花蓮縣花蓮市豐村路89-10號	0929-004277、0988-347963
阿金的家（馨鼎寓）	花蓮縣吉安鄉干城一街307號	0975-514839、0928-570873
金澤居	花蓮縣吉安鄉干城二街121號	0921-911299
ciao house 來敲門	花蓮縣吉安鄉永興七街29巷7號	0972-122099
好所在庭園休閒民宿	花蓮縣吉安鄉吉昌二街170巷13號	03-8549640、0920-863118
呼吸民宿	花蓮縣吉安鄉吉祥三街22-2號	0932-654870、0921-098433
花田草弄241	花蓮縣吉安鄉吉興二街241號	03-8533597、0928-299638
南洋風情	花蓮縣吉安鄉廣豐路83巷7號	0918-170594、0910-190636
自然海個性民宿	花蓮縣新城鄉大漢村德莊街4號	0921-870505
花魯閣民宿	花蓮縣新城鄉北埔村光復路225巷20號	03-8268262、0915-959151
東華八號	花蓮縣壽豐鄉平和村三區8號	0912-514159
海中天會館	花蓮縣壽豐鄉鹽寮村大橋36-10號	03-8671389
海明蔚	花蓮縣壽豐鄉鹽寮村福德56號	03-8671088
海元素178	花蓮縣壽豐鄉鹽寮村鹽寮178號	03-8671293、0978-227178
後湖水月	花蓮縣豐濱鄉磯碕村7鄰後湖19號	0933-799557

以領養代替購買，愛是不離不棄！

全台灣狗狗領養／認養
網路資訊大統整

每個人想養的狗兒體型大小、品種、性別都不太一樣，其實有非常多網路管道可以第一手接收狗狗的認養訊息，包含各縣市的公立收容所。只要你肯花一些些時間尋找，有什麼比拯救一個生命更有意義的呢？與毛小孩的相遇不在於哪個時間點，重點是，幸福就從成為一家人的那刻開始。礙於篇幅，以下僅收錄以「狗」為主的認養資訊平台。

★ 如未列出官網，請直接在Facebook上以該平台名稱搜尋。

全國性領養資訊平台

平台名稱	平台網址
行政院農業委員會 動物保護資訊網	animal.coa.gov.tw
全台各地公立收容所一覽表	animal.coa.gov.tw/html/index_09_list.html
我想領養	★
我欲甲你攬條條-貓狗送養區	★
看見seeing	★
Rose的流浪動物花園	★
找家的天使	★
流浪動物花園	www.doghome.org.tw
小型犬送養團	★
我愛米克斯（流浪貓狗認養專頁）	★
台灣動物不再流浪協會	★
牠們想要一個家~請用領養代替購買!	★
台灣公立收容所非官方認養資訊	★
認養與愛護流浪動物愛心實現團	★
領養寵物 拒絕購買 用領養取代購買 Adopt Pets Don't Buy	★
全國推廣動物認領養平台	animal-adoption.coa.gov.tw
認養地圖	www.meetpets.org.tw
寵寵微積	34c.cc/PetShop_7
給我一個家 我會愛你一輩子	★
牠們想要一個家~請用領養代替購買!	★
貓狗免費認養	★
毛小孩不孤單	★
流浪動物認養專區	★
台灣寵物認養協尋資料庫	www.savedogs.org/petfinder/
APA中華民國保護動物協會	★

北台灣領養資訊平台（台北、新北、基隆、宜蘭、桃園、新竹、苗栗）

平台名稱	平台網址
台灣流浪動物救援協會	★
獨立志工送養專頁	★
臺北市動物之家	★
貓狗同樂會【台北市動物之家（非官方）粉絲團】	★
台灣動物協會 Animals Taiwan	★
台北動福協進會認養活動	www.dog99.org.tw
板橋區流浪動物相關資訊（非官方網站）	★
板橋動物之家_志工隊	★
「中和狗狗貓貓認養-中和動物之家」	★
五股動物之家 免費狗狗貓貓認養家	★
淡水動物之家_犬貓免費認養	★
新北市流浪動物生命關懷協會	★
新北市公立收容所 - Unofficial	★
基隆收容所-Unofficial	★
桃園市動物保育協會	★
台灣樂活動物協會	★
小卡貓狗救援志工團	★
史哥的新屋浪浪粉絲團	★
。生命終點→幸福起點。	★
等一個家-桃園市動物保護教育園區 非官方送養專頁	★
宜蘭流浪動物認養專區	★
宜蘭貓狗協尋認養	★
收容所的過客（宜蘭縣流浪動物中途之家粉絲團）	★
寵物認養與救助 （桃園宜蘭以北）	★
新竹流浪動物收容所照片公告區	★
新竹縣家畜疾病防治所 收容動物認領養	163.29.185.173/sca/C/Animal.aspx
新竹流浪動物認養站	★
飛寶找一個家（新竹）	★
☆《北部走失認養狗天堂》★	★
苗栗竹南收容所-Unofficial	★
幸福狗流浪中途（苗栗）	★

中台灣領養資訊平台（彰化、台中、雲林、南投、嘉義）

平台名稱	平台網址
中部走失協尋認養平台 [限台中，彰化，南投，雲林]	★
彰化員林流浪犬收容所	★
台中市動物保護防疫處	goo.gl/hbpVl
犬山居毛孩子們 找家的路（台中）	★
雲林縣關懷動物協會	★
雲林縣動植物防疫所	goo.gl/bgJ7aE
雲林縣流浪動物認養公告-Unofficial	★
西螺流浪貓狗討論站	★
米克斯社區-南投貓狗認養	★
嘉義尋狗網-認養.協尋	★
嘉義市動物守護協會-apacc	★
非官方嘉義縣民雄收容所流浪犬中途之家	★

南台灣領養資訊平台（台南、高雄、屏東）

【南部】流浪阿毛送養找家很幸福專頁。	★
台南尋找走失貓狗。認養貓狗。	★
台南市【善化&灣裡】收容所的孩子	★
社團法人台南市流浪動物愛護協會	★
台南市關懷流浪動物協會	★
SQDC 台南市流浪動物義工協會/送養/認養/貓狗領養專頁	★
烏漆媽黑收容所（台南）	★
寵藝美學寵物生活館（台南）	★
高雄寵物失蹤.認養專區...限高雄	★
幸福國度寵物送養（高雄）	★
社團法人高雄市關懷流浪動物協會	www.kcsaa.org.tw
高雄市流浪動物保育協會	★
2014高雄貓狗 走失/協尋/送養	★
高雄市【壽山&燕巢】收容所	★
高雄市動物保護處	goo.gl/64fc3A
屏科大流浪狗中途之家	★
屏科流浪動物認送養	★
屏東⋯狗狗貓咪 走失尋獲認養 限屏東	★

東台灣領養資訊平台（花蓮、台東）

平台名稱	平台網路
臺東縣動物防疫所	★
台東的狗狗貓貓（走失,領養,協尋,協助....）	★
台東流浪貓狗關懷社	★
花蓮人流浪貓狗志工團	★

離島領養資訊平台

澎湖縣家畜疾病防治所（烏崁流浪動物收容中心）	★
金門寵物認養交流區	★

特定犬種領養資訊平台

台灣鬆獅救援協會	★
喜歡鬆獅不用花大錢.來這看看	★
馬爾濟斯 協尋認養 找個家	★
米格魯協尋與認養社團	★
狐狸狗-走失中途認養PO文專區	★
約克夏 協尋認養找家	★
雪納瑞協尋之認養天地	★
梗類及雪納瑞認養.協尋.急難救助社團	★
雪納瑞認養.送養.救援	★
吉娃娃認養	★
狐狸狗-走失中途認養PO文專區	★
Y貴Y賓幸福中途轉運站（貴賓認養）	★
貴賓狗狗家族（愛貴賓,認養貴賓,送養貴賓,協尋貴賓通通進來吧）	★
我要送養 ™領養_臘腸狗	★
腸腸想找家	★
柴犬秋田領養柴團	★
翻滾吧狗骨頭之認養園地（哈士奇）	★
認養大型犬 （哈士奇.黃金.拉拉.古代.阿富汗.大丹.雪達.狼犬.大白熊.藏敖.高山犬）	★
黃金領養 亮金金	★
狗腳印幸福聯盟（黃金獵犬）	★
拉不拉多領養快樂多多	★

出發!

帶毛小孩去民宿住一晚

全台42家寵物
友善民宿之旅

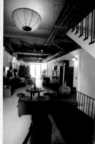

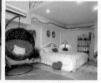

國家圖書館出版品預行編目(CIP)資料

出發!帶毛小孩去民宿住一晚:全台42家寵物友
善民宿之旅 / 葉潔如著. -- 初版. -- 臺北市:四
塊玉文創, 2016.02　面;　公分
ISBN 978-986-5661-59-5(平裝)

1.民宿 2.臺灣遊記 3.寵物飼養
992.6233　　　　　　　　　　　104029220

作　　　者	葉潔如
協　　　力	黃培銘
編　　　輯	鄭婷尹
美術設計	劉錦堂
校　　　對	鄭婷尹、陳思穎
	黃馨慧
發 行 人	程顯灝
總 編 輯	呂增娣
主　　　編	翁瑞祐
編　　　輯	鄭婷尹、邱昌昊
	黃馨慧
美術主編	吳怡嫻
資深美編	劉錦堂
美　　　編	侯心苹
行銷總監	呂增慧
資深行銷	謝儀方
行銷企劃	李承恩、程佳英
發 行 部	侯莉莉
財 務 部	許麗娟、陳美齡
印　　　務	許丁財
出 版 者	四塊玉文創有限公司
總 代 理	三友圖書有限公司
地　　　址	106台北市安和路2段213號4樓
電　　　話	(02) 2377-4155
傳　　　真	(02) 2377-4355
E-mail	service@sanyau.com.tw
郵政劃撥	05844889 三友圖書有限公司
總 經 銷	大和書報圖書股份有限公司
地　　　址	新北市新莊區五工五路2號
電　　　話	(02) 8990-2588
傳　　　真	(02) 2299-7900
製版印刷	皇城廣告印刷事業股份有限公司
初　　　版	2016年2月
一版三刷	2016年10月
定　　　價	新台幣360元
I S B N	978-986-5661-59-5 (平裝)

宜蘭，美好小旅行：
口袋美食╳私房景點╳風格住宿

江明麗 著／高建芳 攝影／定價320元

宜蘭，需要你一步步用心認識。承載歲月風華的老屋，美味且價格實在的小吃，文青最愛的藝文咖啡館，風格多樣的民宿，老少咸宜的觀光工廠、農場……62處宜蘭人眼中、外地人嘴裡不可錯過的美好！

台中‧城市輕旅行：
文創╳美食╳品味一網打盡

林麗娟 著／陳招宗 攝影／定價340元

太陽餅、逢甲夜市、一中街、新社花海之外，台中還有更多好玩、好吃、好看的！舊建築裡的文創魂，景觀迷人的浪漫所在，咖啡職人的本土咖啡，喝茶也可以很新潮……多姿多采的台中和你想的不一樣！

嘉義美好小旅行：
吮指小吃╳懷舊建築╳人文風情

**江明麗 著／何忠誠、高建芳 攝影
定價350元**

老屋改造的風格餐廳，隱身巷弄的文創小店，在地人才知道的私房景點、美味小吃，還要帶你入住風格民宿，體驗在地人文風情。快背起行囊，來去嘉義吃美食，品好茶，住民宿。Have a nice trip！

台南美好小旅行：
老城市。新靈魂。慢時光

凌予 著／定價320元

台南，一個新舊交織的城市。滿溢的溫暖人情味，自在閒適的慢活氛圍。歷史古蹟、新興商店、風格民宿、靜謐咖啡館、夢幻點心、文創好店……59處有故事的景點，給你最不一樣的台南新風景。

台東‧風和日麗：
逛市集╳訪老屋╳賞文創╳玩手作

廖秀靜 著／定價280元

探訪老屋改造的民宿、咖啡館，體驗最夯的手作雜貨鋪、最潮的文創設計店，品嘗異國風味與在地料理，夜宿特色迥異的風格民宿，55處在地人推薦的私房點，帶你賞星望月、踏青漫步、學創作、當文青，一步一腳印，認識台東好風情！

花蓮美好小旅行：
巷弄小吃╳故事建築╳天然美景

江明麗 著／定價320元

在老宅裏回味記憶時光；置身山海邊一睹遼闊美景；大啖巷弄古早味美食，品味藝文咖啡館與異國料理不同的飲食文化；入住風格獨具的旅店；6大主題規畫╳60個必訪景點。花蓮絕對是值得你探訪的城市，一個得天獨厚的好地方。

讚旅行｜世界

東京・裏風景 深旅行：
19條私旅路線，218個風格小店，大滿足的旅程！！

羅恩靜、李荷娜 著／韓曉臻 譯
定價 380 元

賣什麼都不奇怪的書店，從淑女風到搖滾風都有的服飾店，專賣法國老物件的雜貨鋪，奈良美智的咖啡館，每天都大排長龍的甜甜圈……東京的魅力盡在巷弄裡，總有令人會心一笑的小驚喜，讓你忍不住讚嘆道：「啊！這就是東京！」

日本Free Pass自助全攻略：
教你用最省的方式，深度遊日本

Carmen Tang 著／定價 350元

除了搭廉航，還有另一種省錢的旅遊妙招！本書以日本島根、富山、北陸地區的優惠票券作旅遊導航，將票券選購及應用方法詳細說明，提供節省又好玩的方法，深度體驗日本文化，使你在每個旅程中都能玩得徹底、玩得盡興、玩得夠省。

關西Free Pass自助全攻略：
教你用最省的方式，遊大阪、京都、大關西地區

Carmen Tang 著／定價 350元

想節省旅費又想玩遍景點，想深度旅遊又怕看不懂地圖。專則介紹大關西地區交通車券，幫你分門別類、叮嚀解析，用最簡單的方式讓你搞懂周遊券，用最省錢的方法讓你玩遍關西！

跳上新幹線，這樣玩日本才對！
25個城市與60個便當的味蕾旅行

朱尚懌（Sunny）著／熊明德（大麥可）攝影／定價298元

最北邊的東北新幹線，到最南邊的九州新幹線，從東京、大阪、橫濱、廣島、名古屋等主幹線上大城市，到較少觀光客足跡的城市，八代、姬路、宇都宮等等，一個鐵道迷，一個便當迷，踏上日本，跳上新幹線，一路從北吃到南！

倫敦地鐵自在遊：
30個風格車站✕110處美好風景，串出最美的倫敦旅程

蔡志良 著／定價 370元

遊倫敦，搭地鐵最easy！最省錢的玩法，最在地的遊程，跟著倫敦旅遊達人賞風格地鐵站、美好風景，還有必敗好物，必逛小店、必吃美食，讓你第一次遊倫敦就上手！

歐洲市集小旅行：
巷弄小鋪✕美好雜貨✕夢幻玩物

石澤季里 著／程馨頤 譯／定價 290 元

在二手市集的巷弄中細品歷史；或偶然在鄉間小鎮的市場上，與夢幻逸品美妙相遇；勃艮第、普羅旺斯、布魯塞爾、阿姆斯特丹、哥本哈根……漫步歐洲15處古董雜貨集散地與周邊私房景點，走一趟最有情調的古董散策。

《喵 我不胖，好吃的給我拿過來：痞子貓阿條的美食生活》

電影《海鷗食堂》、日劇《麵包和湯和貓咪好天氣》原著者 群陽子的療癒系力作。

偶爾會來撒野的流浪胖貓阿條，總是擺出女王架子的母貓小喜，秋夜裡擾人清夢的討厭蚊子，習慣留4顆零食睡前品嘗的吉娃娃布丁……

群陽子將日常生活中人類與同伴動物之間的互動、觀察，以輕鬆溫暖的筆調寫下毛小孩父母的共同心聲。書中動物喜怒哀樂清楚可見，搭配生動對話，令人會心一笑的一篇篇短篇小品，家中有毛小孩、對動物充滿愛的你絕不能錯過……

喵 我不胖，好吃的給我拿過來：痞子貓阿條的美食生活
作者：群陽子
譯者：小陸
出版社：四塊玉文創
定價：280元
ISBN：978-986-90325-9-9

『Natural10自然食』新創於2014年，結合東方中醫五行食補及西方五色均衡的概念，並根據亞洲人飲食習慣打造的亞洲寵物鮮食品牌。

自然食是以人類飲食要求為標竿的寵物健康飲食，注重食材的成份、來源、新鮮，絕不使用組合肉及人工合成品，期望帶給忙碌但注重健康的現代飼主，一個安全、天然、開封即食的寵物主食新選擇。

自然食
NATURAL 10

融合中醫食補的天然鮮食
開封即食 免加熱 免解凍

寵鮮包®

骨骼壯壯　　卜派大力　　封撲撲

堅持不含防腐劑及化學添加物

小蠻腰　　薑薑好　　吋棒力

產品資訊及線上購物 www.natural10.com.tw

Find us on Facebook　Natural10自然食

客服信箱:service@natural10.com.tw | 線上客服:粉絲團即時訊息 | 客服電話:(02)2657-9866

地址：　　　縣/市　　　鄉/鎮/市/區　　　路/街

段　　巷　　弄　　號　　樓

廣　告　回　函
台北郵局登記證
台北廣字第2780號

三友圖書有限公司　收

SANYAU PUBLISHING CO., LTD.

106　　台北市安和路2段213號4樓

三友圖書
讀書俱樂部

購買《出發！帶毛小孩去民宿住一晚：全台 42 家寵物友善民宿之旅》的讀者有福啦，只要詳細填寫背面問券，並寄回三友圖書，**即有機會獲得雙重好禮！**

第一重

「Natural10 自然食－寵鮮包」
市價 130 元（數量有限，送完為止）

第二重

「iPet Fancy GPS 寵物協尋器」
市價 5,980 元 （共乙名）

本回函影印無效

四塊玉文創╳橘子文化╳食為天文創╳旗林文化
http://www.ju-zi.com.tw
https://www.facebook.com/comehomelife

親愛的讀者：

感謝您購買《出發！帶毛小孩去民宿住一晚：全台 42 家寵物友善民宿之旅》一書，為回饋您對本書的支持與愛護，只要填妥本回函，並於 2016 年 4 月 11 日前寄回本社（以郵戳為憑），即有機會得到「Natural10 自然食－寵鮮包」（數量有限，送完為止）及參加「iPet Fancy GPS 寵物協尋器」的抽獎活動（共乙名）。

姓名 _____ 出生年月日_____

電話 _____ E-mail _____

通訊地址_____

臉書帳號 _____

部落格名稱 _____

1 年齡
□ 18 歲以下 □ 19 歲～ 25 歲 □ 26 歲～ 35 歲 □ 36 歲～ 45 歲 □ 46 歲～ 55 歲
□ 56 歲～ 65 歲□ 66 歲～ 75 歲 □ 76 歲～ 85 歲 □86 歲以上

2 職業
□軍公教 □工 □商 □自由業 □服務業 □農林漁牧業 □家管 □學生
□其他 _____

3 您從何處購得本書？
□網路書店 □博客來 □金石堂 □讀冊 □誠品 □其他 _____
□實體書店 _____

4 您從何處得知本書？
□網路書店 □博客來 □金石堂 □讀冊 □誠品 □其他 _____
□實體書店 _____ □FB(微胖男女粉絲團 - 三友圖書)
□三友圖書電子報 □好好刊（季刊） □朋友推薦 □廣播媒體 _____

5 您購買本書的因素有哪些？（可複選）
□作者 □內容 □圖片 □版面編排 □其他 _____

6 您覺得本書的封面設計如何？
□非常滿意 □滿意 □普通 □很差 □其他 _____

7 非常感謝您購買此書，您還對哪些主題有興趣？（可複選）
□中西食譜 □點心烘焙 □飲品類 □旅遊 □養生保健 □瘦身美妝 □手作 □寵物
□商業理財 □心靈療癒 □小說 □其他 _____

8 您每個月的購書預算為多少金額？
□ 1,000 元以下 □ 1,001 ～ 2,000 元 □ 2,001 ～ 3,000 元 □ 3,001 ～ 4,000 元
□ 4,001 ～ 5,000 元 □ 5,001 元以上

9 若出版的書籍搭配贈品活動，您比較喜歡哪一類型的贈品？（可選 2 種）
□食品調味類 □鍋具類 □家電用品類 □書籍類 □生活用品類 □ DIY 手作類
□交通票券類 □展演活動票券類 □其他 _____

10 您認為本書尚需改進之處？以及對我們的意見？

感謝您的填寫，
您寶貴的建議是我們進步的動力！

本回函得獎名單公布相關資訊
得獎名單抽出日期：2016 年 4 月 18 日
得獎名單公布於：
臉書「微胖男女編輯社 - 三友圖書」 https://www.facebook.com/comehomelife/
痞客邦「微胖男女編輯社 - 三友圖書」 http://sanyau888.pixnet.net/blog

好康優惠券

5熊的家

憑此券至 5 熊的家民宿，可享粉絲優惠價再折抵 200 元

使用期限：至 105 年 8 月 31 日止
使用地點：新北市三芝區茂長里芝柏一街 3-1 號
營業時間：週一～週日 15：00 ～ 23：00
（進房時間下午 15：00，退房時間上午 11：00）
聯絡電話：0910-798-964

《出發！帶毛小孩去民宿住一晚》四塊玉文創　出版

日 · Maison B & B

此券至日和 · Maison B & B，可享平日
費 9 折優惠

期限：至 105 年 06 月 30 日止
地點：宜蘭縣冬山鄉廣安路 125 巷 17 號
時間：週一～週日 8：00 ～ 22：00
房時間下午 15：00 ～ 18：00；退房時間上午
00 以前
電話：0978-798-797

發！帶毛小孩去民宿住一晚》四塊玉文創　出版

多多小木屋

憑此券至多多小木屋，可享住宿折抵 500 元優惠（限包棟使用）

使用期限：至 106 年 12 月 31 日止
使用地點：台中市東勢區豐勢路 609 巷 27 號
營業時間：週一～週日 9：00 ～ 22：00
（進房時間下午 15：00 以後，退房時間上午 10：00 以前）
聯絡電話：0953-805-469

《出發！帶毛小孩去民宿住一晚》四塊玉文創　出版

天空寵物鄉村民宿

券至貓天空寵物鄉村民宿住宿消費，
毛小孩免費入住優惠

期限：至 105 年 8 月 30 日止
地點：宜蘭縣三星鄉行健村行健五路 88 巷 15 號
時間：全年無休
房時間下午 15：00 以後；退房時間上午 11：00
電話：0937-245-170

發！帶毛小孩去民宿住一晚》四塊玉文創　出版

Q-Dog可愛狗寵物民宿

憑此券訂房消費，可享房價 9 折優惠

使用期限：至 105 年 9 月 30 日止
使用地點：南投縣埔里鎮東華路 220 號
營業時間：週一～週日 9：00 ～ 19：00
（進房時間下午 15：30 以後；退房時間上午 11：00 以前）
聯絡電話：(049)298-8177

《出發！帶毛小孩去民宿住一晚》四塊玉文創　出版

小院子

券至七妹小院子住宿，寵物住宿可享
清潔消毒費 200 元優惠（須配合寵物
規範並繳付保證金 1000 元）

期限：至 105 年 7 月 31 日止
地點：宜蘭縣三星鄉三星路二段 99 巷 67 弄 10 號
時間：週一～週日 15：00 ～ 23：00
時間下午 15：00 以後；退房時間上午 11：00
話：(03) 989- 8680、0935-759-767
！帶毛小孩去民宿住一晚》四塊玉文創　出版

認真生活民宿

憑此券至認真生活民宿住宿，可享平日及假日 9 折優惠

使用期限：至 105 年 8 月 31 日止
使用地點：南投縣埔里鎮中正路 121-10 號
營業時間：全年無休 24 小時
（進房時間下午 15：30 以後；退房時間上午 11：30 以前）
聯絡電話：0932-593-320

《出發！帶毛小孩去民宿住一晚》四塊玉文創　出版

注意事項

- 此券優惠限使用乙次，不得複印

微胖男女編輯社-三友圖書
www.facebook.com/comehomelife

四塊玉創

好康優惠券

注意事項

- 此券優惠限使用乙次，不得複印
- 此券優惠僅限包棟使用

微胖男女編輯社-三友圖書
www.facebook.com/comehomelife

四塊玉創

注意事項

- 此券優惠限使用乙次，不得複印
- 此券優惠僅限平日入住，不包含衍生費用（例如早餐、寵物、加床等），亦不得與其他優惠合併使用
- 此優惠以攜帶 2 隻寵物為上限

微胖男女編輯社-三友圖書
www.facebook.com/comehomelife

四塊玉創

注意事項

- 此券優惠限使用乙次，不得複印
- 請於訂房時告知使用此券
- 此券連假及年假時不適用

微胖男女編輯社-三友圖書
www.facebook.com/comehomelife

四塊玉創

注意事項

- 此券優惠限使用乙次，不得複印
- 此券優惠上限 2 隻

微胖男女編輯社-三友圖書
www.facebook.com/comehomelife

四塊玉創

注意事項

- 此券優惠限使用乙次，不得複印
- 此優惠不適用於國定假日、連續假期與新年期間
- 9 折優惠為房間折扣，每隻毛小孩的 100 元清潔費不在此優惠中
- 此優惠以貓、狗為主，其他寵物不在此範圍

微胖男女編輯社-三友圖書
www.facebook.com/comehomelife

四塊玉創

注意事項

- 此券優惠限使用乙次，不得複印
- 入住須配合寵物入住規範，並繳付 1000 元保證金退房時確認無違反住宿規範保證金全額退回

微胖男女編輯社-三友圖書
www.facebook.com/comehomelife

四塊玉創

注意事項
· 此券優惠限使用乙次，不得複印

 微胖男女編輯社-三友圖書
www.facebook.com/comehomelife

🔘🔘🔘🔘文
四塊玉創

注意事項
· 此券優惠限使用乙次，不得複印
· 寒、暑假、假日、新年不適用

 微胖男女編輯社-三友圖書
www.facebook.com/comehomelife

🔘🔘🔘🔘文
四塊玉創

注意事項
· 此券優惠限使用乙次，不得複印
· 假日定義：週五、六及國定假日

 微胖男女編輯社-三友圖書
www.facebook.com/comehomelife

🔘🔘🔘🔘文
四塊玉創

注意事項
· 此券優惠限使用乙次，不得複印
· 不得與其他優惠券併用

 微胖男女編輯社-三友圖書
www.facebook.com/comehomelife

🔘🔘🔘🔘文
四塊玉創

注意事項
· 此券優惠限使用乙次，不得複印

微胖男女編輯社-三友圖書
www.facebook.com/comehomelife

🔘🔘🔘🔘文
四塊玉創

注意事項
· 此券優惠限使用乙次，不得複印
· 請於訂房時告知欲使用此張優惠券

微胖男女編輯社-三友圖書
www.facebook.com/comehomelife

🔘🔘🔘🔘文
四塊玉創

注意事項
· 此券優惠限使用乙次，不得複印
· 此券優惠內容限擇一使用
· 使用此券訂房前，欲去電洽詢可使用的日期
· 李莎小鎮保有調整優惠內容之權利

 微胖男女編輯社-三友圖書
www.facebook.com/comehomelife

🔘🔘🔘🔘文
四塊玉創

注意事項
· 此券優惠限使用乙次，不得複印

 微胖男女編輯社-三友圖書
www.facebook.com/comehomelife

🔘🔘🔘🔘文
四塊玉創

光邊境

此券至月光邊境消費，可折抵住宿費
元

期限：至 106 年 8 月 31 日止
地點：屏東縣恆春鎮南灣路 862 巷 98 號
時間：週一～週日 24H
房時間下午 15：00；退房時間上午 11：00）
電話：0988-089-816

發！帶毛小孩去民宿住一晚》四塊玉文創　出版

干城小鎮

憑此券至干城小鎮消費，平日可抵新台幣
300 元，假日可抵新台幣 200 元優惠

使用期限：至 105 年 08 月 31 日止
使用地點：花蓮縣吉安鄉干城村干城一街 305 號
營業時間：週一～週日 9：00 ～ 22：00
（進房時間下午 15：00 以後，退房時間早上 11：00
以前）
聯絡電話：0936-181-020

《出發！帶毛小孩去民宿住一晚》四塊玉文創　出版

米小築

券至可樂米小築消費，可享定價 85 折

期限：至 105 年 12 月 31 日止
地點：屏東縣恆春鎮鵝鑾里砂島路 524 號
時間：週一～週日 24H
房時間下午 14：00；退房時間早上 11：00）
電話：0980-154-270

發！帶毛小孩去民宿住一晚》四塊玉文創　出版

小貓兩三隻

憑此券至小貓兩三隻民宿住宿，可獲得小
貓家自製寵物小點心乙份

使用期限：至 105 年 12 月 31 日止
使用地點：台東市中興路二段 90 號
營業時間：週一～週日 9：00 ～ 20：00
（進房時間下午 15：00 ～ 20：00，退房時間早上
11：00 以前）
聯絡電話：0963-232-023

《出發！帶毛小孩去民宿住一晚》四塊玉文創　出版

民宿

券至芭扎民宿消費，可享房價 9 折

期限：至 105 年 12 月 31 日止
地點：屏東縣琉球鄉中山路 92-9 號
時間：全天候營業
房時間下午 14：00 ～退房時間早上 11：00）
話：0975-080-788

發！帶毛小孩去民宿住一晚》四塊玉文創　出版

海賊灣創意空間

憑此券至海賊灣創意空間住宿可享 9 折優
惠（連續假日、假日、寒暑假不得使用）

使用期限：至 105 年 12 月 31 日止
使用地點：台東縣卑南鄉富山村漁場 134 號
營業時間：週一～週日 9：00 ～ 22：00
（進房時間下午 15：00 之後，退房時間早上 11：00
以前）
聯絡電話：0926-464-567

《出發！帶毛小孩去民宿住一晚》四塊玉文創　出版

精緻民宿

券至花蓮雲頂精緻民宿消費，可享平
折優惠

限：至 105 年 12 月 31 日止
點：花蓮縣吉安鄉太昌村 16 鄰山邊 136-2 號
間：週一～週日 7：00 ～ 23：00
時間下午 15：00 以後，退房時間早上 11：00

話：0920-577-366
（03)857-2656
發！帶毛小孩去民宿住一晚》四塊玉文創　出版

禮物盒子

憑此券至禮物盒子民宿消費，可享 9 折優惠

使用期限：至 105 年 12 月 31 日止
使用地點：台東縣關山鎮博愛路 19 號（限 2012 房型）
營業時間：週一～週日 10：00 ～ 20：00
（進房時間下午 15：00 以後，退房時間早上 11：00
以前）
聯絡電話：0910 -769-618

《出發！帶毛小孩去民宿住一晚》四塊玉文創　出版

注意事項

- 此券優惠限使用乙次，不得複印
- 一房限用一券

微胖男女編輯社-三友圖書
www.facebook.com/comehomelife

四塊玉創 文

注意事項

- 此券優惠限使用乙次，不得複印

微胖男女編輯社-三友圖書
www.facebook.com/comehomelife

四塊玉創 文

注意事項

- 此券優惠限使用乙次，不得複印

微胖男女編輯社-三友圖書
www.facebook.com/comehomelife

四塊玉創 文

注意事項

- 此券優惠限使用乙次，不得複印
- 暑假(6 月 15 日至 9 月 15 日）及連續假日，憑券 95 折（過年、春吶不適用）

微胖男女編輯社-三友圖書
www.facebook.com/comehomelife

四塊玉創 文

注意事項

- 此券優惠限使用乙次，不得複印

微胖男女編輯社-三友圖書
www.facebook.com/comehomelife

四塊玉創 文

注意事項

- 此券優惠限使用乙次，不得複印

微胖男女編輯社-三友圖書
www.facebook.com/comehomelife

四塊玉創 文

注意事項

- 此券優惠限使用乙次，不得複印

微胖男女編輯社-三友圖書
www.facebook.com/comehomelife

四塊玉創 文

注意事項

- 此券優惠限使用乙次，不得複印

微胖男女編輯社-三友圖書
www.facebook.com/comehomelife

四塊玉創 文